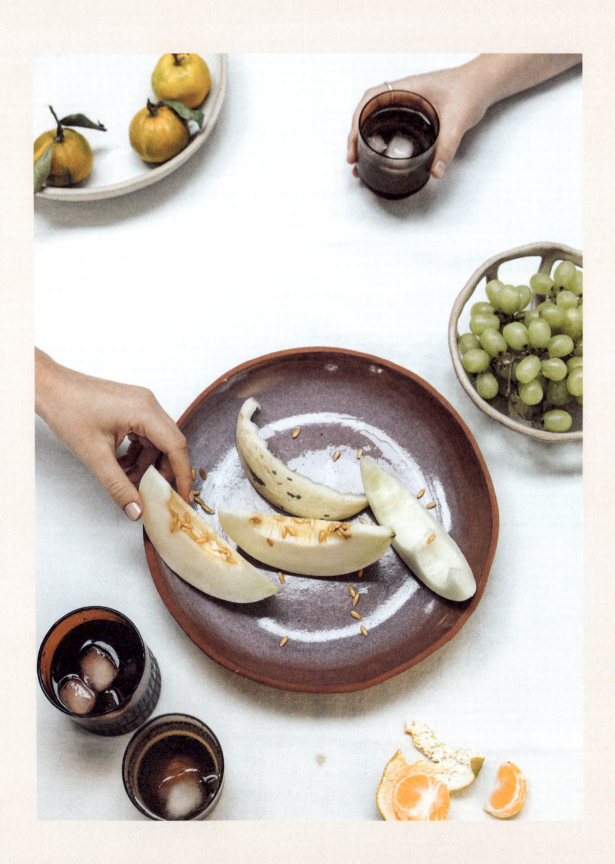

HECHO A MANO

Guía práctica de cerámica
artística contemporánea

LILLY MAETZIG

fotografía de India Hobson

06 INTRODUCCIÓN
10 CÓMO USAR ESTE LIBRO

CÓMO EMPEZAR

14 **Taller**
17 **Arcilla**
25 **Amasado**
28 **Reciclado**
34 **Herramientas y materiales**

CONCEPTOS BÁSICOS

Fabricación
40 • Pellizco
45 • Rollo
51 • Plancha

56 **Asas**
61 **Escayola y moldes**
64 **Decoración**
69 **Esmaltado**
80 **Técnicas de cocción y tipos de horno**

PROYECTOS

90	•	Platillos irregulares
94	•	Tazas de té con técnica de pellizco
97	•	Tazas de café con asas con técnica de plancha
98	•	Tazas de café con facetas con técnica de plancha
99	•	Taza superpuesta
103	•	Plato con técnica de pellizco
104	•	Platos con técnica de plancha
108	•	Bandeja anidada ovalada
112	•	Platos anidados
116	•	Fuente con pedestal con técnica de plancha
121	•	Bandeja con relieve
122	•	Cafetera con técnica de plancha
129	•	Filtro para cafetera
132	•	Colador de té
137	•	Tetera con técnica de pellizco
143	•	Candelero con técnica de plancha
146	•	Candelero con técnica de rollo
150	•	Bandeja con relieve de fresas
155	•	Plato en forma de hoja
158	•	Frutero con técnica de rollo
162	•	Jarrón plano con técnica de plancha
170	•	Jarrón con técnica de rollo

174 AGRADECIMIENTOS
175 SOBRE LA AUTORA

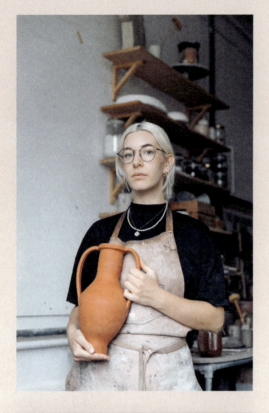

INTRODUCCIÓN

Cuando era pequeña, solía quedarme en casa de mis abuelos Leah y Poppa en New Plymouth, en mi Nueva Zelanda natal. Para desayunar, mi abuela siempre nos hacía gachas con azúcar moreno y leche, que adoptaban formas curiosas en el cuenco. En mi casa no las tomábamos, así que me encantaba que las hiciese. Siempre contaba que las había preparado para Isabel II y nunca supe si lo decía en broma. No me sorprendería, porque sus gachas son las mejores que he comido hasta hoy.

Mientras el abuelo y yo nos sentábamos frente a frente en la mesa, charlando de cualquier cosa y comiendo gachas dignas de la realeza, me sentía como si estuviéramos cavando en busca de un tesoro. Cada cucharada, cada bocado era un descubrimiento. En el fondo del cuenco poco profundo había un dibujo azul y blanco que ahora sé que era el patrón Willow (sauce azul). Yo no sabía lo que era entonces, o lo importante que era este dibujo dentro y fuera del mundo de la cerámica, pero era una delicia verlo al terminar el desayuno, y en cada una de las comidas con mis abuelos. Dibujaba con la cuchara los pájaros en el cielo y las personas diminutas que estaban en el puente, y me preguntaba quiénes eran y cómo serían los árboles en la vida real.

No recuerdo muchas más piezas cerámicas de cuando era pequeña, aparte de las graciosas tacitas con pollitos que había en casa de mi abuela, que me gustaban porque eran bastante peculiares.

Al sentarme en la mesa de mis abuelos, si miraba a la izquierda y hacia atrás, veía la vajilla entera en la vitrina. Al recordarlo se me viene a la cabeza que había otra vitrina en otra de las habitaciones de la casa, pero nunca me interesó lo que había en ella. Lo que me atraía era poder comer en las piezas Willow, que me parecían tentadoras y especiales; no las reservaban para ocasiones especiales, sino que eran pequeñas obras de arte destinadas al uso cotidiano.

Este es mi primer recuerdo de la cerámica. Es el momento en que descubrí ese mundo, sin saber que años más tarde estaría haciendo piezas funcionales para que otras personas las usaran, tal vez para que otros niños comieran sus gachas. Ahora que vivo en Londres he visitado la fábrica de Stoke-on-Trent, donde se produjeron las piezas Willow. Es como cerrar el círculo, atravesé medio mundo y ahora trabajo en la industria de la cerámica. Cuando mis abuelos fallecieron, me dejaron los platos y cuencos. Para mí son un tesoro.

Tras dejar el instituto, donde pasé la mayor parte del tiempo en las clases de plástica, fui a la escuela de arte. Estudié (aunque también me salté algunas clases para tomarme infinitos cafés con mi mejor amiga, Chloé) durante tres años y me licencié en Diseño en 2013, con especialización en artes visuales. Fue allí, en la escuela, donde toqué por primera vez la arcilla. Uno de nuestros proyectos de diseño en 3D era fabricar moldes, así que para aprender lo básico practicamos con moldes de escayola y con la técnica de colada. Hice un montón de botellas de leche de cerámica, utilizando una de vidrio para el molde. Cuando recuerdo esta etapa, me parece que fue como dar un salto mortal en la cerámica. Desconocíamos lo básico de la arcilla —cómo se trabaja con ella, cómo cambia, las infinitas formas en que se puede usar— y, por consiguiente, no sabíamos lo que hacíamos, pero nos divertíamos mucho. Me fascinaba cómo cambiaba la arcilla cuando salía de clase y los técnicos la metían en el horno. Me fascinaba ver que, una semana más tarde, las piezas volvían esmaltadas y mucho más resistentes.

No trabajamos con cerámica funcional en la escuela de arte, así que después de graduarme fui a informarme sobre las clases vespertinas en un taller de mi barrio. Como acababa de salir de la escuela, no tenía la intención de dedicarme a hacer piezas funcionales, sino escultóricas. Mi cuñada y yo nos apuntamos a clases de dos horas cada quince días, durante las cuales podíamos utilizar el espacio como quisiéramos. No había un plan de clases propiamente dicho, sino un profesor que ayudaba a los alumnos con lo que les apetecía hacer. Como había tornos y algunos estaban libres, me senté y lo probé el primer día.

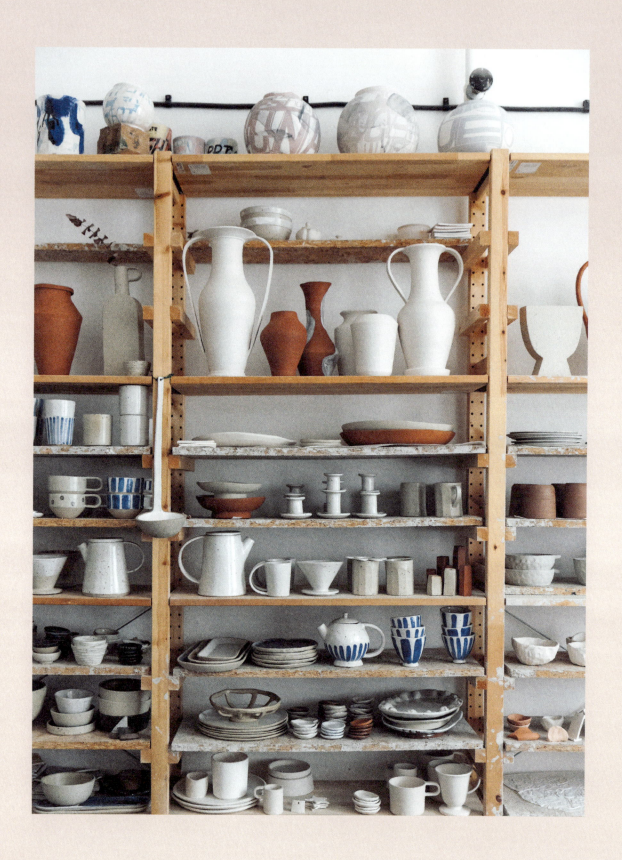

Se me daba fatal al principio. Sin embargo, por mucho que me costase, también era muy testaruda. Me sentaba allí a hacer algo o me iba a casa disgustada y frustrada. Acabé practicando con el torno durante todas las sesiones de dos horas de las doce semanas de curso y luego me inscribí en el siguiente curso e hice lo mismo.

Estaba tan concentrada en el torno que desde ese primer año ignoré por completo la fabricación de piezas a mano. Cuando me adentré en el mundo de la cerámica, mi primera idea fue que tenía que trabajar con las manos, que debía aprender a moldear en arcilla antes de sentarme en el torno. Hacerlo habría mejorado mucho mi evolución, pero el torno atraía todo mi interés. Aprendí las bases para hacer un cilindro o un cuenco, pero no a tratar la arcilla cuando no estaba en el torno. No se me daba muy bien hacer cosas complejas con asas o picos, por ejemplo, porque la arcilla en este aspecto no tenía sentido para mí.

Con todo, un año después, tras mudarme a Londres, me metí en un estudio compartido donde tuve más tiempo para experimentar y hacer diferentes tipos de piezas. Empecé a jugar con las manos y, prueba de que mi teoría inicial era correcta, mejoré mucho como ceramista.

Me encanta lo táctil que es la arcilla y estoy convencida de que la necesidad de crear cosas con ella a mano está impresa en nuestro ADN. Es algo que conocemos y con lo que hemos trabajado desde hace mucho tiempo: la vasija para almacenar alimentos y agua dio forma, literalmente, a la sociedad de hoy. Además, la composición de la arcilla —sílice, alúmina y agua— es prácticamente la misma desde hace miles de años. La taza en la que tomamos el té y el cuenco en el que llevaban los cereales nuestros antepasados hace miles de años están hechos prácticamente de lo mismo.

La alfarería es un arte antiguo. Se calcula que los humanos trabajan la cerámica desde hace unos 24 000 años a. C., mientras que las primeras vasijas conocidas son mucho más recientes, de alrededor de 9000 años a. C. El torno de alfarero no llegó hasta miles de años después (alrededor de 4000 años a. C.), por lo que las técnicas que abarca este libro son de las más antiguas y tradicionales. Es un privilegio trabajar con un elemento tan impregnado de historia y tradición.

La arcilla es un material realmente mágico. Cuando una frágil pieza de arcilla entra en el horno y sale convertida en algo totalmente diferente, parece magia. Para mí, una de las cosas más satisfactorias es ver cómo sale del horno una buena pieza, mucho más resistente de como entró. También me resulta un privilegio poder compartir algo de lo que sé a través de este libro.

CÓMO USAR ESTE LIBRO

Este libro es para todo el mundo, desde para quienes se inicien en la alfarería hasta para los que quieran refrescar sus conocimientos. Si usas sobre todo el torno, te puede resultar útil para trabajar la arcilla de forma diferente, y buscar así técnicas alternativas. También puede servir de inspiración cuando haya dudas sobre qué hacer a continuación. Y, como un manual, te guiará en las distintas fases de creación de un objeto.

Partiendo de las tres técnicas principales de la cerámica, la decoración, el esmaltado y la cocción, este libro se divide en diferentes partes: *Cómo empezar*, *Conceptos básicos* y *Proyectos*. Puedes leerlo de principio a fin o bucear en él como quieras, usándolo como una guía y parándote en las páginas en las que necesites un poco más de orientación. También puedes empezar por el capítulo de *Proyectos* y volver a *Conceptos básicos* cuando necesites ayuda con algo concreto.

Recuerda siempre que hay más de una forma de hacer una taza. Este libro es un manual que te ayudará a sacar lo mejor de ti como alfarero o alfarera. Explico cómo hago yo las cosas, pero no siempre es la forma en que me las enseñaron. Si encuentras una manera de hacerlo que te encaja mejor, hazla. Es tu práctica y deberías hacer las cosas como te resulte más eficaz y agradable.

CÓMO EMPEZAR

La primera parte del libro te ayuda a iniciarte. Contiene consejos sobre cómo preparar el espacio de trabajo, sobre salud y seguridad, sobre cómo elegir la arcilla, sobre cómo amasar y sobre los materiales, las herramientas y el equipo que puedes necesitar. Si eres principiante, lee esta sección antes de empezar. También puede resultarte útil si ya llevas un tiempo trabajando con arcilla.

CONCEPTOS BÁSICOS

Este capítulo recoge lo más básico del modelado con arcilla: pellizco, rollo y construcción con planchas. Se pueden emplear por separado o todas las técnicas a la vez. Son tres técnicas básicas, pero a menudo se superponen y comparten recursos.

También incluye algunos conocimientos extra que son muy útiles en el modelado a mano, como trabajar con yeso, con texturas y decorar superficies. Además, he añadido un poco de información sobre cómo colorear las piezas, esmaltarlas y cocerlas.

PROYECTOS

Si lo que buscas es inspirarte, puedes ir directamente al capítulo de *Proyectos*. Puedes abordar las 22 propuestas como si fueran recetas de un libro de cocina. Los proyectos se pueden realizar tal y como se plantean o pueden ser una guía para hacer algo similar pero con estilo propio. Algunas de las propuestas requieren una plantilla que puedes descargar e imprimir a través del código QR de la página 176.

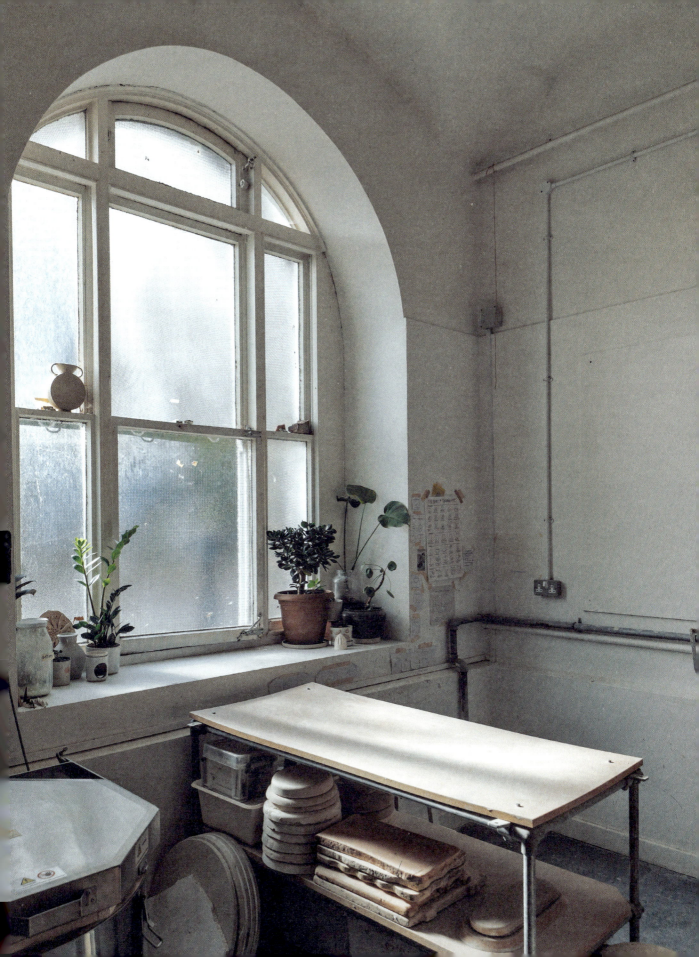

CÓMO EMPEZAR

 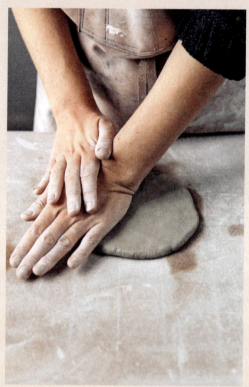

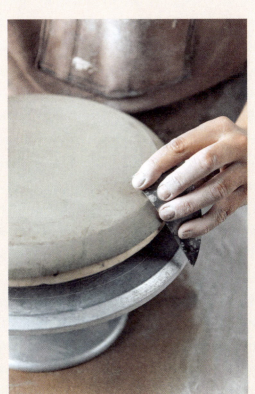
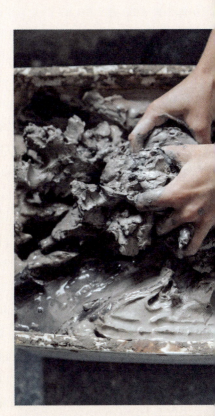

TALLER

Tu espacio de trabajo puede estar en el sitio que más te convenga, ya sea una mesa de cocina o un estudio espacioso. Se cual sea el lugar que elijas, asegúrate de que te resulte cómodo, para desarrollar toda tu creatividad. Piensa en él como un espacio sagrado para experimentar con la arcilla. Es importante que no seas demasiado perfeccionista, sino que disfrutes con el proceso de jugar, experimentar y aprender. Ponte tu música favorita, prepárate algo que te guste y disfruta de este tiempo y espacio creativo.

SUPERFICIE

Para trabajar, necesitas una superficie porosa. A mí me encanta la madera sin tratar, como los tableros MDF. Sin embargo, si trabajas en casa y tu encimera está hecha de vidrio, madera sellada, plástico o cualquier material con un acabado brillante, barnizado o texturizado, sugiero sacrificar una tabla de cortar de madera o usar algún tejido, como un paño de cocina o mantel, para que la arcilla no se adhiera a la superficie. También te recomiendo ir a una tienda de bricolaje para hacerte con recortes de madera, idealmente nada con demasiada textura, que puedas usar como mesa de trabajo. Me gusta tener las herramientas en botes al lado de la superficie de trabajo para que estén a mano.

CÓMO TRABAJAR LA ARCILLA

Cuando no estés usando la arcilla, debes guardarla en una bolsa bien cerrada, ya que si se expone al aire comienza a secarse. En las páginas 18-20 tienes información sobre cómo elegir la arcilla que más te convenga. Cualquier arcilla preparada debe estar igualmente cubierta con plástico para evitar que se seque antes de usarla. Puedes reutilizar cualquier plástico que tengas por ahí; yo suelo guardar los plásticos grandes que me llegan al estudio; esto minimiza los residuos, ya que un trozo de plástico no desechable puede ser útil durante años.

Cualquier recorte de arcilla que no uses puede reciclarse. Hazte con dos recipientes, cubos o envases en los que puedas poner estos recortes mientras trabajas. Uno es para arcilla húmeda y moldeable. Debe tener una tapa que cierre bien o algún plástico que cubra la arcilla para evitar que se seque más; puedes rociarla de vez en cuando con un poco de agua para que se mantenga blanda. El otro recipiente es para arcilla que esté un poco o totalmente seca; debe dejarse abierto para que se seque por completo.

En mi estudio tengo grandes recipientes con ruedas en los que reciclo la arcilla sobrante de un mes. Dependiendo del tamaño de tu producción, puedes optar por cubos, tinas o envases más pequeños que puedas colocar sobre una mesa o estantería. Puedes encontrar más información en las páginas 28-31.

ALMACENAJE

Si trabajas en casa, intenta encontrar un sitio donde las piezas puedan secarse sin peligro. La arcilla seca es increíblemente frágil y los niños y las mascotas podrían romper tus obras sin querer si no están bien almacenadas. Una estantería alta es una buena opción para guardar los trabajos antes de la cocción.

AGUA

Tener acceso al agua es importante en cerámica. Si tienes un fregadero en el estudio, debes asegurarte de tener instalado un sifón que recoja cualquier sedimento de arcilla antes de que pase a la cañería. La arcilla es más pesada que el agua y se acumulará en las tuberías, pudiendo llegar a obturarlas. Si no cuentas con un sifón, una forma habitual de manejar el agua en un estudio es utilizando tres cubos con agua. El primero será el más sucio y servirá para lavar las herramientas y las manos. En el segundo se pueden enjuagar y en el tercero darles el aclarado final, si fuera necesario. Deja que el cubo 1 se asiente durante unas horas o toda la noche, luego vierte el agua por el desagüe y echa la arcilla en el cubo de reciclado si está limpia o, si está contaminada con otros restos, en la basura o en el jardín. El cubo 2 pasa a ser entonces el cubo 1, y el vacío se llena con agua limpia para continuar el ciclo. Es una forma excelente de cuidar tus cañerías. Aunque tengo un sifón en mi estudio, sigo usando este sistema.

Si notas que la arcilla se seca rápidamente mientras trabajas con ella, verás que la superficie se agrieta ligeramente, sobre todo en los bordes. Puedes mojarte los dedos y humedecer ligeramente la superficie. Un poco de agua basta. No conviene mojar demasiado la arcilla, la idea es que vuelva al estado que tenía previamente. Si no la mojas, continuará secándose y puede formar grietas más profundas que pongan en peligro la estructura de la pieza.

UN LUGAR DE TRABAJO SEGURO

Trabajar con arcilla es una práctica razonablemente segura. Sin embargo, hay algunas cosas que puedes hacer en tu espacio de trabajo para que sea lo más seguro y saludable posible.

Uno de los principales problemas de la arcilla son los silicatos que contiene y que se desprenden y pueden llegar a los pulmones. Cuando se seca, estas partículas pueden quedar en el aire e inhalarse. Para reducir al mínimo el polvo, conviene tener un recipiente grande o un cubo de agua y una esponja o paño cerca para limpiar periódicamente el espacio de trabajo. Es muy fácil limpiar las superficies con una esponja mientras trabajas para evitar que se acumule polvo. También debes evitar barrer en seco o aspirar; es mejor fregar el suelo para que el polvo que se haya acumulado no se disperse en el aire. Por lo general, las aspiradoras domésticas no tienen filtros lo suficientemente finos para silicatos. Es mejor que el taller tenga un suelo duro en lugar de alfombras o moquetas, que retendrán el polvo.

Si tienes un horno, es importante que lo conecte un electricista. Debe estar colocado en un suelo de cemento o baldosas, no sobre madera o sobre una alfombra, y ha de estar a un mínimo de 30 cm de cualquier pared. Los hornos se calientan mucho durante la cocción, así que conviene asegurarse de que no haya papel u otro material inflamable debajo, alrededor o encima del horno cuando esté encendido. Para evitar quemaduras, asegúrate de que quienes visiten tu taller, especialmente niños y mascotas, se mantengan alejados del horno mientras esté encendido o enfriándose.

Los materiales para esmaltar a veces pueden intimidar si desconoces su composición. En resumen, los esmaltes están hechos de partículas finas de silicatos y diferentes tipos de rocas. Sin embargo, hay algunos productos químicos tóxicos y peligrosos que antes eran comunes en la cerámica que ya no se usan mucho, como el plomo y el uranio. Estos materiales son bastante difíciles de adquirir ahora; por ejemplo, si compras un esmalte comercial, en el envase especifica si es solo para uso decorativo o si es seguro usarlo en piezas funcionales. En cualquier caso, si vas a realizar un esmalte desde cero, siempre debes investigar qué componentes lleva, para asegurarte de que no usas un producto dañino sin darte cuenta. Independientemente del material, siempre debes usar una mascarilla apta para trabajar con silicatos. Para profundizar en este tema, puedes ir al apartado dedicado a los esmaltes en la página 74.

Desde arriba: arcilla mojada, arcilla seca, bizcocho y esmalte

ARCILLA

La arcilla, ¡qué material! Creo que hay algo en los humanos que nos conecta de forma profunda con la arcilla. En esencia, es barro, un barro especial que cambia tanto en el horno que su composición química se altera. Cuando sacas las piezas del horno, parece que se hubiera producido algo de magia. Las arcillas más comunes para la alfarería son la terracota, el gres y la porcelana. Todas tienen diferentes cualidades y características, como la temperatura de cocción, el color, la durabilidad y la textura, lo que puede ayudarte a elegir la que mejor se adapta a tu idea.

Toda la arcilla está compuesta de alúmina, silicatos y agua. A veces contiene materiales como hierro y arena, que no tienen mucho que ver con la composición química de la arcilla en sí. Las partículas de arcilla son planas y en forma de disco. Se apilan unas sobre otras para reforzarse. Esto hace que sea un material muy particular, ya que puede existir en estados completamente opuestos: la arcilla húmeda es plástica, lo que significa que puede moldearse; la arcilla seca es dura pero frágil; la cerámica cocida es muy resistente y duradera.

Cuando la metemos en el horno, se produce un cambio químico que hace que la arcilla se convierta en cerámica. Es una modificación importante, ya que las altas temperaturas eliminan el agua químicamente ligada, y la alúmina y el silicato restante se unen mucho más. Esto da lugar a piezas de cerámica que son resistentes al agua o impermeables (vitrificadas). La eliminación de ese agua también significa que las piezas se encogen mucho, a veces hasta un 15 %.

ARCILLA CRUDA

Antes de convertirse en cerámica, la arcilla pasa por varias etapas relevantes. El término *crudo* se emplea para describir las etapas previas a que la arcilla entre en el horno.

ARCILLA HÚMEDA

Es arcilla con un alto contenido de agua. Es muy plástica, moldeable y blanda. En esta fase se puede convertir en casi cualquier cosa, aunque hay un límite de lo que se puede hacer con ella, puesto que muchos diseños requieren que se endurezca un poco para que pueda mantener su forma sin deformarse.

CONSISTENCIA DE CUERO

La arcilla se ha secado un poco, pero sigue siendo del mismo color que la arcilla húmeda. Se puede marcar fácilmente —por ejemplo, con una uña—, pero es rígida. Es una fase muy importante, ya que la arcilla se puede unir, modelar lentamente, alisar, texturizar o pintar. También se puede humedecer con una esponja y vuelve a ser moldeable (hasta cierto punto). Este es el momento en el que generalmente se colocan las asas y se terminan la mayoría de las piezas. Es necesario envolver la arcilla en plástico para mantenerla en esta etapa de consistencia de cuero, en la que puede permanecer durante mucho tiempo si está debidamente envuelta.

COMPLETAMENTE SECA

La arcilla seca es dura pero muy frágil. Notarás que su color ha cambiado, se ha vuelto un poco más claro y ha encogido ligeramente, ya que gran parte del agua se ha evaporado. Es importante manejar las piezas secas con cuidado: no hay que levantar una taza por el asa ni por el borde, ya que la arcilla puede romperse muy fácilmente y es difícil volver a unir las piezas rotas en esta etapa.

Todas las formas en crudo pueden reciclarse, así que si tienes recortes o piezas que no deseas cocer puedes añadirlas al cubo de reciclado (ver página 28).

BIZCOCHO

La primera cocción de la pieza, una vez seca tras moldearla y rematarla, se llama bizcocho. Se realiza a alrededor de 1000 °C. En el horno la arcilla se convierte en cerámica. El bizcocho es muy poroso, como una esponja. Esta es la etapa en la que se esmalta para después volver al horno. Toda la información sobre este proceso está en la sección de *Cocción*, en las páginas 80-84.

Si metes la arcilla húmeda en el horno, explotará, porque el agua atrapada en el interior se convertirá rápidamente en vapor y la presión dañará la pieza húmeda de forma catastrófica e incluso otras que estén en el horno.

Tras esta primera cocción, el trabajo puede esmaltarse. Para ello, vuelve una última vez al horno, donde el esmalte se derretirá y se fusionará con la pieza. La cerámica pasa por un último cambio en el que desaparece cualquier rastro de agua. La pieza se encoge un poco más y todas las partículas se fusionan más, haciendo que el gres quede vitrificado y la loza esmaltada resista al agua. Para saber más sobre los distintos tipos de arcillas y sus propiedades, puedes consultar las páginas 18-20 y, en lo que respecta al esmaltado, tienes toda la información en las páginas 69-79.

La pieza está ya terminada, a menos que se desee aplicar un sobreesmalte. Se trata de una pintura especial, con lustre dorado o perlado, o de calcomanías cerámicas que se pueden aplicar a la pieza. Esta retorna al horno por tercera vez y se cuece a alrededor de 750 °C, una temperatura baja en cerámica, para fusionar el sobreesmalte a la pieza.

TIPOS DE ARCILLA

Hay tres tipos principales de arcilla que son adecuados para las propuestas de este libro: loza, gres y porcelana. A lo largo del manual utilizaré terracota, que es un tipo de loza, y gres.

Decidir qué arcilla usar depende de la apariencia que prefieras. Tienes que tener en cuenta la durabilidad y la resistencia de la pieza; la temperatura a la que te gustaría cocerla, o si se trata de un trabajo funcional o escultórico. Estas consideraciones, junto con el aspecto final de la cerámica, influirán en tu decisión. En las próximas líneas voy a explicarte los pros y los contras de cada tipo, para ayudarte a elegir.

LOZA

Es una arcilla de baja cocción, generalmente de color rojo. Las macetas y las piezas de barro rojo son loza. Se cuece a entre 1000 °C y 1200 °C; si se emplea una temperatura más alta, la arcilla puede hincharse y derretirse. La loza siempre es porosa, incluso después de la última cocción, aunque se le pueden aplicar esmaltes que la hagan más resistente al agua.

En términos de energía, es una arcilla muy eficiente. Cuesta menos cocerla que el gres y la porcelana, ya que no necesita temperaturas tan altas. Es el tipo de arcilla más común y, por ello, las más barata. Puedes obtener colores increíbles con la loza, dependiendo de la cantidad de hierro que contenga: usualmente rojos y marrones, pero también hay loza blanca. Con ella se pueden usar engobes y esmaltes muy brillantes, ya que, a la temperatura que se usa para cocerla, los óxidos no se queman. Una gran ventaja de la terracota es que a veces solo se cuece una vez y no se esmalta. Las macetas, por ejemplo, son porosas y evitan que se pudran las raíces al no permitir que el agua quede atrapada dentro. Al prescindir de una cocción completa, y sobre todo de una cocción a una temperatura alta, los costes del horno son mucho más baratos que con otros tipos de arcilla.

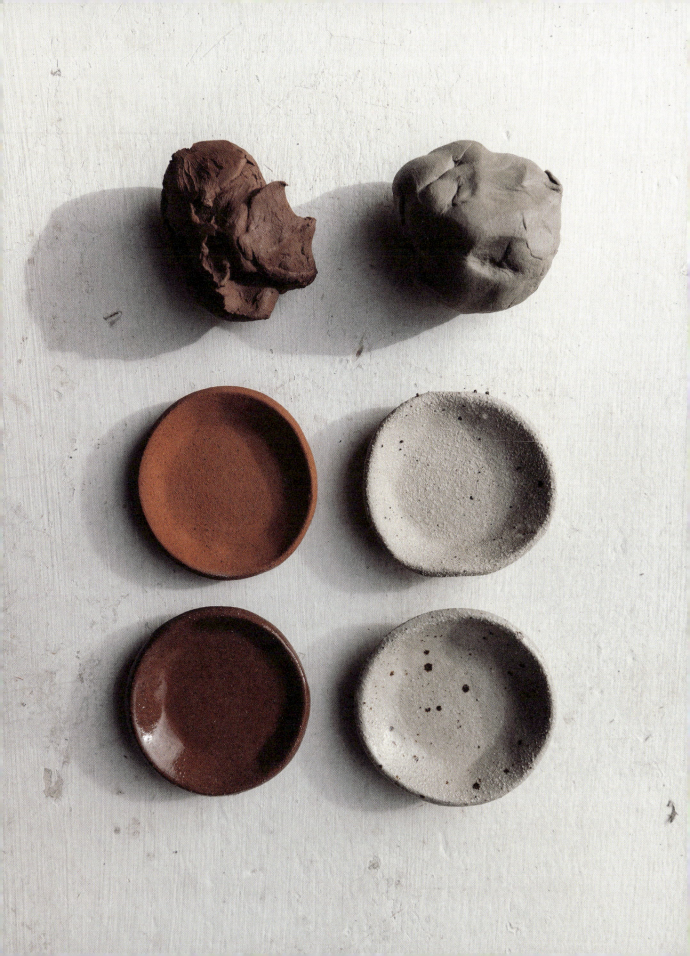

Sin embargo, este tipo de arcilla puede ser frágil y menos duradera si se trata de objetos para uso frecuente, ya que no es completamente impermeable. Siempre absorbe algo de agua y, a veces, puede crecer moho u otras bacterias en la arcilla o debajo del esmalte. Por este motivo, es menos resistente si se usa a diario o se mete en el lavavajillas. Si tienes un jarrón de loza, es aconsejable poner un plato debajo para que la humedad que atraviesa la cerámica no dañe la superficie sobre la que está.

GRES

Con un punto de cocción más elevado que el de la loza, la arcilla de gres se cuece a una temperatura de entre 1200 °C y 1300 °C y llega a vitrificarse, volviéndose así impermeable. También se puede esmaltar, pero con una técnica diferente (ver páginas 69-79 para más información sobre el esmaltado). El gres es mi opción preferida para artículos funcionales por las razones opuestas a la loza: es fuerte y duradero, y con el cuidado adecuado puede durar miles de años. Es abrumador pensar que algo que creamos con las manos puede existir tanto tiempo. Puede usarse con alimentos y líquidos y se puede meter en el lavavajillas. Un recipiente de gres correctamente cocido no filtrará como lo haría la loza. Sin embargo, el material vale más y también es costosa la cocción, que tiene que darse a temperaturas mucho más altas.

El gres suele ser de color crema a blanco y es más difícil obtener con él los rojos intensos de las piezas de loza, aunque se puede. También es más difícil lograr colores brillantes que decoren la superficie a la temperatura de cocción del gres, por lo que los ceramistas suelen tener que gastar más en colorantes y óxidos específicos.

PORCELANA

La porcelana es una forma muy pura de arcilla que se cuece a altas temperaturas, de 1250 °C a 1350 °C. Se la reconoce por su color blanco intenso, ya que no está contaminada por minerales ricos en hierro, como suelen estarlo la loza y el gres, aunque se le pueden añadir colores. Los esmaltes quedan preciosos en la porcelana, ya que es un lienzo blanco sobre el que trabajar.

Al cocerse, da lugar a piezas muy bonitas. La parte mala es que es muy difícil de trabajar: las grietas y deformaciones son más comunes en la porcelana que en otras arcillas. La buena es que es muy gratificante cuando sacas del horno una pieza que ha quedado bien. Si se usa lo suficientemente fina, puede llegar a ser translúcida al cocerse, lo que la hace ideal para usar en objetos decorativos como pantallas de lámparas y esculturas. También es excelente para hacer artículos funcionales, ya que es muy resistente y duradera, pero es muy cara, tanto para comprar como para cocer.

ASPECTOS QUE HAY QUE TENER EN CUENTA

LA ARCILLA TIENE MEMORIA

Suena un poco esotérico, lo sé. Las partículas de arcilla son como plaquetas en forma de disco que se organizan una sobre otra, apilándose como ladrillos y dándole su plasticidad característica. Estas partículas se reorganizan ligeramente cada vez que se manipula, y eso puede ocasionar alguna deformación cuando la arcilla pasa por el horno. Al trabajar con arcilla húmeda, hay que asegurarse de no hacerlo con brusquedad. Por ejemplo, al levantar una plancha que se va a convertir en un plato, no hay que dejar que se doble, sino que hay que tratar de mantenerla lo más plana posible en todo momento. En general, hay que manipularla con delicadeza cuando está húmeda, ya que de otro modo la pieza se agrietará o deformará. Si la tratas con amor y cuidado, la arcilla lo recordará. Es ciencia.

CHAMOTA

Sea cual sea la arcilla que escojas, es recomendable usar una versión con chamota para los trabajos que vayas a hacer a mano. La chamota es una especie de arena que se añade a la arcilla. Hace que las piezas se encojan un poco menos y sean más resistentes a grietas y deformaciones. Tiene un poco de textura, así que, si buscas un acabado muy liso, puede que esta no sea la mejor opción.

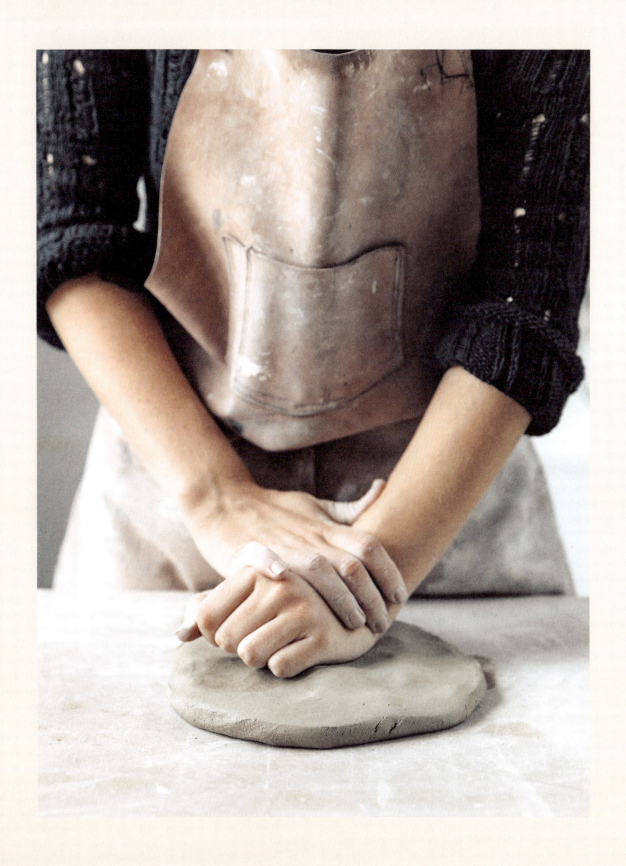

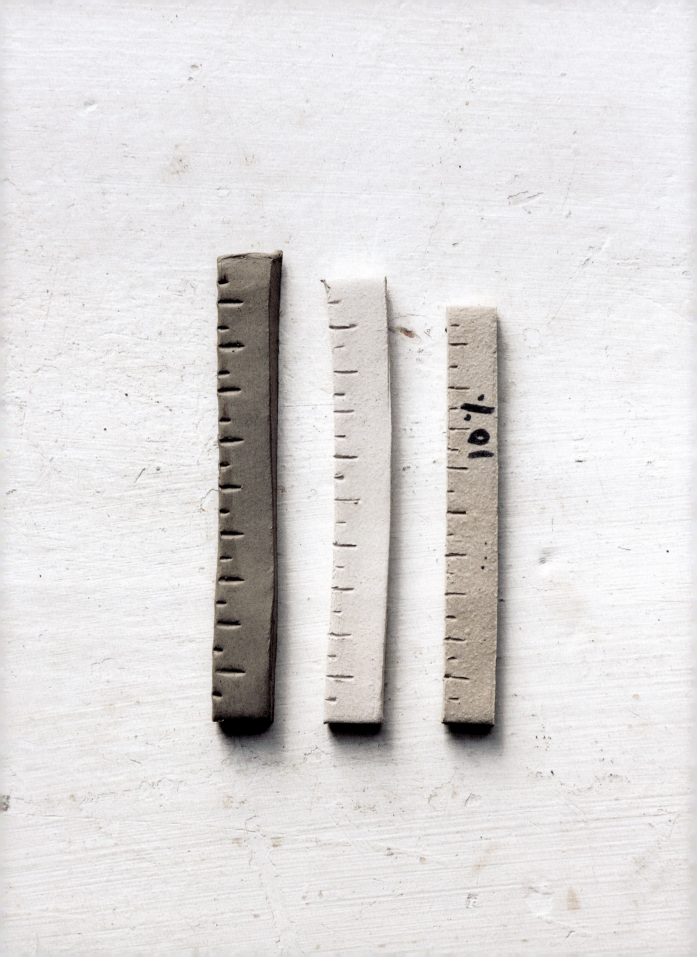

OTROS TIPOS DE ARCILLA

En esta página resumo de forma rápida qué otros tipos de arcilla existen, aunque no son adecuados para los proyectos de este libro.

ARCILLA DE SECADO AL AIRE

Aunque podría usarse para algunos de los proyectos en este libro, este tipo de arcilla no se mete al horno, por lo que nunca será impermeable. Al no cocerse, aunque la pintes y selles, siempre se descompondrá en el agua. Hay que tener en cuenta este aspecto si decides trabajar con ella. Es una buena opción para joyería y piezas ornamentales.

ARCILLA PARA COLADA

La técnica en la que se vierte arcilla líquida en moldes de yeso se conoce como colada. La barbotina es una sustancia con aditivos que mantienen la arcilla líquida; es igual que la arcilla de loza, gres o porcelana, pero en forma líquida.

A menudo se usa en cerámica industrial, ya que es una forma muy eficiente de hacer múltiples piezas del mismo artículo. También permite crear diseños bastante intrincados a partir de moldes, por lo que es popular tanto en la cerámica funcional como en la escultórica.

ARCILLA DE BOLA

Comercializada en polvo y por lo general mezclada con otros materiales cerámicos, la arcilla de bola se usa principalmente en entornos industriales y muy raramente en alfarería. Artículos como azulejos, lavabos de baño e inodoros se hacen con arcilla de bola. También se usa en ladrillos y en aislantes de porcelana para la industria eléctrica, entre otras cosas. La arcilla de bola es muy fuerte y plástica, pero encoge muchísimo.

ARCILLA REFRACTARIA

La arcilla refractaria, que también se vende en polvo, tiene una temperatura de cocción mucho más alta (1600 °C) que todas las arcillas anteriores, lo que la hace muy resistente al calor. Se usa para hacer artículos como ladrillos para hornos y estufas, y como aditivo en piezas como estantes de horno y piedras para pizza. Este tipo de arcilla no se deforma bajo calor intenso.

CONTRACCIÓN

Es muy útil realizar una prueba de contracción para averiguar cuánto puede moverse la arcilla.

1. Estira un trozo de arcilla pequeño hasta los 10 cm.
2. Dibuja una pequeña regla en la arcilla; marca cada centímetro hasta 10 cm.
3. Cuece la arcilla a la temperatura que uses.
4. Compara la nueva regla cerámica con la normal y observa cuánto se ha movido. Si la regla cerámica mide ahora 9 cm, es que ha encogido 1 cm o un 10 %.

Para conseguir el resultado final deseado, puedes añadir un 10 % a la pieza. Trabajar de esta forma es muy útil cuando se hacen piezas de un tamaño concreto. Por ejemplo, al hacer un candelero (ver páginas 143 y 146), hay que saber qué tamaño tendrá el agujero que sostendrá la vela, ya que si es demasiado grande o demasiado pequeño la vela no encajará.

De izquierda a derecha: Reglas de arcilla cruda, bizcocho y gres cocido

CÓMO EMPEZAR

▼ PASO 1

▼ PASO 3

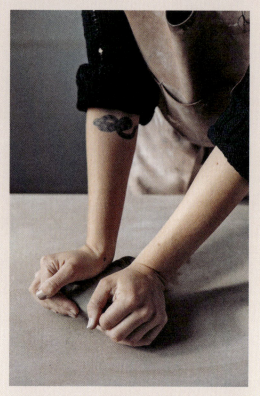

▲ PASO 3.1

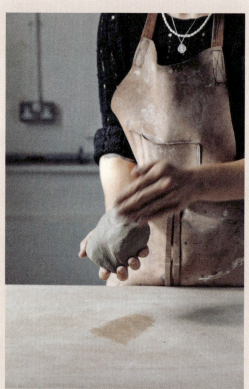

▲ PASO 4

AMASADO

El amasado es un proceso importante en alfarería, parecido al que se hace en la panadería con la masa del pan. Se utiliza para homogeneizar el barro y eliminar las burbujas. El aire atrapado puede originar pequeñas grietas o ampollas en la superficie y, si se amasa mal, la arcilla es débil.

El objetivo del amasado es, esencialmente, apilar todas las partículas de arcilla. Estas plaquetas, cuando se amasan y posteriormente se cuecen, establecen un vínculo muy fuerte. Puedo quedar mal por decir esto, pero si se corta la arcilla directamente del bloque, de la bolsa, por lo general se puede omitir el amasado. Si cortas la arcilla y notas que hay bolsas de aire o no está bien hidratada, o si usas arcilla guardada o reciclada, tendrás que amasarla antes.

Las tres formas más comunes de amasar son la cabeza de buey, en espiral y por corte y golpe con alambre (a esta última la llamo «de golpe» porque suena más divertido). Todas estas técnicas deben realizarse sobre una superficie seca y porosa, como un lienzo seco, una tabla de escayola o madera sin sellar. Si se trabaja sobre un material húmedo o sellado, es muy probable que la arcilla se adhiera demasiado a la superficie. El lienzo y la madera son ideales para amasar cuando la arcilla está en el nivel ideal de humedad, mientras que la escayola es mejor opción cuando está demasiado hidratada.

CABEZA DE BUEY

El amasado de cabeza de buey es la técnica más común para formarse en alfarería. Es muy efectiva con pequeñas cantidades de arcilla (200 g-1 kg). Se llama cabeza de buey por la forma que adopta.

1. Si tienes que pesar la arcilla, hazlo ahora.
2. Pon las dos manos sobre el barro y levántalo por el borde con los dedos.
3. Empújala hacia abajo con las palmas de las manos, ejerciendo presión uniforme con ambas manos. La arcilla debería empezar a parecerse a una cabeza de buey en esta fase.
4. Repite los pasos 2-3 alrededor de 20-50 veces, hasta que puedas cortar la pieza por la mitad con un alambre sin encontrar burbujas de aire. Dale forma de bola.

Consejos

- Emplea tanto tu propio peso como la fuerza de los brazos para amasar.
- Una vez que te acostumbres al movimiento de amasar, te resultará fluido y como un balanceo.
- Asegúrate de que las manos presionen hacia abajo y, al mismo tiempo, hacia dentro, para que la arcilla no enrolle de una forma plana. Concéntrate en presionar hacia dentro en lugar de hacia abajo.

- Es importante no doblar la arcilla, ya que eso podría formar burbujas (cuando de lo que se trata es de presionarla sobre sí misma para eliminar el aire).

EN ESPIRAL

Este es mi método de amasado preferido. Es excelente para amasar tanto piezas pequeñas (200 g) como otras bastante grandes (2-5 kg) si se tiene fuerza en la parte superior del cuerpo.

1. Si tienes que pesar la arcilla, hazlo ahora. Dale forma de bola. Con ambas manos en la arcilla, levántala por el borde con los dedos.
2. Presiona la arcilla hacia abajo y aléjala con el talón de la mano dominante. La otra mano ayuda aplicando presión y asegurando que la arcilla no se extienda demasiado, pero el trabajo duro lo hace la mano dominante.
3. Levanta la arcilla sobre el borde, gírala 10-15° y repite el paso 2. Si eres diestro, gira la arcilla en sentido contrario a las agujas del reloj; si eres zurdo, hazlo en el sentido de las agujas.
4. Repite los pasos 2-3 unas 20-50 veces, hasta que puedas cortar la pieza de arcilla por la mitad con un alambre sin encontrar burbujas de aire.

Consejos

- Esta técnica puede no salir de forma natural al principio, pero una vez que te acostumbras a los pasos exige mucha menos concentración que el amasado de cabeza de buey.
- Al igual que este, el amasado en espiral es un movimiento fluido en el que el cuerpo se balancea.
- Como el anterior, el amasado en espiral se llama así por la forma que toma; cuando se hace correctamente, parece una concha.

GOLPE

El amasado por golpe es excelente para amasar arcilla recién reciclada, o si se desea mezclar dos distintas. Mezclar es una buena solución cuando, por un lado, tienes arcilla muy dura y, por otro, arcilla muy blanda, o si quieres crear un nuevo color mezclando dos tipos diferentes. Esta técnica crea miles de capas de arcilla muy rápidamente, expulsando el aire por los lados de cada capa. Puedes valerte de la gravedad para ayudarte a amasar, en lugar de que sea la parte superior del cuerpo la que haga todo el trabajo.

1. Agarra aproximadamente 2-5 kg de arcilla y córtala por la mitad. Las piezas no han de ser iguales en peso, pero deben tener aproximadamente el mismo ancho. Golpea una de las piezas contra la otra.
2. Coloca la arcilla de lado, de modo que la línea donde se han unido quede vertical. Utiliza un alambre para cortar horizontalmente la arcilla.
3. Gira una mitad de la arcilla 90° para que la línea de unión sea ahora horizontal.
4. Gira la otra mitad 90° también, y golpéala contra la otra pieza de arcilla. Todas las líneas de unión deben quedar apiladas en horizontal.
5. Repite los pasos 2-4 unas 20-50 veces, hasta que la arcilla parezca homogénea y no puedas diferenciar entre capas.

La belleza del amasado por golpe es que duplicas las capas cada vez que cortas y golpeas. Esto hace que las capas crezcan de forma exponencial, por lo que juntar dos arcillas usando este método es mucho más rápido, eficiente y mucho menos trabajoso que el amasado de cabeza de buey o en espiral. También es una forma muy efectiva de deshacerse del estrés o de la ira acumulada: ¡te desharás del estrés golpeándolo sobre la mesa!

Me gusta terminar mi amasado por golpe con un amasado rápido en espiral para arreglar los bordes. La arcilla luego puede usarse de inmediato o guardarse en una bolsa para un uso posterior.

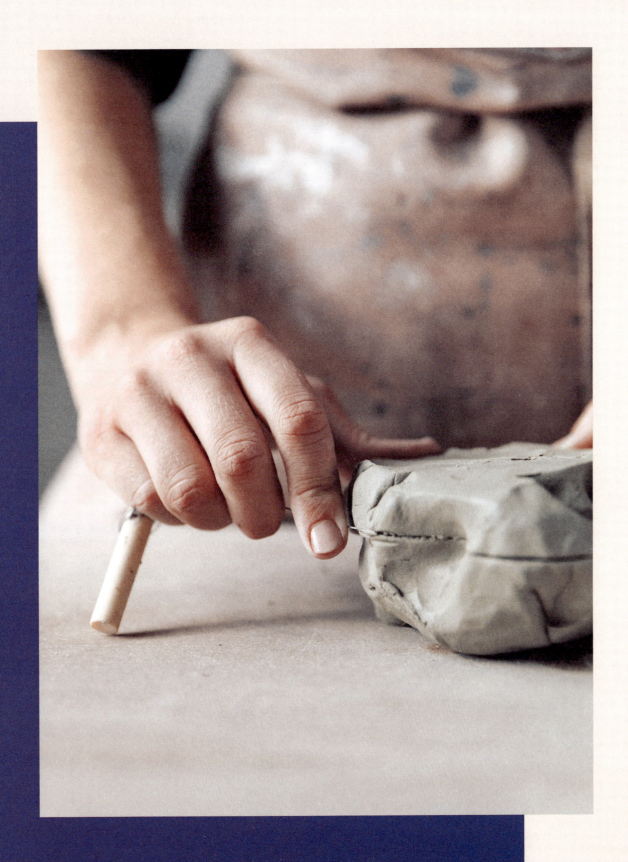

RECICLADO

Algo que trato de tener siempre en mente es que, en un mundo con tantas cosas, quienes nos dedicamos a crear hemos de tener cierta responsabilidad con lo que hacemos. Una de las cosas más hermosas de la arcilla es que, si no cocemos una pieza, podemos devolverla a su estado original una y otra vez. También se pueden reciclar todos los restos y recortes, lo que la convierte en un material muy eficiente y respetuoso con el medio ambiente. En mi caso, intento ser muy selectiva con lo que decido meter al horno: si una pieza tiene un defecto o hay algo que no me gusta en la primera fase, le doy las gracias por lo que me ha enseñado y la pongo en el cubo de reciclado para que se convierta en algo nuevo en el futuro. De esta manera, puedes practicar una y otra vez para obtener la forma que te gustaría y no es necesario que desperdicies tiempo o recursos tratando de arreglarla después.

Reciclar la arcilla es un proceso muy sencillo. Se le agrega agua, lo que da pie a un proceso llamado disgregación. En él, las partículas de arcilla se sueltan y se separan del trozo más grande del que formaban parte. Es casi como si se derritiera en el agua. Una vez que se ha disgregado hasta convertirse en una papilla de arcilla, se puede colocar sobre una superficie porosa, como una placa de escayola. Para aprender a hacer una de estas placas, puedes ir a la página 62. La escayola absorberá el exceso de agua y dejará la arcilla lista para el amasado. Una vez amasada, podrá usarse de nuevo.

Una buena disposición en el taller puede hacer esta tarea mucho menos exigente, así que, antes de comenzar, vale la pena revisar el apartado de cómo preparar el espacio de trabajo (ver páginas 14-15).

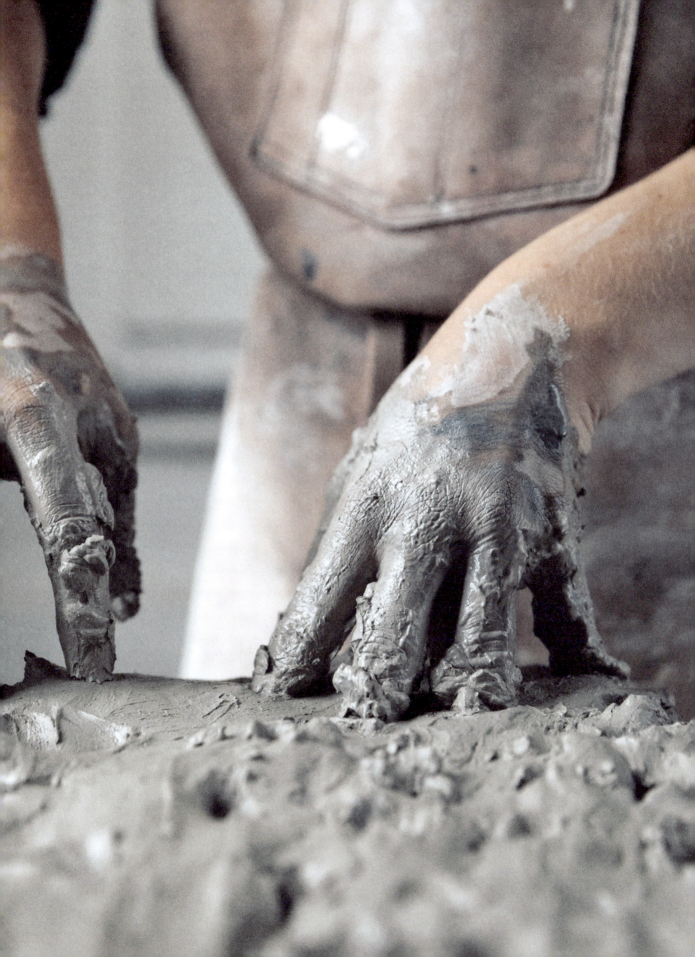

▼ PASO 1

▼ PASO 1.1

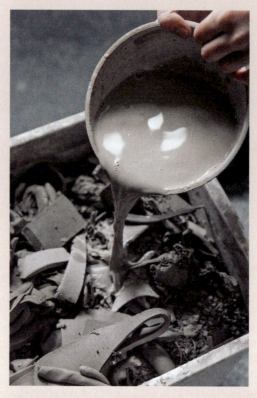

▲ PASO 3

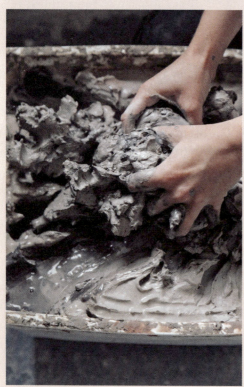

▲ PASO 4

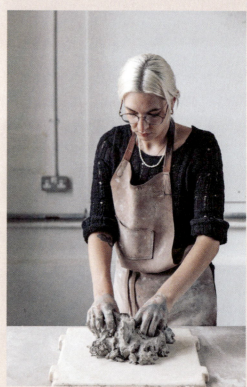

PROCESO DE RECICLADO

1. Llena un cubo con restos de arcilla y deja que se seque. Agrega agua, puede ser de arcilla o directamente del grifo. Sumerge la arcilla por completo, pero no agregues demasiada agua después.

2. Deja que se empape y desintegre durante un mínimo de 12 horas; a mí me gusta dejarla al menos una semana. Con eso me aseguro de que se produce una disgregación completa, además de envejecer un poco la arcilla.

3. Mézclala con las manos en el cubo durante unos minutos. Esta parte te encantará o la odiarás, no hay punto medio. Transfiere la arcilla a la tabla de escayola para que se seque (aprende a hacer una tabla en la página 62).

4. Esparce la arcilla uniformemente sobre la tabla de escayola, con un grosor máximo de 5 cm y haz agujeros en ella con los dedos para que el aire la seque de manera uniforme.

5. Una vez que la arcilla se haya secado lo suficiente como para poder despegarla de la tabla, enróllala en un cilindro. Ya está lista para ser amasada. La técnica de amasado por golpe es la mejor para la arcilla reciclada (ver página 26). También puede guardarse en un cubo con tapa o envuelta herméticamente en plástico hasta que vayas a amasarla.

6. Una vez que ha pasado por el horno y se ha cocido a más de 500 °C, no es posible reciclarla. Aprende más sobre los cambios químicos que sufre la arcilla en el horno en la página 80.

Consejo
Si te abruma el proceso de reciclado, prueba a hacerlo en lotes más pequeños y con mayor frecuencia. Yo espero varios meses para hacerlo todo de una vez, lo que puede parecer una tarea desalentadora. Es mucho más fácil amasar una bola de arcilla que diez, así que haz lo que te funcione mejor.

Nota
La arcilla contiene materiales orgánicos y, cuando empiezan a descomponerse, pueden oler un poco mal. Es completamente normal que el reciclado huela un poco pantanoso o que crezca moho en la parte superior. Puedes mezclar el moho, no pasa nada. Si el olor te molesta, echa 1-2 cucharadas de vinagre blanco al agua que has agregado para contrarrestarlo un poco. Agregar demasiado vinagre puede afectar la plasticidad de la arcilla, así que úsalo con moderación.

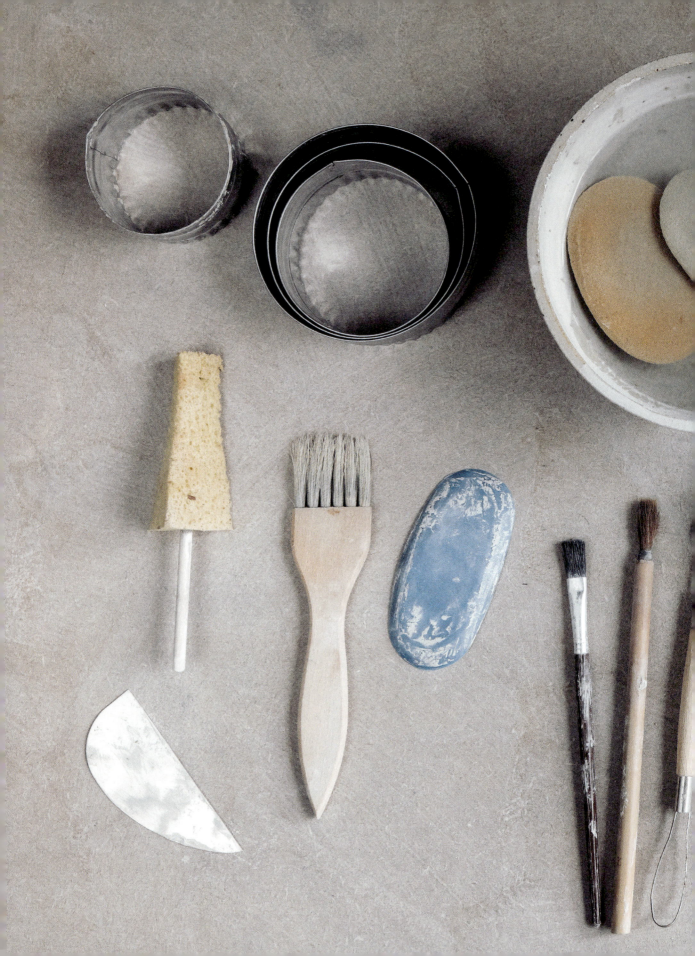

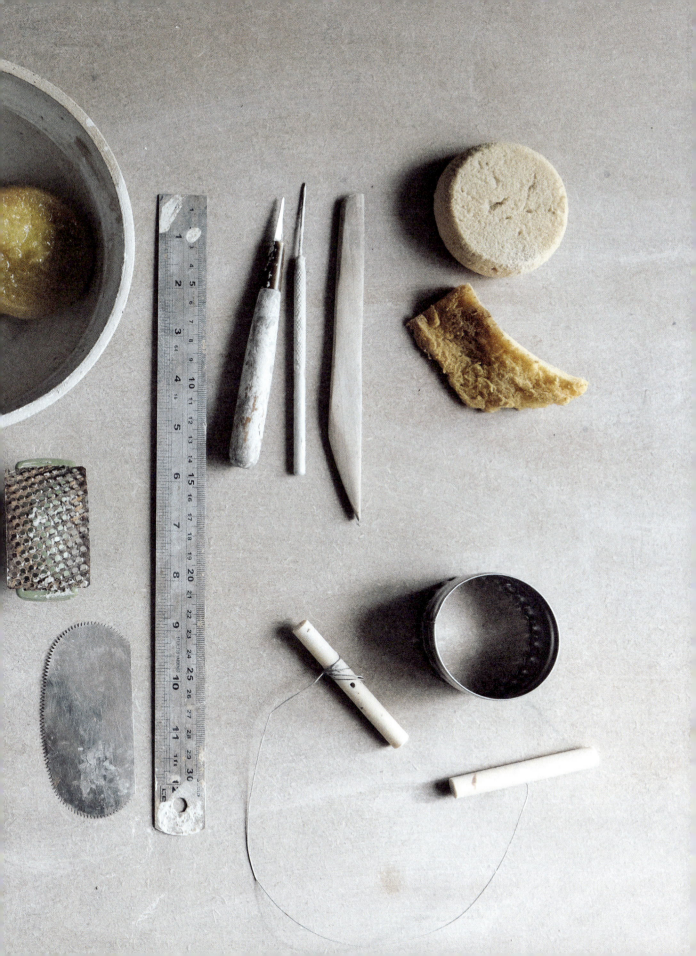

HERRAMIENTAS Y MATERIALES

Para realizar piezas de cerámica a mano, hay una variedad casi infinita de herramientas. En las tiendas especializadas se puede encontrar una cantidad interminable de utensilios para todo tipo de usos. También es fácil arreglárselas con lo que se tenga en casa. El resultado es similar y puedes ahorrarte comprar un montón de cosas nuevas, algunas de las cuales quizás nunca llegues a usar.

HERRAMIENTAS ESENCIALES

Todo el material que enumero a continuación es imprescindible en mi práctica:

- Cuencos de diferentes tamaños para agua y barbotina.
- Cubos: algunos con tapas, otros sin ella.
- Guías: se emplean para construir planchas con las que mantener un grosor uniforme al estirar la arcilla. Es aconsejable ir a un almacén o tienda a comprar unas piezas planas de madera; yo suelo elegir un grosor de unos 5-8 mm. También se pueden conseguir en una tienda de suministros para cerámica.
- Cuchillo para alfarería o bisturí.
- Lengüeta de riñón de metal y goma: se usan para alisar la arcilla (también se conocen como costillas).
- Punzón: se usa para cortar la arcilla y también para marcarla y unirla. Se puede hacer una con un hilo de pesca de nailon y un par de botones.
- Lengüeta de riñón de metal dentado: se usa para marcar la arcilla. También es muy útil para alisarla.
- Balanza para pesar la arcilla.
- Esponjas.
- Tablas de madera para trabajar, cuanto más planas mejor.
- Alambre: para cortar el bloque de arcilla. Se puede hacer fácilmente con hilo de pesca de nailon y un par de botones.
- Cuchillo o palillo de madera: muy útil para modelar; suelen ser de doble cara para diferentes tipos de terminaciones.
- Rodillo de madera.

OTRAS HERRAMIENTAS

Los utensilios que se enumeran a continuación son muy útiles, pero no son estrictamente necesarios.

- Rueda de alfarería: se puede comprar por Internet. Hay gran variedad y buenas ofertas.
- Objetos de papelería: una regla, papel, bolígrafos, lápices, cinta adhesiva, tijeras.

- Vaciador: se emplea para hacer asas y churros, así como para moldear texturas en la superficie.
- Pinceles.
- Rallador/raspador: una herramienta increíble para dar forma y tallar la arcilla en la etapa en la que tiene consistencia de cuero.
- Tamiz: uno normal de cocina y uno de malla más fina (alrededor de 100 mallas por 2,5 cm) para mezclar esmaltes.

MATERIALES

ARCILLA
Para tus creaciones puedes elegir entre loza, gres o porcelana. Las diferencias entre ellas están en la sección de *Arcilla* (ver páginas 17-23). En caso de piezas funcionales, recomiendo gres con chamota.

ENGOBES, ÓXIDOS Y BAJO-ESMALTES
Son opcionales cuando se desee agregar color a la arcilla. Para probar, puedes comprar en pequeñas cantidades. Puedes encontrar las diferencias entre ellos en la sección sobre coloración de la arcilla (ver páginas 64-67).

MATERIALES PARA ESMALTAR
He incluido una pequeña sección dedicada a los esmaltes, pero es un tema tan amplio que se les podría dedicar un libro entero. Hay muchos elementos distintos e infinitas formas de mezclarlos, por lo que es difícil escoger una lista de básicos, ya que cada ingrediente permite algo único.

Mi recomendación es que compres un par de esmaltes comerciales en tu tienda habitual antes de aventurarte a hacer los tuyos propios, sobre todo si estás empezando.

Para comenzar, hay dos muy útiles: un buen esmalte transparente/incoloro y uno blanco. Para hacer variaciones, a estos básicos les puedes añadir colorantes. También puedes buscar en Internet algún esmalte especial que te guste. Una vez que hayas empezado con las pruebas de cocción, puedes considerar hacer esmaltes propios, si es que quieres probar.

Conviene asegurarse de que los esmaltes son aptos para la temperatura de cocción elegida. Si se usa arcilla de gres, hay que cerciorarse de que se utiliza esmalte para gres y, si se está trabajando con arcilla de loza, uno idóneo para loza. Si usas el incorrecto, surgirán problemas como que se cuartee, quede defectuoso o se fragmente. En las páginas 69-79 detallo los problemas que pueden surgir con los esmaltes.

CONCEPTOS BÁSICOS

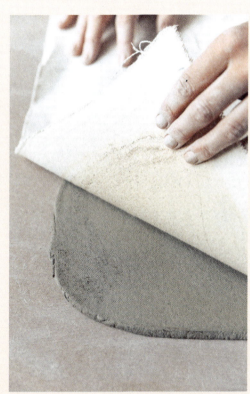

FABRICACIÓN

Este capítulo abarca todos los conceptos básicos que has de conocer para fabricar tus piezas. Primero haremos una maceta, para la que usaremos cada una de las tres principales técnicas de construcción manual: pellizco, rollo y plancha. Luego revisaremos algunas otras técnicas, como por ejemplo, cómo hacer y usar moldes para dar consistencia a las formas, y cómo usar y aprovechar la escayola en el estudio. Después abordaremos la decoración de piezas con texturas, bajo-esmaltes y engobes. Profundizaremos más adelante en el esmaltado, la otra mitad de la cerámica. Finalmente, te mostraré cómo cocer las piezas, las diferencias entre hornos y cocciones, y qué esperar al cargar y descargar el horno.

PELLIZCO, ROLLO Y PLANCHA

Estas tres técnicas son las principales para crear piezas a mano. En las páginas siguientes aprenderás a hacer macetas con cada una de ellas (la imagen de la página 39 muestra las tres técnicas de izquierda a derecha: pellizco, rollo y plancha). Cada maceta tendrá un aspecto diferente al final; cada método tiene diferentes usos y resultados. Entenderás cómo y por qué funciona cada técnica, y podrás usar esta información como referencia en el capítulo de *Proyectos* (ver página 86).

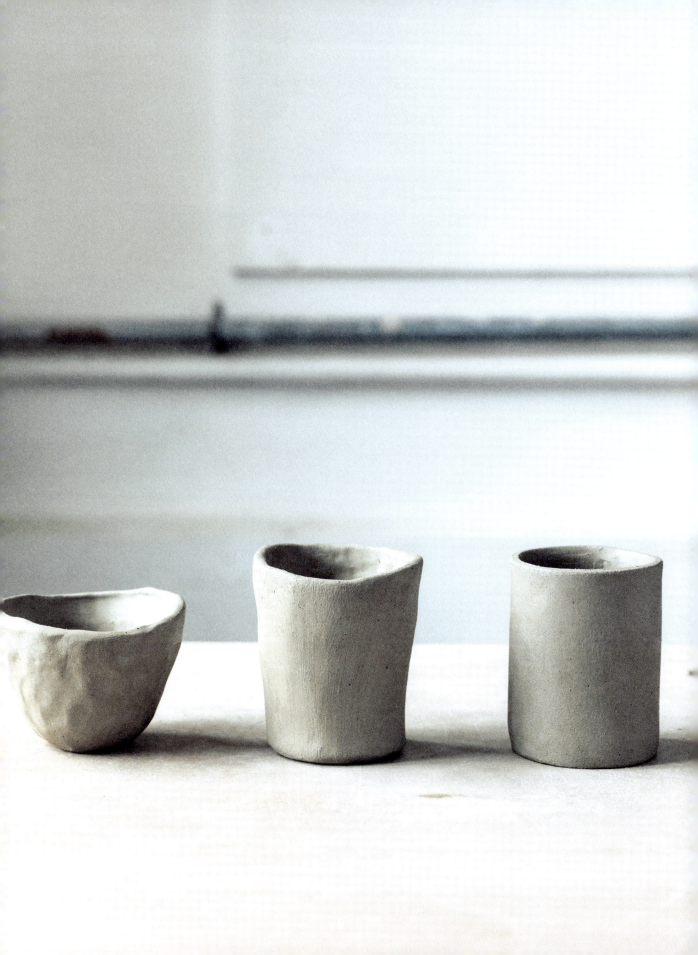

PELLIZCO

La técnica del modelado mediante pellizco es una forma muy básica y agradable de hacer un cuenco. Las vasijas hechas con esta técnica pueden servir de base para hacer otros recipientes más grandes, pero también son bonitas por sí mismas.

Un truco es usar la cantidad de arcilla que quepa en la mano. Haz una bola y sostenla en la palma, luego cubre esa pella con la otra mano. Si eres incapaz de cubrirla por completo con la mano de arriba, tienes demasiada cantidad; eso hará que la pieza sea mucho más difícil de manejar a medida que vaya aumentando con los pellizcos y puede que sea frágil. Retira algo de arcilla antes de empezar, y luego siempre puedes añadir un poco más a la parte superior más tarde.

Materiales y herramientas
Arcilla, aprox. 150-250 g
Cuchillo para alfarería o bisturí
Esponja y agua
Opcional: lengüeta de riñón de metal dentado y liso

Nota
En las vasijas hechas con esta técnica se aprecia que se han hecho a mano. La que muestro aquí me parece especialmente bonita, puesto que tiene mis huellas dactilares, que le aportan movimiento y un poco de alma. Si por el contrario quieres una vasija más lisa, espera a que la arcilla se endurezca un poco. Cuando tenga la consistencia del cuero, puedes suavizar la forma con una lengüeta de riñón.

1. Saca algo de arcilla de la bolsa. No necesitas mucha, asegúrate de que te cabe entre ambas manos (ver arriba). Para orientarte, piensa en un tamaño entre una pelota de golf y una de tenis. Una pella de alrededor de 150-250 g es ideal para empezar.

2. Haz una bola con la arcilla. Si está recién sacada de la bolsa, no deberías tener que hacer nada; si no lo está, es posible que necesites amasarla (ver páginas 25-26). Con la mano dominante, haz un agujero en la arcilla con el pulgar. Deja que se apoye en tu pulgar como si fuera una seta y deja aproximadamente 1 cm de arcilla entre dedo y pulgar.

3. Con un movimiento tipo pinza, pellizca lentamente la arcilla de manera uniforme, comenzando desde el fondo del cuenco y desplazándote lentamente hacia arriba, hacia el borde. Esta técnica desplazará la arcilla hacia fuera y hacia arriba. Después de cada pellizco, rota la pieza para prepararla para el siguiente. Sostenla con la mano no dominante, sujetándola a medida que crece.

4. Continúa trabajando el cuenco, pellizcando y rotando la pieza, desde la base hasta el borde. Una vez que hayas dado la vuelta dos veces y hayas llegado al borde, pasa lentamente los dedos alrededor de la vasija para notar qué áreas son más gruesas. Pellízcalas para que toda la vasija tenga un grosor uniforme.

▼ PASO 1

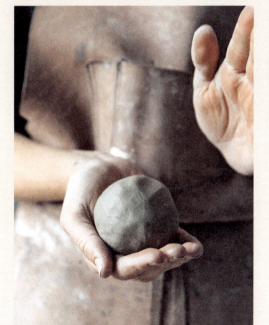

▼ PASO 2

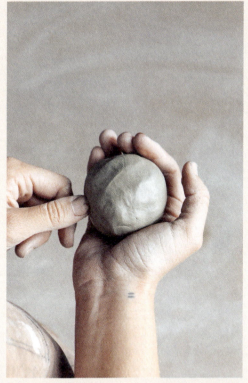

▲ PASO 3

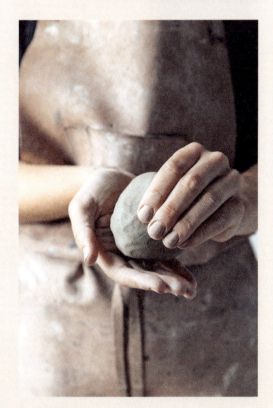

▲ PASO 4

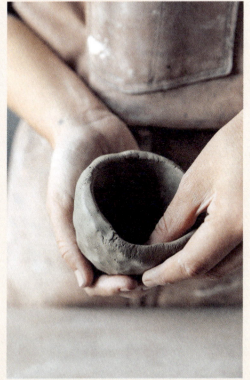

5. Continúa repasando la maceta desde la base hasta el borde hasta que estés satisfecho con el grosor, sin dejarlo más fino que unos 3 mm.

6. Si deseas que el borde sea un poco más sólido, puedes pasar suavemente un dedo o el pulgar para darle consistencia.

7. Si quieres que la base de la maceta sea plana, usa la superficie de trabajo para golpear con suavidad la arcilla varias veces contra la superficie.

Consejos

- Si deseas que el borde sea más uniforme, usa el cuchillo para alfarería e insértalo con mucho cuidado en el punto más bajo del borde. Desliza el cuchillo con suavidad para conseguir un borde plano en todo el contorno, sosteniendo el borde con ambas manos.

- Si la pieza se convierte en un bol cuando estás intentando hacer una taza, debes ajustar el ángulo de la mano al pellizcar. Mientras pellizcas, ve observando qué forma toma la arcilla. Si se está convirtiendo en un bol, cambia el ángulo de la muñeca para que pellizques la arcilla hacia dentro en lugar de hacia fuera. De forma natural, la arcilla se expandirá hacia fuera. Por eso, para conseguir hacer una taza, tienes que trabajar hacia el otro lado. Puede parecer muy poco natural; sin embargo, si tu mano se aleja demasiado de la base de la taza, creará una forma muy amplia.

- Aprende cómo añadir un anillo de pie a la base de tu maceta siguiendo las instrucciones en la página 94.

▼ PASO 6

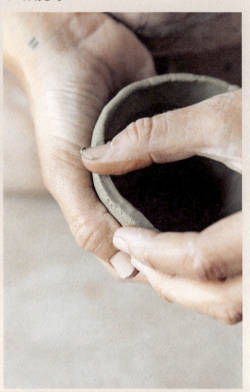

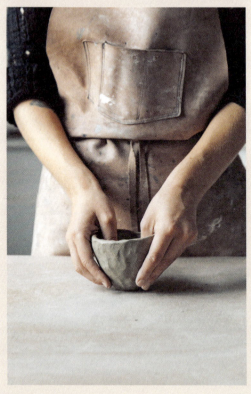

▲ PASO 7

▼ PASO 2

MARCAR Y PEGAR CON BARBOTINA

Es el tratamiento que se emplea para unir varias partes de una pieza, ya sea un asa a una taza, una pared a una base, un pico a una tetera o cualquier otra cosa. Marcar dos lados que se van a fusionar ayuda a que agarren y se peguen. Piensa en marcar la arcilla para crear un principio similar al del velcro: las áreas rugosas se adhieren entre sí para crear una unión fuerte.

La barbotina es arcilla a la que se le ha añadido agua hasta convertirla en un líquido que actúa como un pegamento. Si la arcilla se presiona con firmeza, se mantendrá y, al secarse, hará más vigorosa la unión. El objetivo es que la arcilla se fusione en una sola pieza, por lo que la presión sobre ambos lados debe ser fuerte. Me gusta hacerlo cuando la consistencia es la del cuero, para que se mantenga, pero no siempre es posible. Al ensamblar dos piezas, hay que intentar asegurarse de que ambas estén igual de secas, para que se encojan al mismo ritmo.

1. Haz un poco de barbotina poniendo algo de arcilla en un recipiente pequeño y vertiendo aproximadamente la misma cantidad de agua sobre ella. Con un pincel, mezcla las dos hasta obtener una suspensión arcillosa. Yo empleo un bote que tengo hace años, y cada vez que lo uso le agrego un puñado de restos de arcilla y agua.

2. Marca las partes que vayas a ensamblar con una lengüeta de riñón dentada o un punzón. Aplica barbotina a una de estas áreas.

3. Presiona firmemente las dos piezas una contra la otra para que el exceso rebose por los lados.

4. Usa uno de los cuchillos de madera para limpiar e incorpora la barbotina que se ha salido de las uniones.

Si estás uniendo dos piezas muy blandas, es posible que necesites sujetarlas. Si no lo haces, un asa puede combarse, por ejemplo. Puedes utilizar un poco de arcilla para hacer una bola del tamaño exacto que necesites para el soporte.

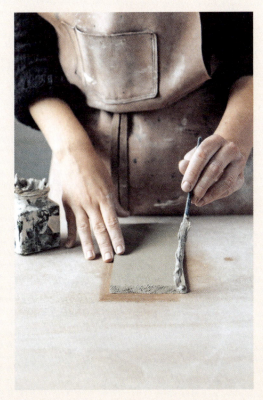

▲ PASO 2.1

CONCEPTOS BÁSICOS

▼ PASO 1

▼ PASO 2

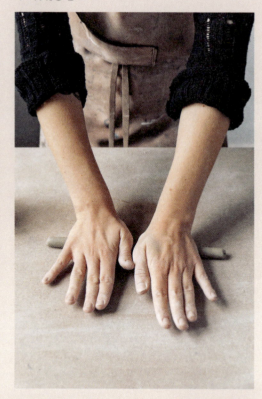

▲ PASO 3

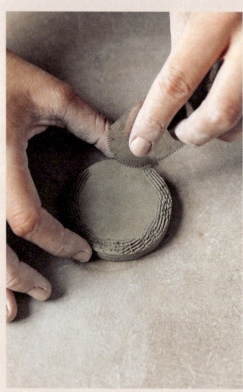

▲ PASO 3.1

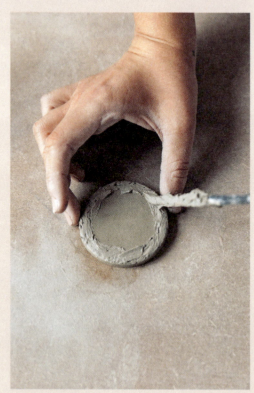

ROLLO

Las vasijas hechas con esta técnica se hacen superponiendo y uniendo rollos de arcilla hasta levantar una pared. Es una forma muy eficaz de crear piezas tanto pequeñas como grandes. Una de las cosas que más me gusta es que puedes optar por disimular los rollos o dejarlos a la vista en la superficie del trabajo. En mi opinión, queda muy bien dejar los rollos a la vista, es un modo de hacer de la creación una técnica decorativa y también de visibilizar la historia de cómo se hizo el cuenco.

Para hacer una pieza de este tipo, se necesita una pella de arcilla. No suelo pesarla, sino que la voy tomando del paquete a medida que voy necesitando. Como guía, para un cuenco pequeño habrá que usar unos 250 g de arcilla; para uno de mayor tamaño, habrá que ir aumentando esa cantidad. Te mostraré cómo hacer uno pequeño, pero los principios son los mismos para otros más grandes. A mí me gusta trabajar sobre una tabla para no deteriorar la pieza al levantarla. También es muy útil contar con una rueda de alfarería.

Materiales y herramientas

Arcilla, aprox. 200-300 g
Bisturí o cortador de galletas
Herramienta para marcar o punzón
Barbotina
Lengüeta de riñón de metal dentado
Lengüeta de riñón de metal plano
Esponja

1. Toma un puñado de arcilla y enrolla o aplasta para hacer una base plana. No es necesario medirla, pero debe ser lo suficientemente ancha para que pueda usarse como base para una taza y tener alrededor de 8 mm de grosor. Puedes darle una forma concreta con un bisturí o cortador de galletas, o hacer una base a mano alzada.

2. Dale forma al primer rollo. Toma otro puñado de arcilla y haz con él un pequeño gusano. Luego, con un movimiento constante, usando la mano desde la base de la palma a la punta de los dedos extendidos, enróllalo a lo largo de la superficie de trabajo alejándolo de ti. Si presionas demasiado, es posible que el rollo comience a volverse cuadrado. Si eso sucede, puedes detenerte, aplastarlo nuevamente y continuar enrollando.

3. Con un punzón o una lengüeta de riñón de metal dentado, marca la parte superior de la base alrededor del borde donde irá la pared. Hazlo con fuerza, aunque sin llegar a cortar la arcilla. Luego, aplica un poco de barbotina en la zona que acabas de marcar (ver página 43).

CONCEPTOS BÁSICOS

4. Coloca el rollo alrededor del borde de la base, pellizcando cualquier exceso y presionándolo hacia abajo con firmeza.

5. Fusiona por la zona interior. Puedes usar la parte posterior de un cuchillo de madera o el pulgar. A medida que vayas haciendo más cuencos con esta técnica, irás prefiriendo ciertas herramientas para trabajos determinados. Experimenta con diferentes útiles para ver cuál te conviene más.

6. Haz más rollos. Me gusta hacerlo de una vez para no tener que hacer pausas mientras trabajo. Si hace calor en tu casa o taller, asegúrate de cubrir los rollos con plástico para que no se sequen.

7. Ve construyendo el cuenco fila por fila. Pellizca cada rollo con la parte superior del anterior para ir uniéndolos. Puedes hacer un gusano muy largo y enrollarlo de una vez, o puedes ir capa por capa. En mi caso, prefiero trabajar con capas, aunque puedes probar ambos métodos para ver cuál prefieres. A medida que la pieza crece, has de ser consciente de su forma. Si quieres que se ensanche hacia fuera, tienes que escalonar los rollos hacia el exterior; si quieres que se incline hacia dentro, escalona las capas hacia dentro. Para saber más, consulta cómo hacer un *Jarrón con técnica de rollo* en la página 170.

Nota
Si has decidido dejar la superficie del cuenco con los rollos a la vista, es importante que verifiques si hay huecos, para evitar que haya fugas una vez cocido. Mira la pieza de cerca, moviéndola sobre la tabla y comprobando que no se vea luz al otro lado. Si ves algún hueco, presiona estos rollos con firmeza o tapona los agujeros con un poquito de arcilla.

La razón por la que no es necesario marcar y aplicar barbotina en cada capa de una pieza así es porque cada rollo se fusiona con el siguiente. Sin embargo, si quieres que se distingan los rollos en la superficie de la pieza acabada, has de asegurarte de que cada capa esté firmemente asentada sobre la anterior. Si las capas están demasiado secas, agrega un poco de agua entre ellas. Es importante presionar con firmeza cada capa y pellizcarla al rollo de abajo para unirlas.

ALISADO DE LAS CAPAS

Si quieres que la superficie quede lisa, has de unir cada rollo con el siguiente. Para ahorrar tiempo yo suelo hacerlo cada cinco capas aproximadamente. Sujeta el interior de la pieza con una mano mientras trabajas el exterior con la contraria, y viceversa. Esto hará que el cuenco no se tuerza y se rompa. Ten en cuenta que, si decides alisar la superficie, debes poder meter la mano por la abertura superior. Si vas a hacer una forma que acaba en una boca estrecha, tienes que alisar los rollos de la base cuando la pieza sea lo suficientemente ancha para poder hacerlo.

8. Mientras voy enrollando, voy fusionando los rollos pellizcando la arcilla hacia la capa inferior. Puedes hacerlo así, pellizcando hacia abajo, o llevar la arcilla hacia arriba desde el rollo inferior, como prefieras. Yo lo hago con el pulgar, pero también se puede hacer con un cuchillo de madera.

9. Una vez que hayas unido todos los rollos, puedes limpiar la superficie. Arrastra una lengüeta de riñón de metal dentado por toda la pieza. Esto puede parecer contraproducente, pero ayuda mucho. Si puedes, sigue sujetando la vasija por el lado opuesto mientras trabajas.

10. Repite el paso 9, pero con un riñón de metal liso, eliminando así las marcas hechas por la lengüeta dentada. Es posible que sea necesario dejar que la arcilla se endurezca un poco, para que no ceda al tocarla. Si está demasiado dura, rocíala con un poco de agua para ablandarla.

11. Usa una esponja ligeramente humedecida para refinar toda la pieza y alisar las últimas marcas de los riñones.

12. Deja que el cuenco se seque lentamente cubriéndolo con plástico. Esto ayudará a evitar que se formen grietas.

▼ PASO 4

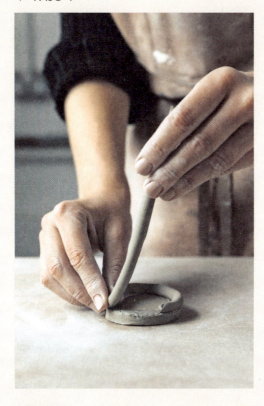

▼ PASO 4.1

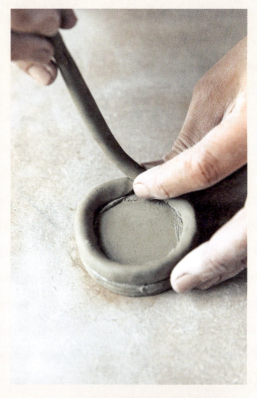

▲ PASO 5

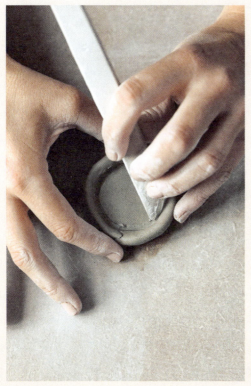

▲ PASO 8

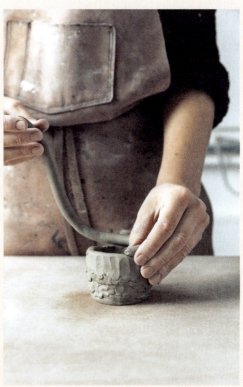

▼ PASO 10

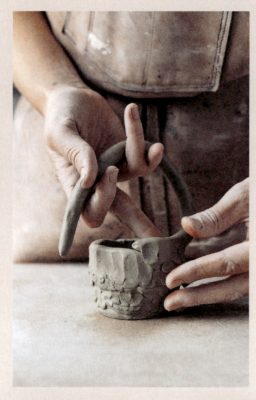

▼ PASO 11

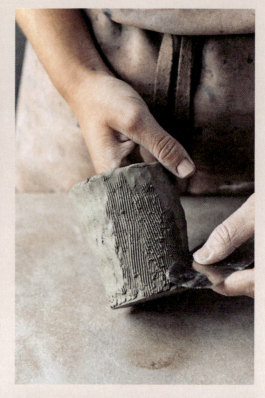

▲ PASO 10

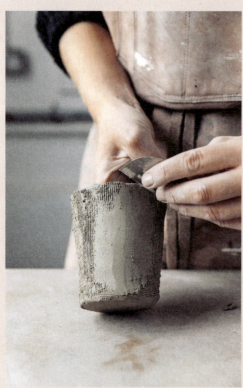

▲ PASO 11

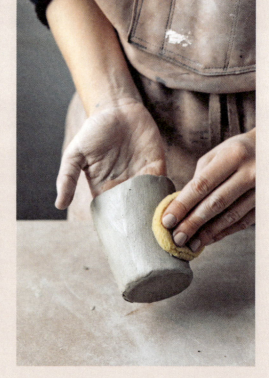

Consejos

- Si tienes algún problema con la forma de los rollos, puede que al enrollarlos los estés presionando en exceso. Si es así, adoptarán una forma algo cuadrada, por lo que debes intentar aplicar un poco menos de fuerza.

- Si son desiguales, en algunas zonas demasiado finos y en otras muy gruesos, tienes que desplazar las manos por la arcilla a medida que enrollas, en lugar de aplicar demasiada presión en un solo punto.

- Utiliza las dos manos para los rollos más grandes, empieza en el centro y ve desplazando las manos hacia fuera mientras enrollas. Esto hará que el rollo crezca.

- Si mientras los enroscas los rollos se secan demasiado, rocía la superficie de trabajo con agua. De este modo, absorberán un poco de agua sin mojarse demasiado; de lo contrario, podría llegar a resbalarse entre las manos.

- A mí me gusta dejar que el objeto vaya tomando forma a su manera, pero puedes tomar de muestra un dibujo, una foto o una plantilla para asegurarte de seguir una forma particular (un ejemplo es el proyecto de *Jarrón con técnica de rollo* de la página 170).

- Si la forma va a estrechándose, tendrás que alisar la superficie mientras trabajas, para que cuando llegues al final no estropees la forma al intentar meter la mano por la boca.

- Seca lentamente las piezas hechas con esta técnica, ya que son susceptibles de agrietarse. Cubre la parte superior con un plástico o una bolsa reciclada para que todos los rollos se vayan secando y se encojan al mismo ritmo.

▼ PASO 2

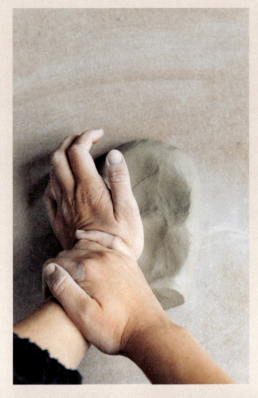

▼ PASO 3

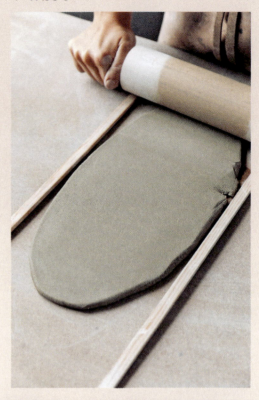

▲ PASO 6

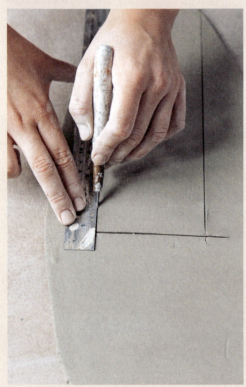

▲ PASO 9

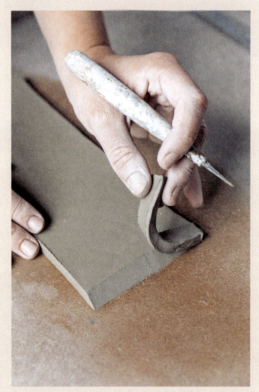

PLANCHA

La construcción con planchas es una técnica muy versátil y se presta bien para hacer formas que no sean redondas. Aun así, vamos a comenzar haciendo una taza cilíndrica, ya que esta es una forma sencilla de mostrar cómo trabajar con este método. Si tienes una máquina laminadora, puedes usarla, pero con un rodillo y unas guías es más que suficiente. Puedes descargarte e imprimir la plantilla de este proyecto a través del código QR de la página 176 o dibujar tu propia plantilla para hacer varias tazas iguales, por ejemplo.

Materiales y herramientas
Arcilla, aprox. 500 g-1 kg
Rodillo y guías o laminadora
Herramienta para marcar o punzón
Cuchillo de alfarería o bisturí
Cuchillo de madera
Barbotina
Lengüeta de riñón de metal dentado
Lengüeta de riñón de metal liso
Esponja

CÓMO EXTENDER LA PLANCHA

1. Corta un poco de arcilla y trata de mantenerla plana y cuadrada, en lugar de en forma de cubo. Si la arcilla es reciclada, amásala bien (ver páginas 25-26).

2. Presiona la arcilla hacia abajo para aplanarla usando los talones de las manos. Esto hace que sea más fácil extenderla.

3. Con un rodillo y guías o con una laminadora, extiende la arcilla para formar una plancha (ver consejo sobre las guías en la página 55).

4. Despega la arcilla y dale la vuelta, pasa el rodillo para que el grosor sea uniforme. Repito este paso 3 o 4 veces. La longitud de la placa debe ser al menos la circunferencia de la taza, así que si tienes una plantilla asegúrate de que quepa en la plancha. Debe ser al menos de 15 cm si vas a hacer una taza pequeña; haz pruebas para ver qué tamaño te gustaría que tuviera. El ancho será la altura de la pieza, así que conviene asegurarse de tener suficiente arcilla.

5. Una vez hecha la plancha, levántala poco a poco para asegurarte de que no está pegada a la superficie de trabajo, y colócala nuevamente, lista para cortar.

6. En un lado de la plancha, con un cuchillo de alfarería o bisturí, corta un rectángulo largo de aproximadamente 15 x 7 cm, asegurándote de que las líneas sean paralelas. La altura será de 7 cm, pero puedes ajustarla al tamaño que desees. Trata de aprovechar al máximo la placa, puesto que tendremos que aprovechar luego los restos, si es que los hay.

Ve a la página 55 para ver las instrucciones sobre cómo unir los lados y la base.

CONCEPTOS BÁSICOS

▼ PASO 9.1

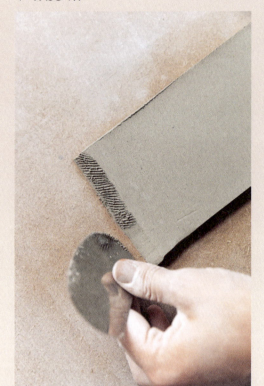

▼ PASO 10

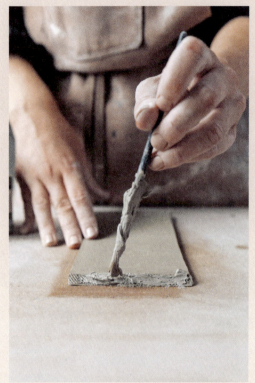

▲ PASO 13

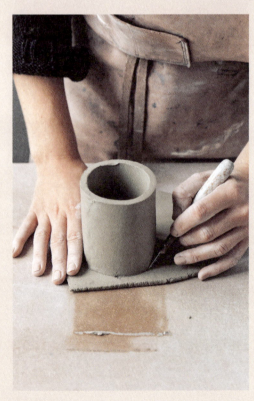

▲ PASO 13.1

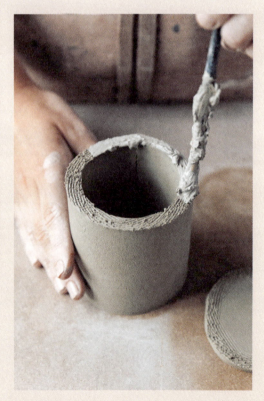

▼ PASO 11

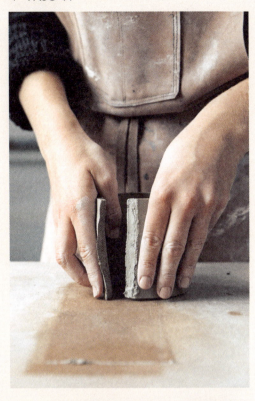

▼ PASO 12

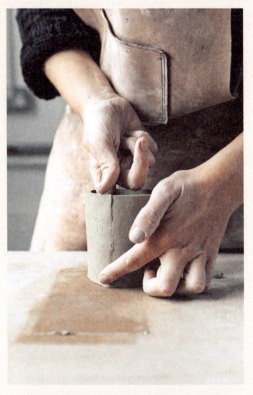

▲ PASO 13.2

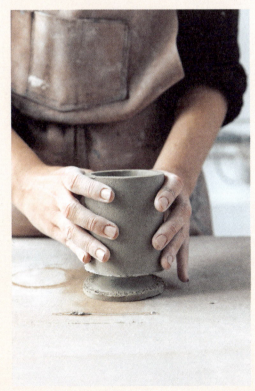

▲ PASO 15

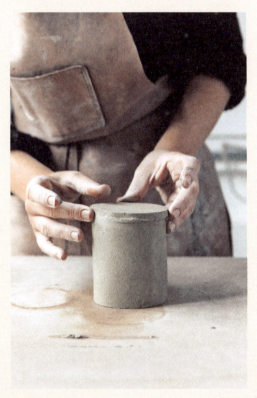

CÓMO UNIR LAS PIEZAS

Para unir las piezas, puedes superponerlas y aprovechar las marcas iniciales o fusionarlas al ras sin que se note. Para superponerlas, ve al paso 7. Si quieres que la unión sea invisible, ve al paso 9. Ambos procesos coinciden a partir del paso 12.

7. Para hacer una unión superpuesta, agarra el punzón o la lengüeta de riñón de metal dentado para marcar aproximadamente 5 mm desde el borde de uno de los lados cortos de la placa. Da la vuelta a la arcilla y marca 5 mm desde el borde del otro extremo. Pinta uno de los extremos marcados con barbotina.

8. Coloca la arcilla de pie sobre el borde largo y enrolla hasta que los bordes cortos se encuentren. Presiona suavemente pero con firmeza ambos bordes, formando un cilindro.

9. Para hacer una unión al ras, tienes que hacer un corte en inglete, es decir, en un ángulo de 45°, en uno de los lados. Márcalo. Puedes usar una regla o la guía para que la línea sea recta.

10. Dale la vuelta a la plancha y haz lo mismo en el otro borde, pinta luego con barbotina el borde marcado. Si no le das la vuelta, será imposible que ambas partes se encuentren, puesto que te faltará un trozo de arcilla.

11. Coloca la arcilla de pie sobre el borde largo y enrolla hasta que los bordes cortos se encuentren. Presiona suavemente pero con firmeza los bordes, formando un cilindro.

12. Limpia la unión con una lengüeta de riñón de metal, un cuchillo de madera o palillo, el pulgar o con todos ellos.

BASE

Una vez hecho el cilindro, puedes marcar la base en la arcilla restante. Observa ambos extremos del cilindro y elige el que esté más limpio como borde. Coloca el cilindro con ese borde hacia arriba sobre la base y dibuja el contorno con un punzón o un cuchillo de madera.

13. Retira el cilindro de la base y córtala con el bisturí o cuchillo de alfarería. Marca ambos lados y pinta con barbotina la base, luego une el cilindro a la base.

14. Golpea suavemente un par de veces para asegurarte de que se haya adherido bien. Usa un cuchillo de madera para limpiar la unión interior.

15. Con la parte posterior del pulgar, lleva cualquier exceso de arcilla desde la base hacia la pared de la taza para unir bien ambas partes.

16. Limpia toda la taza con una esponja ligeramente humedecida, asegurándote de no agregar demasiada agua y limpiando únicamente la superficie.

Consejos

- Las guías deben estar a ambos lados de la arcilla, y el rodillo debe rodar sobre la arcilla hasta que toque las guías. No lo pases sin ellas, ya que evitan que la arcilla se expanda y se haga demasiado fina o con un grosor desigual, lo que llevaría a que la taza fuera demasiado débil.

- Es buena idea colocar una toalla o un paño debajo de la arcilla cuando la estés estirando, ya que la presión a veces puede hacer que se pegue a la superficie.

- Levanta la arcilla con cuidado y dale la vuelta de vez en cuando para comprobar que la capa sea uniforme. Esto ayuda también a asegurarse de que no se esté pegando.

- Si crees que el borde de la taza es demasiado grueso, puedes recortarlo con un cuchillo. Hazlo con delicadeza y límpialo con una esponja después.

ASAS

Hay muchas maneras de hacer asas con arcilla. Las siguientes son las más comunes para realizar a mano, aunque también puedes hacer asas de tirada y extruidas.

El tamaño dependerá del de la pieza en la que se está trabajando y de la función que cumple. Si se trata de una cafetera grande, por ejemplo, el asa ha de ser lo suficientemente robusta para sostener el peso de la cafetera y del líquido que guarda en su interior. Si es un asa para una tacita de té, lo adecuado sería hacer una pequeña.

Por otro lado, también existen asas decorativas, como las de un gran jarrón, por ejemplo. No tienen una función específica, aparte de la belleza.

ASA DE ROLLO O EN ESPIRAL

1. Enrolla una espiral larga, del ancho de un dedo. El tamaño de la espiral, al igual que el del asa, dependerá del tamaño del trabajo. Si lo deseas, puedes aplanar la espiral con suavidad con un rodillo.
2. Sujeta la espiral junto a la taza para decidir su forma y cómo te gustaría que quedase, luego recorta el asa al tamaño deseado.

ASA DE PLANCHA

1. Extiende una pequeña plancha de arcilla de aproximadamente 5 mm de grosor.
2. Con una regla, corta una tira larga de arcilla, de aproximadamente 1 cm de ancho y 10 cm de largo.
3. Dobla suavemente la arcilla en forma de asa y sostenla junto a la pieza para decidir cuál es el perfil que buscas. Recórtala al tamaño deseado, que puede ser mucho más pequeña que los 10 cm de largo originales, o mayor si tienes una taza o recipiente grande. Ajusta las medidas en función de la pieza en la que estés trabajando.
4. Con el resto de la plancha, corta asas de este tamaño y dales forma.
5. Sigue los pasos 3-10 de las páginas 56-59 para unir un asa a la taza.

CÓMO DAR FORMA A LAS ASAS

Es importante dar forma al asa antes de fijarla, ya que manipularla demasiado después puede dar lugar a uniones débiles o con grietas. Hay distintas opciones, desde la forma tradicional de medio corazón a otras más contemporáneas. Yo uso la curva del rodillo o una vara para dar forma a las asas, y las dejo que endurezcan hasta tener el punto de dureza de cuero antes de fijarlas, para mantener esa forma redonda perfecta. Sin embargo, vigílalas ya que se secan mucho más rápido que el resto de la taza.

Asas de rollo

▼ Dándole forma

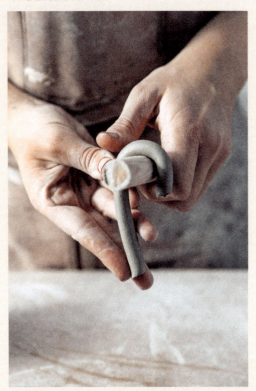

▼ PASO 4

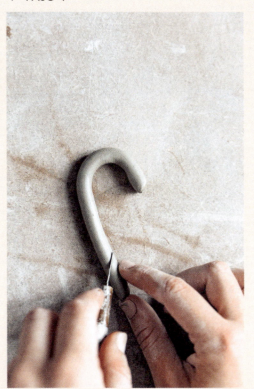

▲ PASO 7

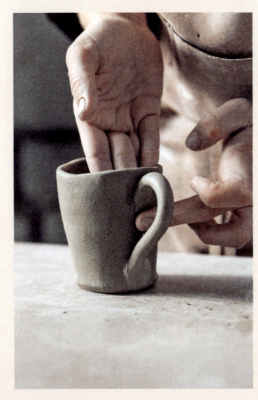

▲ PASO 8

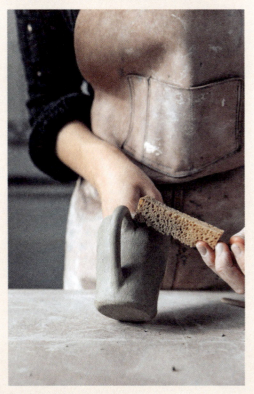

Asas de plancha

▼ PASO 2

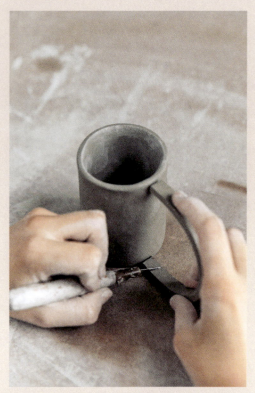

▼ PASO 3

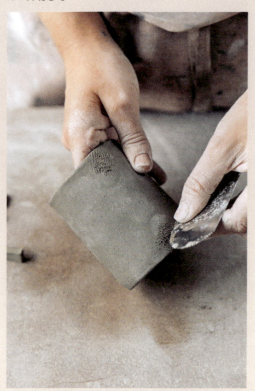

▲ PASO 5

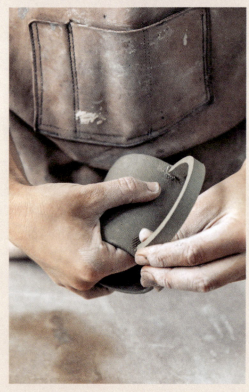

▲ PASO 6

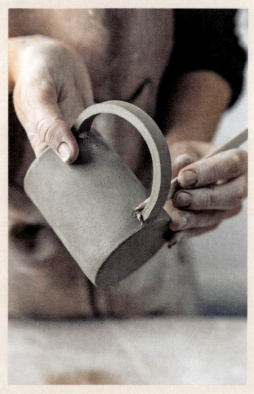

CÓMO COLOCAR LAS ASAS

Las asas se unen igual que todo en cerámica: marcando y aplicando barbotina.

1. Decide la forma que va a tener y dónde va a ir. Sostenla junto a la taza. Con el punzón, marca en la taza la ubicación de la parte superior e inferior del asa.
2. Recorta el asa para que la parte superior y la inferior queden al ras y luego marca ambas superficies.
3. Marca la taza en los dos puntos que has fijado en el paso 1.
4. Aplica una generosa cantidad de barbotina en la parte superior e inferior del asa.
5. Presiona firmemente el asa contra la taza, sosteniendo el interior de la pieza con la otra mano para evitar grietas o deformaciones.
6. Con los dedos o la parte posterior de un cuchillo de madera o palillo, fusiona suavemente la arcilla del asa con el lateral de la taza. Limpia las uniones con una esponja ligeramente humedecida.
7. Seca muy lentamente las piezas y coloca un trozo de plástico en la parte superior de las tazas para que las uniones se homogenicen. Esto hará que las asas y las tazas se sequen al mismo ritmo.
8. No levantes la taza por el asa hasta que la hayas cocido porque, de lo contrario, se desprenderá.

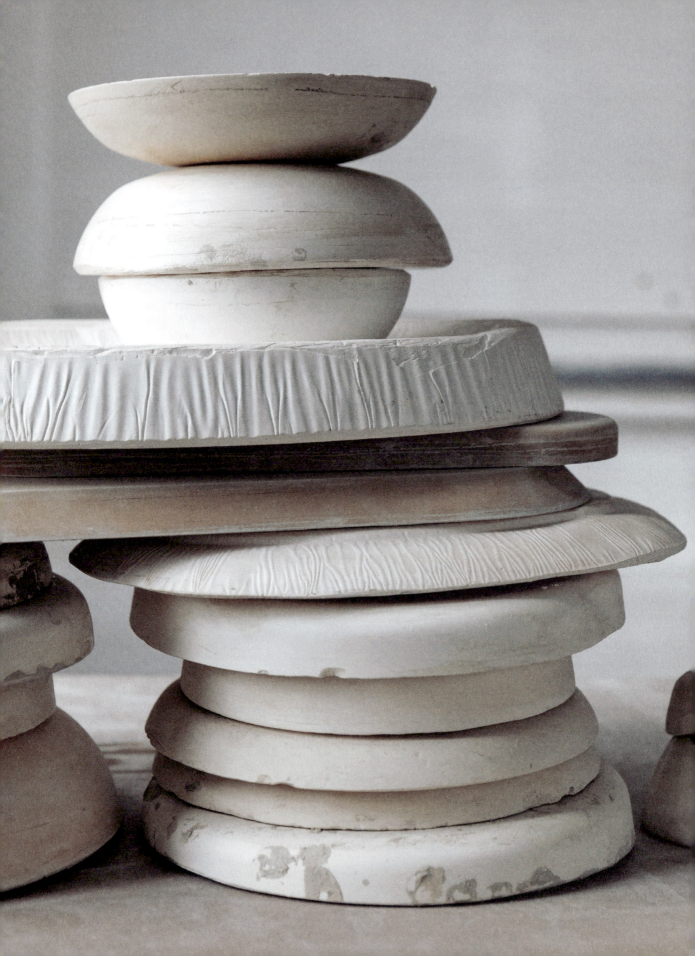

ESCAYOLA Y MOLDES

La escayola, o polvo fino de yeso, es un material muy versátil en un taller de cerámica. Su propiedad principal es que, cuando se le añade agua, se vuelve completamente sólida y muy porosa. Por esta razón, es muy útil para crear moldes intrincados o formas simples que pueden usarse luego de muchas maneras en el estudio. El yeso también absorbe la humedad de la arcilla, lo que ayuda a que se seque y se endurezca. Puede usarse de muchas maneras, pero sobre todo para hacer moldes y placas de yeso (que se usan para secar arcilla reciclada).

Cómo usar la escayola

- Es muy importante no meterla en el horno, ya que es un material muy diferente a la arcilla y explota a altas temperaturas. En ocasiones pueden desprenderse pequeños fragmentos de escayola de los bordes de las placas o moldes; es vital eliminarlos de la arcilla para que no dañen el trabajo.

- Si usas arcilla para ayudarte a hacer un molde, no emplees esa arcilla para ninguna pieza que desees cocer. Identifícala como material para hacer moldes, para que no se mezcle.

- Es perjudicial inhalar polvo de yeso, al igual que el de la arcilla. Cuando uses escayola, asegúrate de que el estudio esté bien ventilado o trabaja al aire libre. Usa siempre una máscara de alta calidad que esté indicada para su uso con partículas finas (al menos FFP2+ o N95).

- En cerámica se usan dos tipos principales de escayola: el yeso para ceramistas (a veces llamado yeso para moldes) o el yeso de París (o aljez, a menudo llamado yeso de yeso). Son de secado rápido y endurecen con gran detalle.

- No hay que echar el exceso de yeso al fregadero ya que se endurecerá y bloqueará las tuberías. Deja cualquier resto en el cubo de mezcla para que se endurezca y tíralo luego a la basura. Lo mismo sucede con cualquier resto que te quede en las manos o herramientas. Límpiate las manos lo mejor que puedas con papel de periódico para eliminar cualquier resto antes de lavarte las manos.

- En el estudio, tengo cubos y herramientas especiales reservados para la escayola, para evitar que contamine los que tengo para la arcilla, el esmalte o las herramientas.

PLANCHAS DE ESCAYOLA

Es esencial tener una plancha de escayola en el taller. Si trabajas en un estudio compartido, probablemente haya planchas que puedas usar. Si no tienes, son muy fáciles de hacer.

MOLDES

Los moldes son una herramienta increíble para quien trabaja la cerámica a mano. Ayudan a crear formas consistentes o intrincadas y se pueden hacer con relativa facilidad. Los más habituales suelen ser de escayola, madera o arcilla cocida. Si es necesario, se pueden hacer con papel arrugado o forrando la forma que desees reproducir con papel de periódico o film transparente para darle forma a la arcilla.

MOLDE SEMICIRCULAR Y MOLDE PLANO

Un molde semicircular (también conocido como molde de asentamiento) es una forma convexa que generalmente se hace vertiendo yeso en un cuenco. Luego, la arcilla se asienta sobre el semicírculo y adopta esa forma. Muchos de estos moldes, que pueden comprarse en tiendas especializadas, se hacen en madera, pero es relativamente fácil hacerlos tú mismo.

Cuando uses este tipo de moldes, asegúrate de recuperar la pieza antes de que adquiera la consistencia de cuero. Si la dejas por mucho tiempo, la arcilla puede encogerse y agrietarse en el molde.

Al igual que con la plancha de escayola (ver al lado), es preferible usar un cuenco o barreño de plástico para verter el yeso, para que sea fácil de recuperar. Para hacer un molde semicircular, repite el método de la plancha de escayola. Después, déjalo secar aproximadamente una semana antes de usarlo. Pruébalo haciendo los platos de loza de la página 104.

También puedes hacer la forma opuesta, un hueco cóncavo en un bloque de escayola. Se conoce como molde plano o cóncavo.

Nota

Asegúrate de no dejar que las piezas se sequen completamente en rl molde. Como la arcilla se encoge al secarse, se agrietará si se deja en el yeso. Retírala cuando tenga la consistencia del cuero y deja que se seque sin el molde.

CÓMO HACER PLANCHAS O MOLDES DE ESCAYOLA

Hazte con un recipiente en el que puedas echar la escayola para hacer una plancha o un molde. Idealmente, sería una cubeta de plástico, una palangana o incluso una bandeja de arena para gatos: el plástico es el material más fácil para liberar luego el yeso. Asegúrate de que la parte superior sea más ancha o del mismo ancho que la base; de lo contrario, no podrás sacar el yeso una vez que esté sólido.

Materiales y herramientas

Papel de periódico
Guantes desechables si tienes la piel delicada
Mascarilla para polvo
Contenedor para verter la escayola
Jabón suave o film transparente (opcional)
Agua a temperatura ambiente (nunca caliente)
Jarra medidora (para mililitros)
Barreño para mezclar
Balanza (para gramos)
Yeso de París
Cuchara

1. Prepara el espacio para trabajar. La superficie ha de ser lisa. En mi caso, prefiero trabajar en el suelo para evitar levantar objetos pesados. Protege el suelo con papel de periódico. Prepara todo lo que necesites para tenerlo a mano. Ponte mascarilla y asegúrate de ventilar bien.

2. Si vas a usar un recipiente que no sea de plástico brillante o arcilla para echar la escayola, es posible que tengas que prepararlo. Si es de plástico texturizado, cerámica, vidrio o yeso duro, puedes añadir un agente desmoldante como jabón suave (comprado en tiendas de cerámica). También puedes usar film transparente para forrar cualquier cosa, ya que esto ayudará a retirar el yeso una vez que se endurezca. Dejará marcas de arrugas en la superficie, pero no importa al tratarse de la plancha, aparte de estéticamente.

3. Vierte agua en el recipiente que vayas a emplear para la plancha, hasta justo debajo de la altura que deseas.

4. Vierte el agua en una jarra medidora y calcula cuánta necesitas. Si hay más de la que cabe en la jarra, échala en un cubo y pésala en gramos.

5. Aplicando una proporción de 70/100 para escayola y agua (70 g de escayola para 100 de agua), calcula cuánta escayola hace falta. Ayúdate para ello con el ejemplo adjunto, si es necesario.

6. Añade el agua al cubo de mezcla. Agrégale la escayola, tamizándola lentamente entre los dedos. Cuando veas que el yeso sobresale sobre del agua a modo de islas, has alcanzado la proporción aproximada de escayola y agua.

7. Deja la escayola en remojo unos minutos o hasta que no quede yeso seco en la superficie del agua. Entonces, mezcla a mano, deshaciendo los grumos con los dedos, hasta que quede con la consistencia de una papilla.

8. Pon la mezcla en el recipiente que desees. Agítalo para nivelar la mezcla y golpéalo unas cuantas veces para que emerjan las burbujas. Puedes eliminarlas pasando los dedos con suavidad por la superficie.

9. Deja que la mezcla se endurezca. Tras unos 20 minutos notarás que desprende algo de calor. Eso indica que se está endureciendo.

10. Después de aproximadamente una hora, voltea el recipiente y golpea con suavidad la base para desprender el yeso fraguado. Deja el molde secando durante alrededor de una semana antes de usarlo.

FÓRMULA

Para un molde de yeso, la proporción de escayola y agua debe estar en torno a 7/10.

Largo x ancho x alto = volumen
 (haz el cálculo en cm)
Volumen en cm^3 x 0,6 = gramos de agua
Gramos de agua x (100/70) = gramos de yeso

Ejemplo:
Para un molde de 10 x 10 x 5 cm
 (largo x ancho x alto) = 500 cm^3
500 cm^3 x 0,6 = 300 g de agua
300 g de agua x (100/70) = 428,57 g de yeso

TRUCO

Mi truco para hacer esto sin cálculos ni medidas es poner agua en el recipiente que voy a utilizar, justo por debajo de la altura total que quiero. Cuando hago moldes para reciclar arcilla, en realidad no me importa qué altura tengan, mientras superen los 4 cm más o menos. Por lo general, solo hago esto si tengo una bolsa entera de escayola y no me preocupa quedarme sin material. Agrego poco a poco el yeso al agua del recipiente, hasta que forma pequeñas islas. Lo mezclo bien con las manos, hasta conseguir la consistencia de una papilla. Luego lo nivelo, sacudo y golpeo, y lo dejo endurecer. Puede que este no sea el mejor consejo, pero, si no estás haciendo moldes para barbotina, no importa demasiado si la porosidad difiere de uno a otro.

El proceso de endurecimiento de la escayola se llama fraguado. Se sabe que ha comenzado cuando desprende calor. Ese calor se produce por una reacción química entre el yeso y el agua.

Una vez que se enfría, puedes quitarla del molde. Tarda aproximadamente una hora.

También hay calculadoras en Internet. Una excelente se encuentra en https://plaster.glazy.org.

DECORACIÓN

Hay muchas formas de embellecer tus piezas, aparte de esmaltarlas. Aquí tienes diversas técnicas que pueden enriquecer y dar personalidad a tu trabajo.

TEXTURA

La textura se puede aplicar muy fácilmente a las placas antes de convertirlas en cerámica, y es una excelente manera de añadir interés y dibujos a tus piezas. Algo muy satisfactorio en esta técnica es que, una vez terminada, no puedes evitar pasar los dedos por las texturas y pensar en cómo se hicieron. Te permiten mucha creatividad; he incluido algunos ejemplos, pero es todo un mundo que puedes explorar a tu antojo.

OBJETOS A TU ALCANCE

Echa un vistazo por tu casa o estudio en busca de telas y texturas interesantes que se puedan imprimir en tu arcilla. Un ejemplo muy popular es imprimir un encaje o un tapete de ganchillo en la arcilla. Incluso los paños de cocina o el lienzo a menudo tienen patrones interesantes. En la página 155 puedes aprender a usar una hoja de col para crear textura en un plato.

TALLADO

Puedes decorar tus obras quitando arcilla de la superficie, pero asegúrate de que la pieza sea lo bastante gruesa como para no agujerearla. Cuando esté terminada, déjala secar hasta que esté dura como el cuero. Usando un hilo o una herramienta de tallado o corte, traza un patrón en la superficie. Puedes hacer pequeñas líneas o dibujos completos. Tallar la arcilla cuando tiene la consistencia del cuero ofrece amplias posibilidades, sin más límite que tu imaginación.

APPLIQUÉ (PARCHEADO)

Es una forma de decoración en la que se aplica una pieza de barro decorativa en relieve a la superficie de la obra. Los apliques se hacen con sellos, improntas o a mano. Para repetir patrones se necesitan sellos e improntas (ver páginas 154-155).

CÓMO COLOREAR ARCILLA

La cerámica minimalista es fascinante y muy bella, pero puede que desees darle personalidad a tus piezas con colores diferentes. Como la arcilla se cuece a temperaturas tan altas, las pinturas normales no resisten el calor. Para añadir pigmentos hay que comprar engobes, óxidos, bajoesmaltes y barnices vítreos. Puede aplicarse color a las piezas varias veces durante la fabricación:

- Se puede añadir color a la propia arcilla, agregando tintes u óxidos.

- La arcilla húmeda o dura como el cuero puede colorearse con engobe.

- Pueden mezclarse óxidos con agua o pintura para conseguir un efecto de acuarela, tanto en arcilla cruda como en bizcocho.

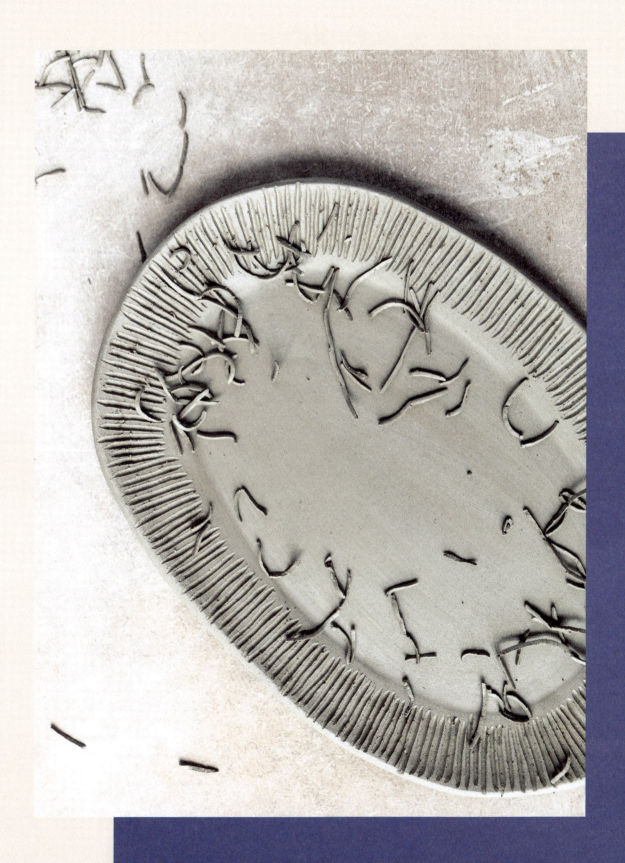

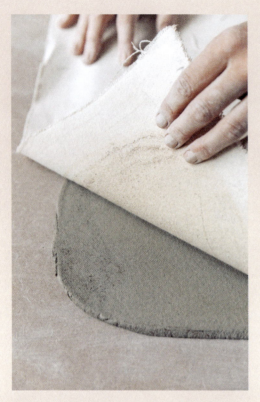

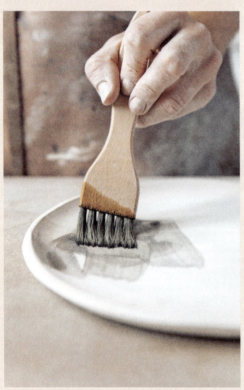
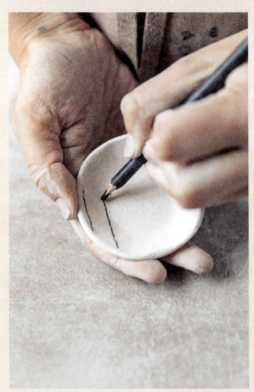

- Los bajo-esmaltes pueden aplicarse tanto en barro crudo como en bizcocho, debajo del barniz vítreo. El bajo-esmalte es una pintura especial que resiste el horno —tiene ingredientes similares a los del vidriado, lo que hace que resista la contracción—, pero no se vuelve cristalina como el esmalte.
- Lapiceros y tizas para cerámica. A la venta en tiendas especializadas en cerámica.
- El esmalte coloreado puede emplearse sobre bizcocho.

Cuando adquieras pigmentos para tus piezas, asegúrate de que sean aptos para la temperatura de cocción prevista. Cuanto más alta sea, menos vivos resultarán los colores; a menudo, se queman o cambian por completo en el horno, así que haz muchas pruebas para asegurarte del resultado.

COLOREADO DE LA ARCILLA

Lo primero es pesar la arcilla que quieres colorear. Luego pesa el óxido o la pintura; la cantidad debería oscilar entre el 0,5 y el 10 % de la de arcilla, dependiendo de qué intensidad de color quieres tras el horneado. Este cálculo requiere de mucha experimentación.

El colorante suele ser en polvo y debe añadirse agua para facilitar la mezcla. Hay que distribuirlo bien para colorear toda la arcilla.

Nota
Los óxidos son más inestables que los colorantes y algunos pueden resultar tóxicos. Indaga siempre, si no tienes certeza de qué óxidos pueden ser dañinos, y usa siempre una mascarilla de buena calidad cuando utilices polvo.

ENGOBE

La técnica más frecuente y barata de colorear cerámica es el engobe. Este tipo de arcilla líquida suele componerse de una base blanca con colorantes añadidos, y garantiza una cobertura razonablemente brillante e igualada. Puede usarse sobre arcilla húmeda o con consistencia de cuero, pero no con la completamente seca ni bizcocho, porque cuando se seque, se contraerá a distinta velocidad y la superficie se desconchará.

Los engobes pueden darse a capas, siempre que la anterior esté seca al tacto. Entonces puede tallarse o se pueden aplicar estarcidos para enmascarar zonas, seguir patrones o dibujar en la superficie.

ÓXIDOS Y PIGMENTOS SOBRE ARCILLA CRUDA Y BIZCOCHO

Pueden mezclarse óxidos y colorantes con agua o bases de pintura para aplicarlas a la arcilla. Una pequeña cantidad (de un 1 a un 10 %) mezclada con agua o base da un gran resultado. Puede enfatizarse un patrón o textura sobre bizcocho pintando líneas dibujadas o texturas y pasando la esponja sobre la superficie, dejando el óxido en las líneas.

BAJO-ESMALTES Y ENGOBES EN PIEZAS CRUDAS Y BIZCOCHADAS

Los bajo-esmaltes y los engobes están compuestos de arcilla líquida y pigmento, similar a la barbotina, pero con una pequeña cantidad de material similar a un fundente de esmalte, que se les añade para que se derritan un poco. Eso lleva a que se encojan mucho menos y son mucho menos propensos a desprenderse. De esta manera, se pueden aplicar a piezas que ya han sido bizcochadas. Es posible añadir más capas de color sobre engobes ya cocidos o directamente sobre la cerámica. Es una forma muy común de añadir color a la arcilla.

LÁPICES ESPECIALES, CERAS Y TIZAS

Pueden usarse como cualquier otro lápiz, cera o tiza, pero están hechos de óxidos y colorantes y soportan el calor del horno, mientras que los trazos de los otros se queman y desaparecen a temperaturas altas. Si quieres superficies dibujadas a mano, con estos útiles lo conseguirás. Se usan sobre bizcocho. A menudo dejan trazas de polvillo sobre la superficie, así que siempre hay que soplar para eliminarlas antes de esmaltar, para evitar que se extiendan en forma de manchas. Procura hacerlo en un lugar bien ventilado o en exteriores: así no respirarás el polvillo, después de soplarlo.

ESMALTADO

La última técnica para añadir color a las piezas es esmaltándolas (ver página 69).

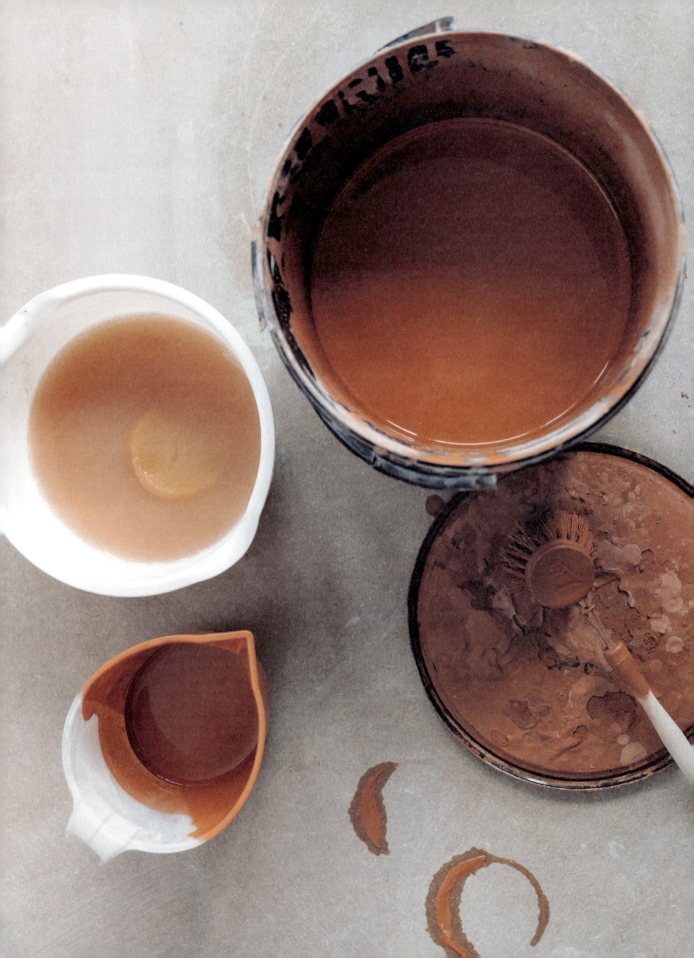

ESMALTADO

Cuando contemplas la cerámica acabada, suele ser brillante o estar cubierta de una capa de color. Se trata del vidriado, que esencialmente es una lámina muy fina de vidrio que se asienta sobre la superficie.

El vidriado tiene muchas funciones. Si mojas un dedo en agua y lo untas en el bizcocho, te sorprenderá la rapidez con la que la absorbe. El motivo es que la cerámica sigue siendo muy porosa; de hecho, bajo el microscopio parece una esponja. La cerámica absorbe el agua y el exceso se evapora. Además de estas características funcionales, el esmalte permite decorar una pieza añadiéndole color, siendo el acabado brillante, mate o intermedio.

El esmalte se aplica a las piezas después del bizcocho, es decir, después de haber pasado por el horno una vez a 1000 °C (ver página 84). Se sumerge o se rocía sobre la superficie: todas las piezas, excepto la base, pueden esmaltarse.

A continuación, vuelven al horno para una nueva cocción en la que el esmalte se funda.

¿QUÉ ES EL ESMALTE?

Siendo principiante, no es preciso saber con exactitud de qué está hecho el esmalte. Lo más importante en esta fase es saber a qué temperatura debe cocerse la arcilla y si el esmalte se ajusta a esa temperatura. A esa adecuación se le denomina «ajuste del esmalte».

El esmalte puede adquirirse en cualquier tienda de cerámica, bien en forma líquida o en polvo. Por lo general, suele venir acompañado de imágenes con el aspecto final que tendrá, así como información sobre la temperatura de cocción y con qué tipo de arcilla se puede utilizar. Si se compra el esmalte líquido, se podrá pintar o pulverizar sobre la pieza. Suele ser más caro porque se paga por peso y aproximadamente la mitad es agua.

Si se opta por el esmalte en polvo, se puede usar para sumergir, verter o pulverizar. También se puede añadir un esmalte medio en polvo y utilizarlo para pintar, si se prefiere. El esmalte en polvo debe mezclarse con agua (ver páginas 74-75).

Si eres principiante, no hay nada malo en utilizar un esmalte comercial. De hecho, probablemente es lo más recomendable, ya que el esmalte es un mundo en sí mismo. En mi opinión, es mejor saber usar la arcilla para hacer lo que te gustaría y crear tu propios estilos, antes de iniciarte en el largo camino de entender la ciencia del esmaltado.

No obstante, no está de más saber qué es un esmalte. Científicamente, se compone de cuatro partes principales.

- **Vitrificante.** En el esmalte, este componente es la sílice. Todo esmalte necesita sílice. Se conoce también como cuarzo o arena; químicamente son lo mismo, la diferencia está en el grado de finura del material. La sílice se funde a alrededor de 1700 °C. Es una temperatura muy alta, mucho más elevada que la que puede soportar la arcilla que se usa en alfarería, por lo que es necesario bajar el punto de fusión del esmalte.
- **Refractario.** Es la sustancia que mantendrá la sílice en uno de los lados de la pieza. Generalmente se agrega al esmalte en forma de caolín o arcilla de bola.
- **Fundente.** Es la parte del esmalte que baja el punto de fusión del vitrificante para que este pueda cumplir su función. Todo esmalte contiene al menos dos fundentes. Generalmente, se pueden intercambiar, pero el resultado será ligeramente diferente en términos de textura.
- **Colorante.** Los ingredientes mencionados anteriormente, en la combinación correcta, dan lugar a un esmalte claro fundido. La última parte del esmalte es la que aporta el color. Los colorantes se componen de diferentes minerales y óxidos y se agregan en pequeñas cantidades hasta lograr grandes resultados. En general, no afectan químicamente al esmalte.

Conocer los distintos elementos del esmalte es muy importante para solucionar cualquier inconveniente que pueda surgir, o si quieres conseguir un color o acabado específico en tus piezas que no obtienes con esmaltes comerciales.

El esmalte implica utilizar porcentajes y, como unidad de medida, se usan los gramos. Puedes pasar directamente el porcentaje a gramos, en lugar de convertir a otra unidad de medida. La proporción aproximada es de 1:1 esmalte seco-agua. Al trabajar con esmalte, las proporciones se pesan. Se considera que un gramo de agua equivale a un mililitro. Los esmaltes se hacen siguiendo unas recetas y las cantidades siempre deben sumar el 100 %. Hay ingredientes, como los colorantes, que se pueden obviar al pesar y se pueden agregar después de llegar a ese 100 %.

Ejemplo: Esmalte blanco de alta temperatura

40	feldespato potásico	fundente
30	sílice	vitrificante
20	carbonato cálcico	fundente
10	caolín	refractario
100		
+ 12	silicato de zirconio	colorante

Esta mezcla da como resultado un esmalte blanco de alta temperatura. El colorante es el silicato de zirconio; también se puede usar óxido de estaño para conseguir blanco, aunque es más caro.

Si es la primera vez que ves una mezcla para esmalte, puede parecerte incorrecta. Sin embargo, como ya dije antes, puesto que el colorante no suele tener impacto en la composición química del esmalte, se agrega a la fórmula base. El agua también se considera un ingrediente y se usa en una proporción igual a los ingredientes secos. Se necesitan aproximadamente 112 ml de agua.

Para obtener 100 g de esmalte, se necesitan los ingredientes tal y como aparecen en la receta de más arriba. Si quisieras hacer 1 kg, tendrías que multiplicar las cantidades por 10:

400	feldepasto potásico	
300	sílice	
200	carbonato cálcico	
100	caolín	
1000		
+ 120	silicato de zirconio	

Necesitarías también 1120 g (o mililitros) de agua.

El esmalte, o los ingredientes individuales, se pueden comprar en una tienda especializada.

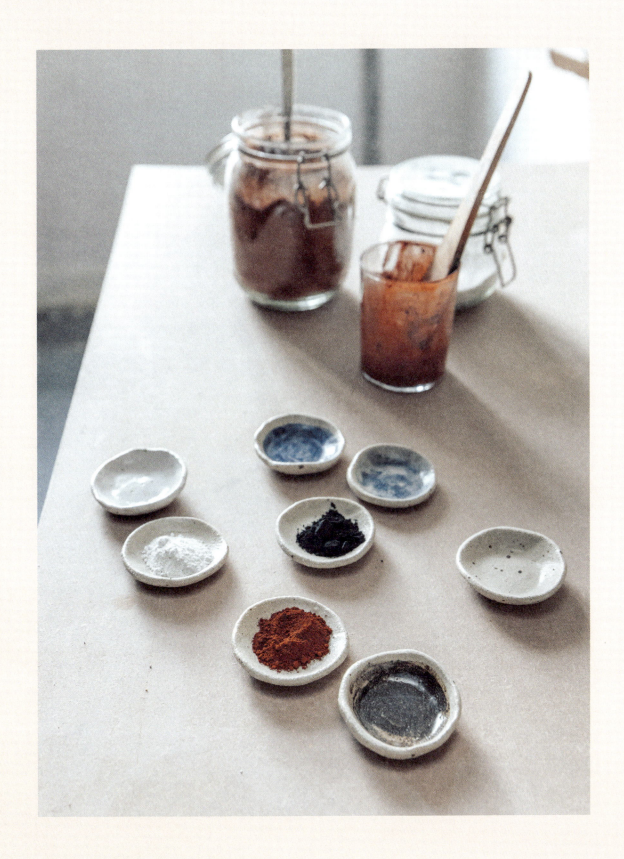

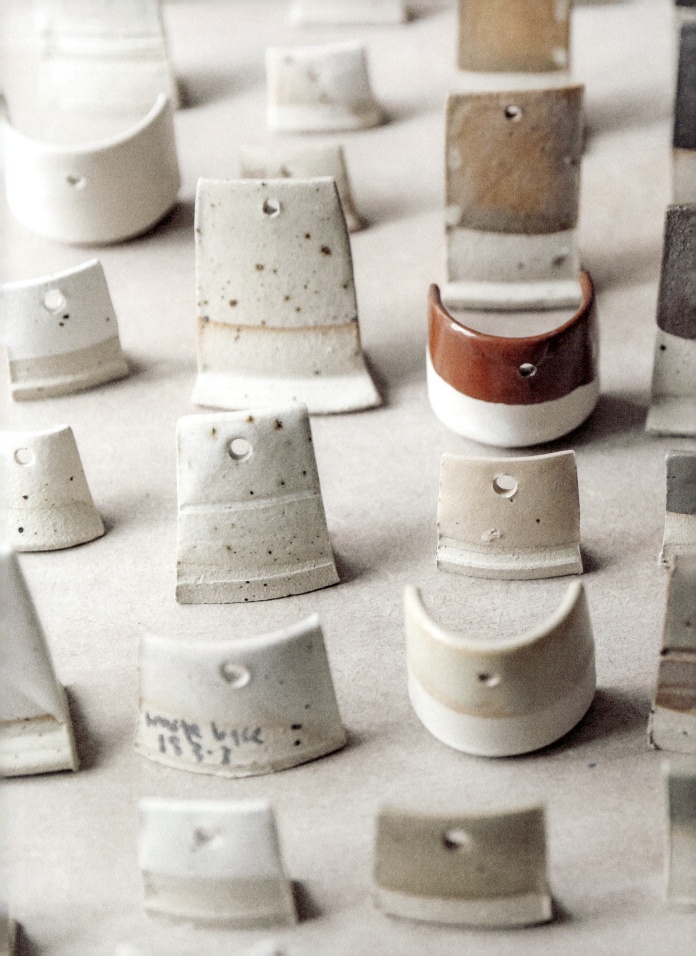

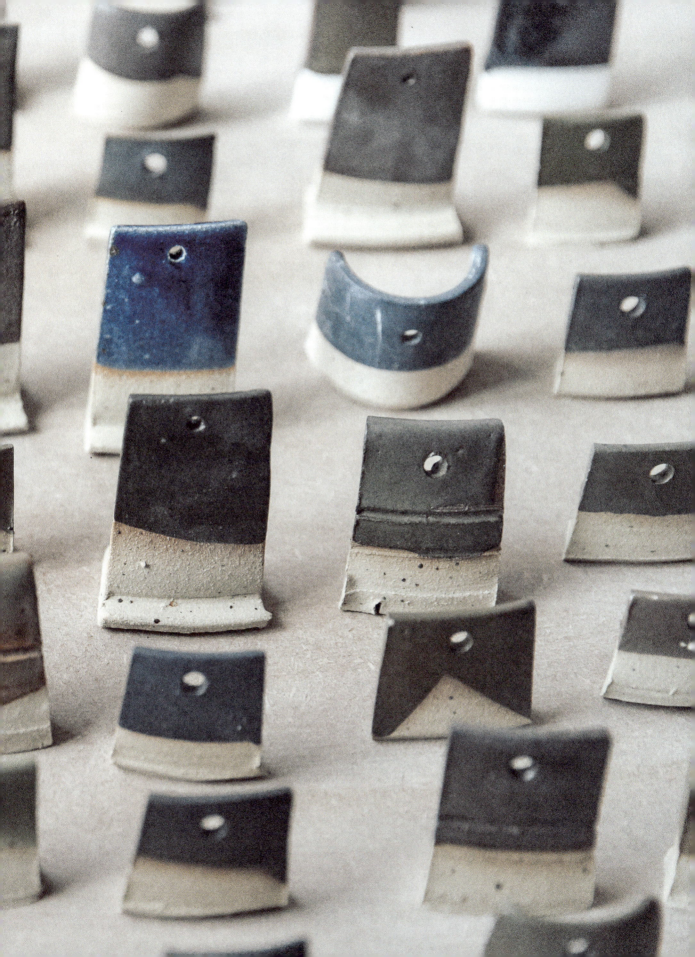

CÓMO HACER AZULEJOS A PRUEBA DE ESMALTE

Como regla general, siempre debes probar los esmaltes antes de decidirte a cubrir un lote completo, ya que al esmaltar pueden surgir muchos problemas. Aparte de los desperfectos, es posible que no te guste cómo ha quedado y quieras modificarlo añadiendo o quitando agua o empleando un esmalte diferente. Por esta razón, me gusta tener siempre en el estudio azulejos en los que probar el esmalte.

Hay varias formas de hacer estos azulejos de prueba y a continuación explico las más fáciles. Debes elegir el método que mejor te funcione y se adapte a tu trabajo. Por ejemplo, si estás haciendo platos y quieres saber cómo queda el esmalte sobre una superficie plana, puedes usar el método que detallo a continuación.

En los azulejos de prueba debes usar la misma arcilla que vayas a utilizar en tu trabajo, ya que las arcillas se cuecen de forma ligeramente diferente y los esmaltes pueden quedar distintos.

Azulejos a prueba de esmalte

1. Extiende una plancha de arcilla, de entre 5 mm y 8 mm de grosor. Alisa la arcilla con una espátula de metal o goma.
2. Corta la arcilla en trozos de aproximadamente 7 x 3 cm cada uno y colócalos en una tabla para que se sequen. Si quieres que se queden de pie, dóblalos en forma de L antes de que se sequen.
3. Si quieres que te queden más bonitos, pasa una esponja por los bordes una vez que tengan consistencia de cuero o estén secos.
4. Cuece el bizcocho.

CÓMO HACER ESMALTE

Tanto si vas a usar un esmalte comercial como si vas a hacer tu propia mezcla, como se explica en la página 70, tienes que medir. Como regla general, debes usar una proporción de 1:1 de agua-polvo de esmalte.

La seguridad es lo primero

Cuando trabajes con esmalte en polvo, utiliza siempre una mascarilla de buena calidad y que se ajuste bien. Puede ser una mascarilla para sílice (al menos FFP3, N95 o superior) o un respirador con filtro. La exposición prolongada al polvo de sílice puede ocasionar silicosis, una enfermedad pulmonar irreversible. Idealmente, trabaja al aire libre o abre una ventana para reducir la cantidad de polvo que respiras.

ELEMENTOS NECESARIOS

- **Dos cubos:** uno con una tapa que se pueda sellar y ambos lo bastante grandes para meter el polvo de esmalte y el agua (al menos dos veces el peso del polvo; si tienes 1 kg de esmalte, necesitarás al menos un cubo de 2,5 l; si son 2,5 kg de esmalte, al menos un cubo de 5 l).
- **Jarra de agua,** con al menos el mismo peso que el esmalte. Si vas a usar 100 g de esmalte, ten al menos 100 ml de agua.
- **Tamiz,** al menos de malla del n.º 80. Se puede adquirir en una tienda de suministros de cerámica o por Internet.
- **Mezclador.** Me gusta usar un cepillo de cocina, pero también vale una espátula de goma o una brocha.
- **Báscula.** Yo uso una de cocina digital.
- **Batidora de mano o mezcladora para taladro.** Es opcional, pero facilita mucho la mezcla cuando trabajas con cubos grandes.

1. Ponte la mascarilla y prepara la zona para el esmalte. Coloca el cubo en la báscula y aprieta el botón de tara.
2. Agrega el esmalte al cubo 1, que tiene una tapa sellable. Si estás haciendo el esmalte desde cero, pesa cada ingrediente y agrégalo al cubo. Si estás utilizando un esmalte comercial en polvo, agrégalo al cubo. Fíjate en lo que pesa.
3. Vierte agua sobre el esmalte. A mí me gusta agregar aproximadamente el 50 % del peso total del esmalte. Anota cuánta agua vas agregando cada vez.
4. Deja que el agua repose aproximadamente durante un minuto antes de empezar a mezclar el esmalte con el cepillo o la espátula. Si el

esmalte es muy denso, puede que tengas que añadir en este paso algo de agua.

5. Una vez que tengas la mezcla sin grumos, coloca el tamiz sobre el segundo cubo. Vierte el esmalte a través del tamiz en este segundo cubo. Puedes hacerlo en varias tandas si no cabe todo el esmalte en el tamiz. Con el cepillo o la espátula, ayuda a que el esmalte pase por la malla.
6. Vierte un poco más de agua en el cubo 1 para arrastrar cualquier resto de esmalte del fondo y los laterales y mézclalo. Vierte esa mezcla en el cubo 2, colándola a través del tamiz.
7. Mezcla el esmalte del cubo 2 y mete el dedo en él para comprobar que tenga la consistencia de una crema espesa. Si es demasiado espesa, tendrás que añadir un poco más de agua.
8. Vierte el esmalte en el tamiz y échalo de nuevo en el cubo 1, agregando una última cantidad de agua al cubo 2 para eliminar cualquier resto de esmalte de los lados. Luego, mete de nuevo el dedo en el esmalte para ver si tiene la consistencia deseada.
9. En este momento puedes comenzar a esmaltar o poner la tapa para sellarlo hasta que vayas a usarlo.

Anota cuánta agua has utilizado para lograr la consistencia de crema espesa. Algunos esmaltes necesitan una proporción de 1:1 de agua, otros precisan menos y otros más. Es importante anotar cuánta agua has agregado para que puedas replicar el esmalte cuando lo mezcles nuevamente o modificar la cantidad de agua para lograr los resultados que quieras.

Para aprender a hacer una cocción de prueba de esmaltes, ve a las páginas 80-84.

CÓMO ESMALTAR LOS AZULEJOS DE PRUEBA

El esmalte se aplica al bizcocho, la pieza de arcilla que ha pasado por el horno una vez a aproximadamente 1000 °C (ver página 18).

El esmalte se aplica, por lo general, de una de estas tres maneras: sumergiendo y vertiendo, cepillando o rociando. Hablaré de las dos primeras en las siguientes páginas. El esmaltado por rociado es un poco más complejo: si en el taller hay una cabina de rociado, conviene que un profesor o técnico te indique cómo usarla. Es muy importante ventilar cuando se trabaja con esmalte rociado.

Antes de usar el esmalte, asegúrate de mezclarlo bien durante al menos tres minutos. Las partículas de esmalte pesan más que el agua, por lo que se hundirán y se quedarán en el fondo del cubo. Si el esmalte queda grumoso, y los grumos no desaparecen al mezclar, tendrás que tamizar una o dos veces para eliminarlos. Los grumos pueden hacer que el acabado sea defectuoso tras la cocción. Mientras lo usas, debes mantenerlo bien mezclado, removiendo cada 30 segundos más o menos (algunos esmaltes incluso más frecuentemente).

1. Sumerge el azulejo en el esmalte durante tres segundos y retíralo luego, sacudiéndolo hasta que deje de gotear.
2. Una vez que el esmalte se haya secado al tacto, sumerge una esquina durante otros tres segundos. Limpia la base con una esponja para asegurarte de que no tiene esmalte.
3. Escribe en la parte inferior del azulejo de prueba con un lápiz cerámico o un óxido (ver más abajo). Recuerda que el lápiz normal desaparecerá en el horno.
4. Colócalo en el horno sobre una pequeña base (ver página 77), en caso de que el esmalte se vierta sobre la repisa del horno.

Cómo identificar los azulejos de prueba

No importa el sistema que se use, siempre y cuando sea posible identificar qué esmalte se ha usado en el azulejo. Si haces muchas pruebas de esmalte, podrías llegar a tener cientos, por lo que es importante identificar qué has puesto por si quieres reproducirlo en el futuro.

¿Qué es una base?

Este es un término que yo uso en mi taller, pero puede variar según al estudio al que vayas. Es un trozo de repisa de horno rota o una especie de posavasos de arcilla de gres que puedes colocar debajo de tus azulejos de prueba. Si el esmalte se desliza, lo hará sobre la base, en lugar de sobre el estante del horno. Cuando el esmalte fundido se endurece, se convierte en vidrio y es muy difícil de quitar de las repisas del horno sin dejar marcas en la superficie.

▼ PASO 2

▼ PASO 2.1

▲ PASO 4

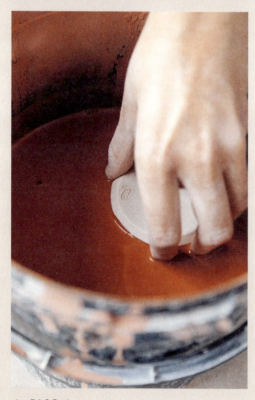

▲ PASO 7

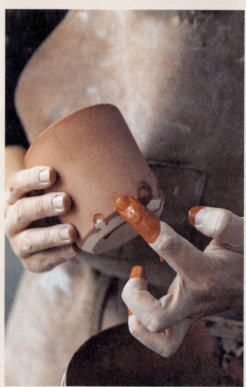

▼ PASO 3

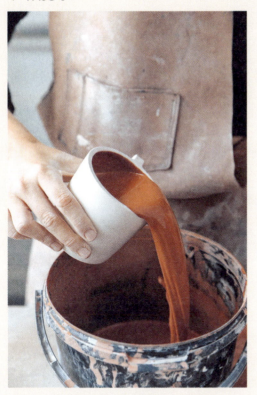

CÓMO VERTER Y SUMERGIR EN UNA TAZA

Los métodos más fáciles de esmaltado son verter y sumergir. La mayoría de los esmaltes se hacen para emplearlos con estas dos técnicas.

1. Asegúrate de que tu taza bizcochada no tenga polvo, ni en el interior ni en la superficie.

2. Mezcla bien el esmalte y luego sumerge un vaso medidor en el cubo. Vierte el esmalte en la taza y déjalo unos tres segundos. Algunos esmaltes necesitan más o menos tiempo; lo puedes calcular con los azulejos de prueba.

3. Echa de nuevo el esmalte al cubo. Gira ligeramente el vaso mientras lo haces para asegurarte de que el esmalte gotea de forma uniforme por el borde. Si la pieza es muy fina, es posible que tengas que dejarla toda la noche para que el exceso de agua se evapore.

4. Sosteniendo con firmeza el fondo del vaso, sumérgelo boca abajo en el cubo de esmalte. El borde formará una burbuja de aire en el cubo de esmalte, lo que impedirá que el esmalte llegue por segunda vez al interior de la pieza. Sumerge el vaso hasta donde desees que llegue el esmalte; por ejemplo, hasta la mitad, hasta dos tercios o por completo. Procura sostenerlo de forma nivelada, ya que si lo haces de lado la burbuja de aire puede salir y la aplicación será desordenada. Mantén la pieza sumergida el mismo tiempo que la tuviste con el esmalte en su interior, alrededor de tres segundos.

5. Saca el vaso del esmalte y sacúdelo con firmeza para retirar cualquier gota que quede en el borde. Si el esmalte se ve más cuando es espeso, es posible que necesites sumergirlo otra vez.

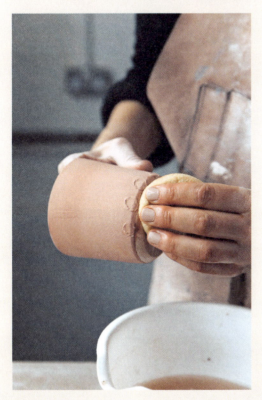

▲ PASO 7.1

CONCEPTOS BÁSICOS

77

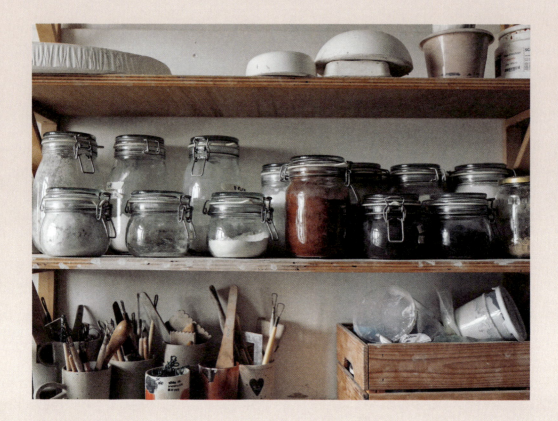

6. Ponlo de nuevo en vertical y colócalo con cuidado sobre la mesa. Si has optado por un esmalte de secado lento, es posible que tengas que deslizarla hacia el lado de la mesa de trabajo para evitar que toque la superficie recién esmaltada.

7. Rellena cualquier marca de dedos metiendo un dedo en el esmalte y dando toques en el vaso. No lo frotes, ya que eso lo eliminará. Retira las zonas esmaltadas que no quieras con una esponja húmeda y comprueba que has quitado todo el esmalte de la base.

8. Cuando la pieza esté completamente seca, puedes arreglar con cuidado las marcas de goteo o los agujeros de alfiler frotando ligeramente el dedo sobre la zona para formar un polvo fino. Si lo haces de forma intensiva, ponte mascarilla y trabaja en una zona ventilada.

CÓMO APLICAR UN ESMALTE CON PINCEL

El esmalte para pincel posee la misma fórmula que el que se usa para sumergir, pero se le añade una goma especial que le da una textura adecuada para aplicarlo con pincel. Se adquieren en tiendas de cerámica, donde también podrás comprar pinceles específicos para esmaltar, que sean muy suaves, anchos y delgados.

Se aplica con ellos el mismo concepto de prueba que para los esmaltes de inmersión: antes de proceder a esmaltar, debes saber cómo queda cociendo algunas muestras. Por lo general, se aplica solo una capa, pero a veces se necesitan dos o tres.

1. Asegúrate de que tu pieza bizcochada no tenga polvo ni en el interior ni en la superficie.

2. Mezcla bien el esmalte con un agitador, luego sumerge el pincel en el esmalte y asegúrate de que esté bien empapado.

3. Comienza a pintar la pieza. Si se trata de una taza o un jarrón, o alguna otra cosa que tenga una parte interior, haz primero esa parte.

4. La cerámica bizcochada absorberá el agua pronto y el pincel se secará rápidamente. Continúa sumergiendo el pincel en el esmalte para asegurarte de que realizas una cobertura completa.

5. Deja que el esmalte se seque por completo antes de aplicar una segunda capa. Presta mucha atención a las zonas sin esmalte que hay en la pieza, que coinciden con las áreas en las que el pincel se secó. La segunda capa será más fácil porque la primera capa hará que la superficie sea menos porosa para deslizar el pincel.

6. Aplica una tercera capa, si es necesario. Luego, elimina las áreas no deseadas de esmalte con una esponja húmeda. Asegúrate de retirar todo el esmalte de la base.

7. Cuando la pieza esté completamente seca, puedes arreglar con cuidado cualquier marca de pincel o agujeros de alfiler frotando ligeramente el dedo sobre la zona para hacer un polvo fino. Si este trabajo es intenso, usa una mascarilla y trabaja en una zona ventilada.

Nota
Cuando toques piezas con esmalte sin cocer, asegúrate de tener las manos secas. Las manos mojadas quitarán el esmalte de la superficie.

¿Usar o no cera?
Algunos ceramistas utilizan cera líquida para sellar las partes de la pieza a las que no quieren que se adhiera el esmalte. Como el esmalte está elaborado a base de agua, la cera repele el agua y el esmalte no se adhiere a la cerámica.

Muchos ceramistas aplican cera en la base de todas sus piezas, y algunos estudios te piden que la uses para que el esmalte no se pegue a los estantes. A mí no me gusta usarla si puedo evitarlo. Aunque ahorra tiempo a la hora de limpiar las bases y los goteos, aplicarla antes lleva la misma cantidad de tiempo. Además, al cocerse produce muchos vapores, así que si no tienes un sistema de ventilación para el horno no la uses.

TÉCNICAS DE COCCIÓN Y TIPOS DE HORNO

COCCIÓN

Para que las piezas se transformen de arcilla en cerámica, deben cocerse en el horno. Se trata de aparatos especialmente diseñados para cocer a temperaturas muy altas de forma segura. Los hornos caseros o comerciales no alcanzan temperaturas lo suficientemente altas. No hay nada como la reacción al abrir el horno: es muy emocionante ver el cambio que experimenta la arcilla cuando se la somete a altas temperaturas.

La cocción de la cerámica se produce generalmente en dos etapas. La primera es una cocción llamada de bizcocho que se produce cuando el horno alcanza una temperatura de alrededor de 1000 °C.

El objetivo de la cocción de bizcocho es eliminar el agua de las piezas. Esto se produce cuando físicamente desaparece toda el agua a través de la evaporación, pero también elimina toda el agua que se encuentra químicamente unida en la arcilla. De este modo cambia la composición química de la arcilla, que se convierte en cerámica. El bizcocho ya no se desintegra, por lo que no se puede reutilizar. No es impermeable y, si va a contener líquido por un período de tiempo sustancial, ha de ser sometido a una temperatura más alta.

Después de cocer el bizcocho, las piezas deberían haber cambiado de color y haberse encogido un poco. En este punto, la pieza es muy porosa; si te mojas el dedo y lo pasas por la pieza, verás cómo de inmediato la cerámica absorbe el agua. Es por eso que en este momento aprovechamos para aplicar el esmalte: la cerámica absorbe la mayor parte de la humedad y deja una capa de polvo de esmalte en la superficie, lista para cocerse a más temperatura.

La segunda etapa es la cocción de esmalte, también conocida como segunda cocción. Las piezas se vuelven a colocar en el horno, generalmente con el esmalte aplicado, y se llevan a una temperatura más alta para que la arcilla y los esmaltes puedan fusionarse. Esto puede producirse a entre 1040 °C y 1300 °C, dependiendo del tipo de arcilla.

Esta es una cocción importante, ya que fortalecerá la cerámica y derretirá los esmaltes. La cerámica (si no es de loza) también debería vitrificarse durante esta cocción, haciendo que se vuelva impermeable.

¿QUÉ ES UN HORNO DE CERÁMICA?

Un horno eléctrico puede ser de carga frontal, con una puerta en un lateral, o de carga superior, con una tapa en la parte superior. Se construyen con ladrillos refractarios que resisten altas temperaturas y no conducen mucho calor, pero aíslan bien. Por lo general, también se recubren como aislamiento con acero inoxidable.

Los hornos grandes tienen una ventana lateral que permite al ceramista ver el interior en cualquier momento. La mayoría tienen un agujero en la parte de arriba para que la persona encargada coloque un «tapón» cuando se alcancen aproximadamente los 600 °C.

Las paredes interiores están revestidas con elementos eléctricos, que los hornos más grandes pueden tener también en la base y la parte superior. Los más nuevos tienen un termopar, que es un sensor que mide la temperatura interior. Los termopares deben revisarse periódicamente para verificar su precisión. Se hace mediante el uso de unos conos que se adquieren en tiendas de suministros de cerámica, se colocan en el horno y se doblan a temperaturas muy específicas. Los hornos más antiguos tienen en la parte superior un mecanismo que apaga el horno. Se trata de una barra que tiene la misma función que el cono y se dobla a cierta temperatura, activando una palanca. Cuando la barra se dobla y la palanca cae, el horno ha alcanzado la temperatura correcta y se apagará.

CÓMO CARGAR EL HORNO

Un horno se llena de manera que se puedan cargar y cocer varias piezas a la vez. Alcanzar altas temperaturas es costoso, por lo que vale la pena esperar a tenerlo lleno, ya que poner en funcionamiento uno que esté casi vacío es muy ineficiente en términos de energía.

Para una cocción de bizcocho, puede cargarse de piezas que se toquen, algo que no es aconsejable hacer cuando hay que acomodar trabajos que vayan esmaltados, ya que cuando el esmalte se derrite, se pega a cualquier cosa que esté cerca. Yo intento meter tantas piezas como sea posible en cada cocción, pero para una de bizcocho generalmente lo cargo con el doble de piezas que para una cocción de esmalte.

CÓMO LLENAR UN HORNO ELÉCTRICO

Herramientas y materiales

- **Horno.** De carga superior o frontal
- **Estantes del horno.** Pintados con una lechada
- **Soportes para el horno.** Vienen en diferentes alturas y se utilizan para apilar estantes
- **Piezas secas para llenar el horno**

1. Verifica la ubicación del termopar o el mecanismo para apagar el horno y ten cuidado de no golpearlo con los estantes o las piezas. En la parte inferior del horno coloca tres pequeños soportes para el horno (si pones cuatro se perderá estabilidad). Asegúrate de que estén repartidos de forma uniforme, aproximadamente a 1-2 cm de la pared y fuera de la línea del termopar.

2. Coloca el primer estante sobre los soportes. Este estante, por lo general, seguirá en este lugar, a menos que se retire por mantenimiento. Su ubicación permite crear un flujo de aire alrededor de la parte inferior del horno y también lo protege.

3. Pon tres soportes más en el primer estante, alineados con los de debajo. Es importante mantenerlos alineados en todo momento, ya que la integridad estructural de los estantes depende de que estén estables. A medida que el horno se calienta a temperaturas altas, los estantes pueden deformarse si hay puntos débiles o agrietarse si están apilados de manera incorrecta.

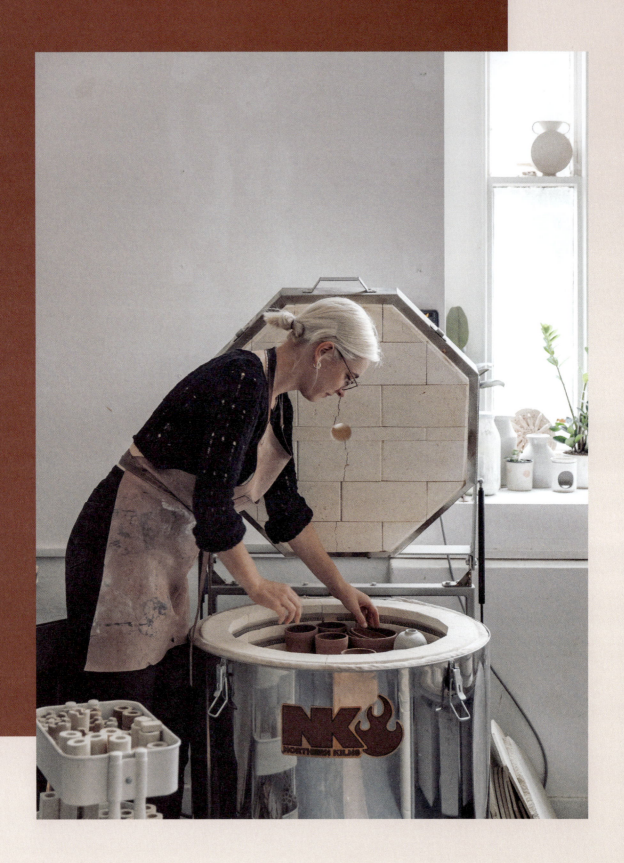

Vista lateral de un horno lleno.

4. Coloca tantas piezas alrededor de los soportes como puedas. Ninguna pieza debe tocar los elementos, por lo que hay que asegurarse de dejar un espacio de aproximadamente 2,5 cm alrededor de los elementos y del termopar tanto para una cocción de bizcocho como para una de esmalte.

- Para una cocción de bizcocho, los objetos más pequeños pueden meterse en el interior de otras piezas. Tazas, cuencos y platos pueden tocarse, ya que nada se derrite. Trata de no apilar demasiadas cosas sobre piezas planas o anchas, ya que pueden aparecer grietas al no poder encogerse con libertad las piezas.

- Para una cocción de esmalte, asegúrate de que haya al menos 5 mm de separación, para que las piezas no se peguen cuando el esmalte se derrita.

5. Dispón otro estante sobre los soportes, asegurándote de que ninguna de las piezas que hay debajo lo toca; debe haber un espacio de al menos 5 mm entre las piezas y el estante superior.

6. Repite los pasos 4-6 hasta que llegues a la parte superior del horno.

Consejos

- Ten en cuenta la tapa en un horno de carga superior o la puerta en uno de carga frontal, ya que algunos tienen ladrillos o aislamiento que pueden sobresalir cuando la tapa o la puerta están cerradas.

- Algunos esmaltes contienen una gran cantidad de colorantes, lo que puede hacer que las piezas aledañas adquieran un tono rosado al transferirse partículas del pigmento de una superficie a otra cercana. Ten cuidado al poner esmaltes de diferentes colores juntos. A menudo, estos pigmentos pueden llevar a resultados interesantes e inesperados, pero si deseas evitarlo ten en cuenta la proximidad de las piezas.

- Para una cocción más eficiente, intenta mantener artículos de alturas similares en la misma capa al cargar el horno. Por ejemplo, coloca tazas en una, platos y piezas más cortas en la siguiente, y jarrones altos o cafeteras en la última. De esta manera, se desperdicia la menor cantidad de espacio vertical posible. No siempre es posible, pero debería ser el objetivo al cargar el horno.

- Deja siempre que el horno se enfríe por debajo de los 100 °C antes de abrirlo. El motivo es evitar un choque térmico a las piezas y a los elementos del horno. Las piezas ya cocidas estarán calientes, por lo que conviene usar guantes para vaciar el horno o dejar que se enfríen hasta que puedan manejarse.

- No ventiles el horno hasta que alcance aproximadamente 600 °C. Después, coloca el tapón y/o cierra las ventanas. Eso permitirá quemar cualquier material orgánico y que la humedad salga del horno.

CÓMO COCER BIZCOCHO

Los hornos modernos pueden programarse con un horario determinado. Una cocción de bizcocho ideal es la siguiente:

60 °C/hora hasta 600 °C
100 °C/hora hasta 1000 °C
Remojo de 15 minutos

El aumento paulatino de temperatura al principio permite que la humedad de las piezas se convierta en vapor lentamente. Si la temperatura aumenta con más rapidez, el vapor atrapado puede causar explosiones. Después de los 600 °C, se habrá eliminado el agua y el programa puede avanzar un poco más rápido. El remojo final asegura que todas las piezas alcancen la misma temperatura, no solo las más cercanas a los elementos.

CÓMO COCER ESMALTE

Las cocciones de esmalte varían mucho dependiendo del tipo de arcilla y esmalte utilizado y lo que quieras conseguir. Por ejemplo, si deseas colores realmente audaces y brillantes, tendrás que usar una arcilla y un esmalte de baja temperatura.

El tiempo de cocción para el esmalte es inferior al del bizcocho, ya que la arcilla no necesita liberar tanta humedad.

Una cocción de esmalte sería algo así, de forma orientativa, porque hay que tener en cuenta lo que cada uno vaya experimentando:

150 °C/hora hasta 900 °C
80 °C/hora hasta la temperatura deseada
Remojo de 15-30 minutos

ÁRMATE DE PACIENCIA

La arcilla es un material generoso y fantástico que te permite hacer casi cualquier cosa. Sin embargo, está sujeta a las leyes de la física y, en ocasiones, puede desmoronarse, agrietarse o combarse. Si te sucede, no pasa nada. Puedes optar por quedarte con la pieza tal y como es, con sus imperfecciones, o puedes decidir que no vale la pena seguir, sobre todo si encuentras una grieta. Si crees que algo no tiene arreglo o es muy feo, puedes darle las gracias por lo que te ha enseñado y echar la pieza al cubo de reciclado.

Hacerlo es parte del aprendizaje y parte del proceso de la cerámica. El barro del que te despides se convertirá en una pieza mejor, llena del aprendizaje. Vivimos en un mundo de excesos y creo que solo debemos cocer las piezas que realmente nos aporten satisfacción. Una vez que la pieza ha sido cocida, puede durar miles de años, por lo que es importante que, al hacer algo que puede llegar a sobrevivirnos, lo hagamos de forma plenamente consciente.

PROYECTOS

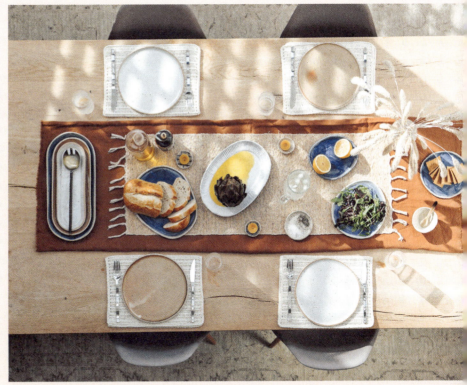

PROYECTOS

Una vez conocidos los principios básicos de la cerámica y de cómo crear algunas piezas, toca ponerse manos a la obra. Este capítulo incluye una serie de proyectos con los que practicar. Están estructurados a modo de instrucciones, con pasos similares a los de las recetas de cocina. Así es como yo trabajo y mi recomendación es hacer lo mismo las primeras veces, aprendiendo lo que funciona y lo que no. A partir de ahí, conviene desarrollar un método propio. Lo mismo ocurre con el diseño: este es el estilo de piezas que me gustan, pero no hay que dejar que eso te condicione. Puedes usar las plantillas que se proporcionan para reproducir mis piezas o dejar volar la imaginación y crear formas propias. Una vez que se conoce el material, cada uno puede hacer lo que le apetezca.

En este capítulo figuran las tres técnicas de modelado manual que aparecen en el capítulo de *Conceptos básicos*, pellizco, rollo y plancha, pero en los proyectos se combinan muchas de ellas en una misma pieza. Las propuestas están ordenadas de más fácil a más difícil, para que cada uno elija por dónde empezar.

Nota sobre las plantillas

Puedes descargarte e imprimir las plantillas de algunos proyectos a través del código QR de la página 176. Están a tamaño real y, para crear la forma deseada, será necesario ensamblarlas. Recuerda que estas plantillas son solo una guía y siempre las puedes dibujar a mano alzada si lo prefieres.

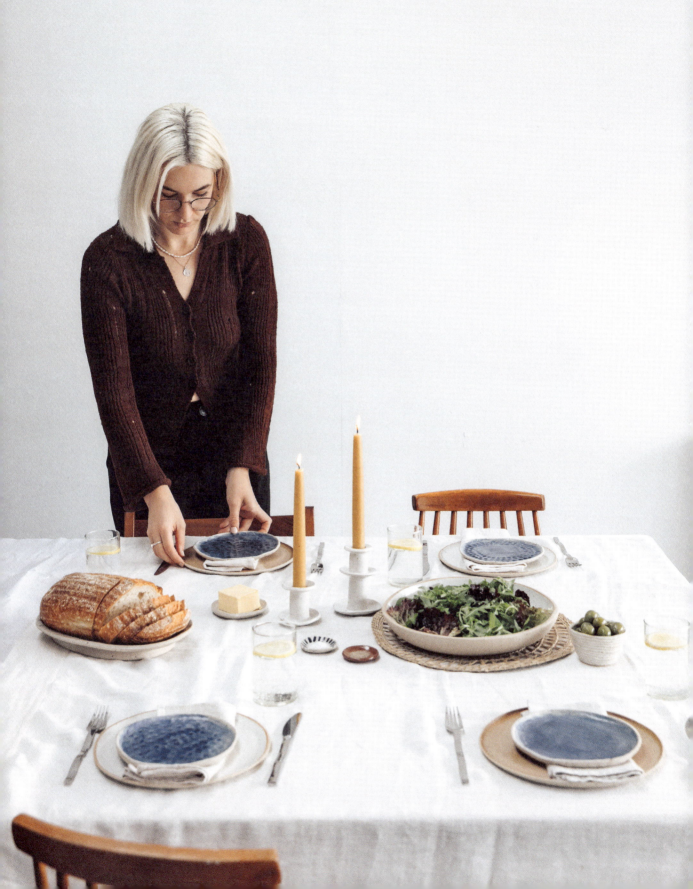

PLATILLOS IRREGULARES

Este diseño es rápido y fácil, por lo que se pueden hacer muchos platos a la vez. Son muy útiles en el hogar y también excelentes regalos. Una opción es hacer algunos agujeros y añadir una base en forma de anillo para hacer una jabonera. Para realizarlos, utilizo un cortador de galletas, para que todos sean uniformes. Me gusta darles un toque divertido y añadir texturas, jugar con la decoración de la superficie y esmaltarlos de manera diferente. Eso hace que sean una familia de piezas pero no todas idénticas, lo que lo convierte en un trabajo bastante satisfactorio.

En mi caso, uso un molde bizcochado. Hice un cuenco con técnica de pellizco con una base plana que tiene la forma perfecta para presionar la superficie de los platos. Te animo a experimentar con cualquier otra cosa. Antes, yo empleaba la base de moldes para *muffins* con un pequeño trozo de papel de periódico entre ellos para evitar que la arcilla se pegara.

Materiales y herramientas
Arcilla, aprox. 300-400 g
Rodillo y guías o laminadora
Lengüeta de riñón de goma o metal
Cortador de galletas
Molde de bizcocho o similar
Esponja

1. Extiende una plancha de arcilla de 8 mm de grosor. Usa la lengüeta de riñón de goma o metal para eliminar cualquier textura no deseada.

2. Con un cortador de galletas, corta un círculo de arcilla y, después, recorta tantos como puedas.

3. Retira la arcilla restante de la superficie de trabajo y haz con ella una bola para reutilizarla.

4. Coloca uno de los círculos en la base del molde de bizcocho. Con la mano, lleva con delicadeza la arcilla alrededor de los lados del molde.

5. Retira el platillo. A veces el borde puede parecer un poco basto, así que lo suavizo pellizcándolo con suavidad.

6. Usa una esponja ligeramente humedecida para dar el toque final a los platos antes de dejarlos secar.

7. Sigue los pasos anteriores con tantos círculos como hayas cortado. Puedes amasar los restos de arcilla y repetir el proceso hasta que veas que está demasiado seca para amasarla sin que se agriete.

▼ PASO 2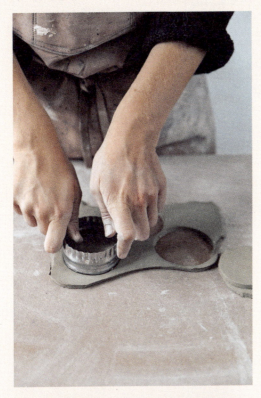

▼ PASO 4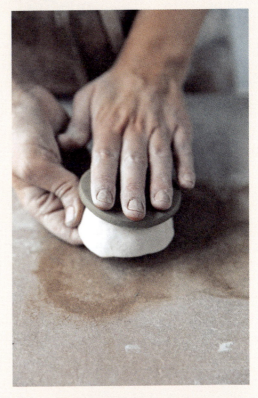

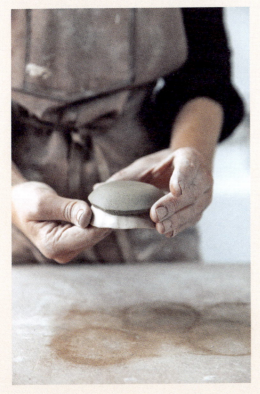
▲ PASO 5

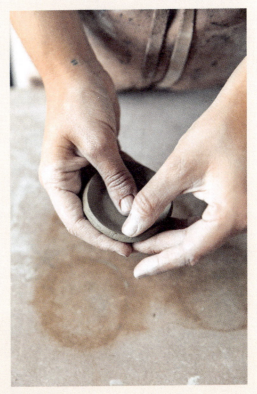
▲ PASO 5.1

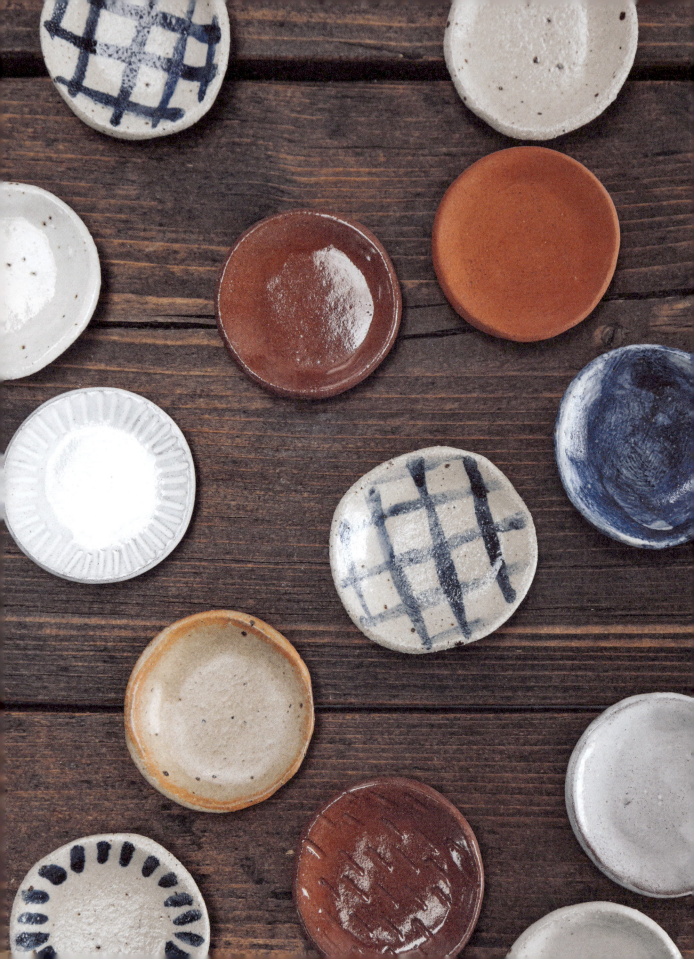

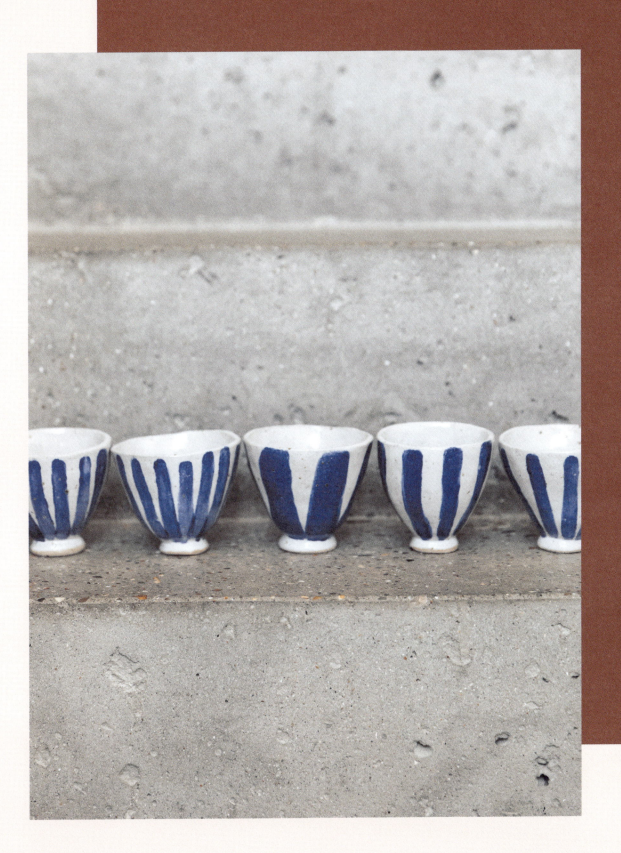

TAZAS DE TÉ CON TÉCNICA DE PELLIZCO

Aquí empleamos la técnica del pellizco (ver páginas 40-42) para hacer un juego de tazas de té. Siente la arcilla en tus manos e imagínate que va a ser una taza de té. ¿Cómo te gustaría que fuese? ¿Una taza grande con gran capacidad o una pequeña que puedas rellenar un par de veces? Si deseas hacer un juego completo de tazas, te sugiero que prepares cuatro o seis bolas de arcilla del mismo tamaño o peso antes de comenzar. Si no estás seguro del tamaño que deben tener las bolas, haz la primera taza y ajusta el resto en caso de necesitar más o menos arcilla.

Materiales y herramientas

Arcilla, un puñado (aprox. 250 g)
Cuchillo de madera
Lengüeta de metal de riñón dentado o punzón
Barbotina y pincel
Esponja

1. Haz una taza con técnica de pellizco siguiendo las instrucciones de las páginas 40-42. Mientras vas pellizcando, fíjate en la forma que adopta la arcilla. Si se está convirtiendo en un cuenco, cambia el ángulo de la muñeca para que el pellizco vaya hacia dentro en lugar de hacia fuera.

2. Pellizca la pieza para igualar el grosor del contorno de la taza.

3. Para crear el resto del juego, tapa las tazas que vas haciendo con un plástico para evitar que la arcilla se seque en caso de que haga calor en el taller. Comprueba que todas tengan la misma forma y ajusta la altura pellizcando hacia arriba las más bajas o recortando el borde de las más altas con el punzón. Si crees que algunas son más anchas que otras, puedes cortar una forma de V en la taza, desde el borde hasta la base, y luego pellizcar los dos lados juntos. Es una forma útil en caso de que no seas capaz de pellizcar las piezas para que te queden tan estrechas como desearías.

AÑADE UN PIE A LA BASE

4. Si deseas añadir un pie circular, toma un poco de arcilla y haz un pequeño cilindro. Coloca la taza boca abajo y, si tienes una rueda de alfarería, ponla sobre ella. Presta especial atención en este momento, para evitar aplastar o dañar el borde.

5. Enrolla el cilindro en forma de rosquilla, recorta los extremos y únelos con un pequeño punto de barbotina. Coloca la rosquilla en la base de la taza, en el centro o donde desees.

6. Marca en la base de la taza el lugar de la rosquilla y luego raspa tanto la taza como el cilindro.

7. Añade un poco de agua o barbotina a la base o al cilindro y presiona firmemente el cilindro a la taza.

8. Suaviza ambas superficies ya unidas con el cuchillo de madera o con la parte posterior de la uña, y remata pasando una esponja. Puedes alisar las tazas con una lengüeta de metal o goma si quieres que sean lisas, o puedes dejar que se aprecien las huellas dactilares.

9. Repite con el resto de las tazas.

▼ PASO 5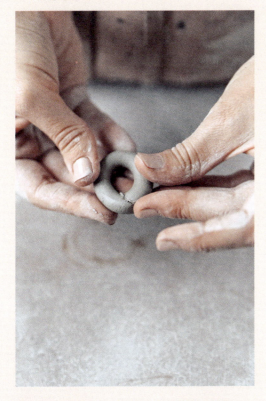

▼ PASO 6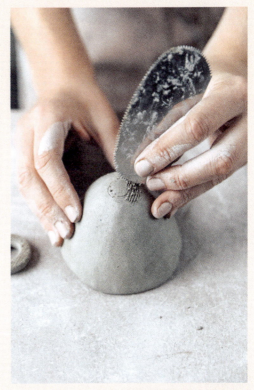

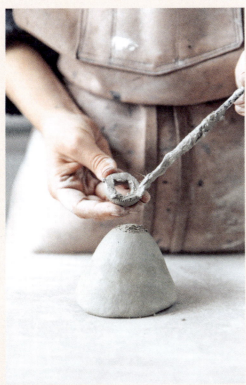
▲ PASO 7

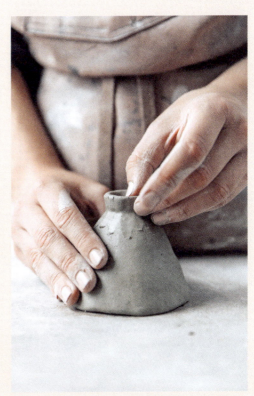
▲ PASO 8

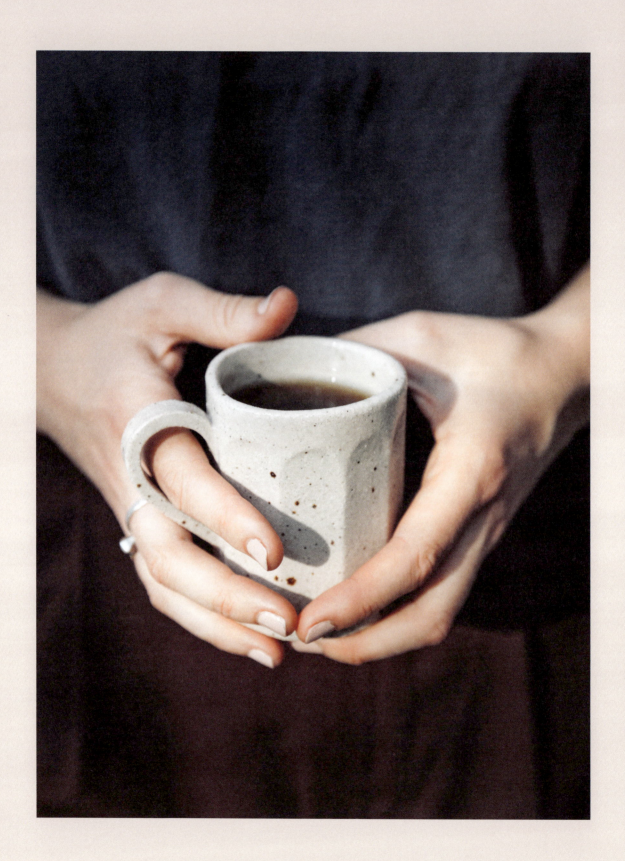

TAZAS DE CAFÉ CON ASAS CON TÉCNICA DE PLANCHA

El acabado de estas tazas hechas con técnica de plancha será muy diferente al de las de pellizco. Las placas pueden realizarse con plantillas y adoptar todo tipo de formas. Las piezas elaboradas con esta técnica son por lo general más simétricas y tienen una forma más geométrica que las realizadas por pellizco y rollo, que tienen más movimiento. Si quieres hacer un juego de estas tazas de café, resultará más eficaz que trabajes en todas las piezas de forma simultánea. Puedes descargarte e imprimir la plantilla de este proyecto a través del código QR de la página 176.

Materiales y herramientas

Arcilla, aprox. 500 g-3 kg, dependiendo de las tazas que vayas a hacer
Rodillo y guías o laminadora
Bisturí o cuchillo para alfarería
Herramienta de cuchillo de madera
Punzón
Lengüeta de riñón dentada
Lengüeta de riñón de metal
Barbotina y pincel
Esponja

Consejo

Como plantilla, se puede reutilizar un vaso de los de café para llevar, cortando con cuidado alrededor de la base y a lo largo de la unión de los laterales. Yo le suelo cortar también el borde para que sea más fácil de aplanar. Una plantilla como esta proporciona el grado perfecto de inclinación y amplía la vida útil de un artículo desechable.

1. En las páginas 50-55 están las instrucciones para hacer una taza con técnica de plancha. Si quieres valerte de una plantilla, descárgala e imprímela para trazar después la forma de la taza. También puedes dibujar tu propia plantilla en un trozo de cartón o papel grueso.

2. Extiende una placa grande o dos de unos 8 mm de grosor y corta las tiras de arcilla que serán las futuras paredes de tu pieza. Dales el tamaño que desees en función de cómo vayan a ser tus tazas de grandes. Corta tantas como quieras para un juego.

3. Despliega otra lámina para las bases. Si estás usando una plantilla, dibuja la forma de la base y córtala. Si has optado por unas dimensiones diferentes, ya sabrás el tamaño que necesitas para la base. Si no has hecho esta taza antes, enrolla con cuidado una de las láminas que formará las paredes de la taza y mantenla en su sitio para trazar la primera base. Puedes usar esta base como plantilla para las otras (vale la pena anotar las medidas por si decides hacer esta taza de nuevo).

4. Une las paredes y las bases y remata las tazas siguiendo las instrucciones de las páginas 51-55.

5. Para colocar un asa a cada taza, consulta las instrucciones de la página 59.

TAZAS DE CAFÉ CON FACETAS CON TÉCNICA DE PLANCHA

Las facetas son una excelente manera de darle otro aire y dimensión a una taza redonda. Vale la pena reservar unas pocas láminas, o incluso hacer un par de tazas más para practicar. Hay diferentes estilos, desde las facetas muy finas y casi lineales hasta otras más anchas y geométricas. Se pueden utilizar algunas herramientas, como un alambre similar al que se usa para cortar la arcilla de la bolsa. Hay herramientas específicas para el facetado, pero a mí me gustar usar un vaciador.

A medida que vayas probando con las herramientas y des con tu estilo, irás ganando confianza y sabrás qué pasos has de dar para lograr el acabado que quieres.

Materiales y herramientas
Taza
Alambre para arcilla, herramienta para facetar o vaciador
Esponja

1. Haz una taza con facetas más gruesas de lo habitual siguiendo las instrucciones de la página 97. Si deseas crear un juego completo, haz todas las piezas en este momento, antes de facetar. Haz las tazas de aproximadamente 1 cm de grosor.

2. Una vez que la arcilla se haya secado hasta tener la dureza del cuero, puedes hacer las facetas. Sujeta la taza, bien con la otra mano o, si necesitas ambas manos para facetar (como es mi caso), túmbala de lado con algo de arcilla detrás o incluso póntela en el regazo.

3. Estira el alambre entre tus manos, o bien usa la herramienta para facetar o el vaciador, y corta con confianza un trozo de arcilla de la superficie de la taza.

4. Gira ligeramente la taza y corta de nuevo. Repite hasta que hayas facetado toda la taza.

5. Pasa ligeramente una esponja por tu pieza para alisar la superficie y limpiar las marcas de corte. Asegúrate de que se mantenga firme la zona por la que uniste la taza en primer lugar y, de ser necesario, refuérzala desde el interior.

6. Si deseas agregar un asa, hazlo ahora (ver página 59), pero ten en cuenta que la arcilla puede ser fina y delicada después de cortar las facetas.

▼ PASO 3

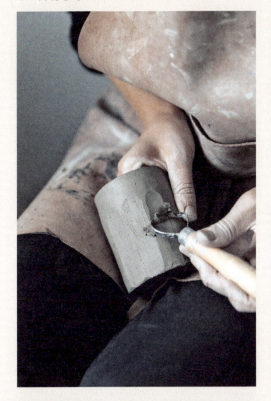

▼ PASO 4

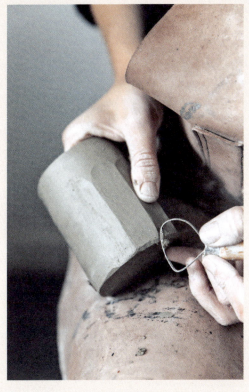

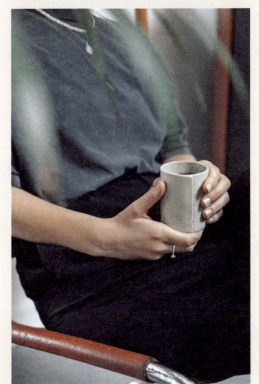

TAZA SUPERPUESTA

TAZA CON FACETAS Y UNIÓN SUPERPUESTA

Otra forma de darle otro aire a una taza con facetas es jugar con la unión. En el capítulo de *Conceptos básicos*, hicimos una taza de lámina con una unión a inglete. Este es un ejemplo de cómo puedes utilizar el punto donde fusionaste la arcilla como un elemento de diseño. Ve a la página 55 para aprender cómo hacerlo.

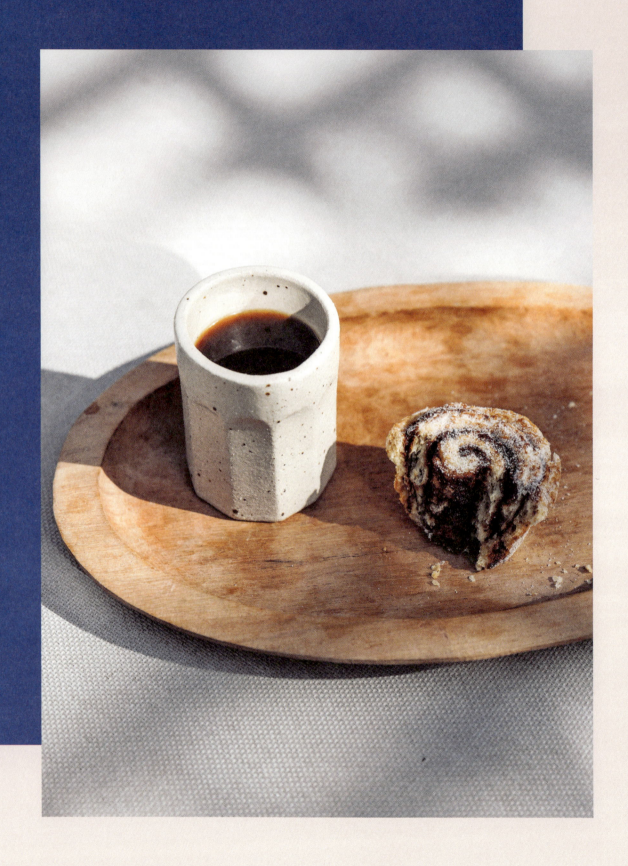

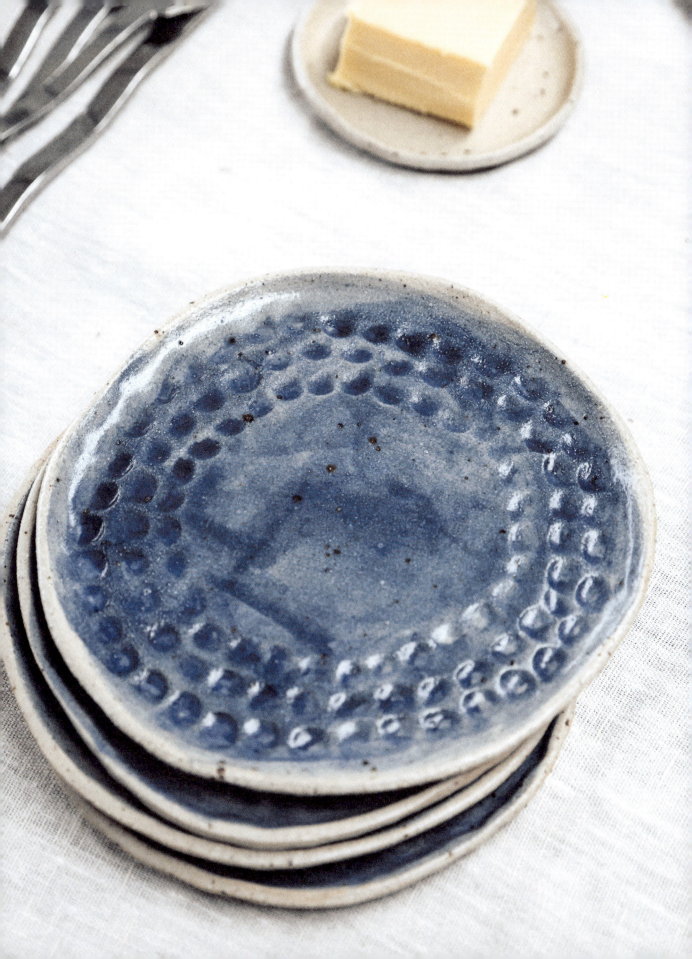

▼ PASO 1

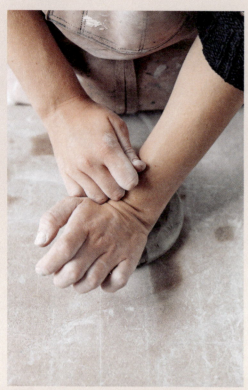

▼ PASO 2

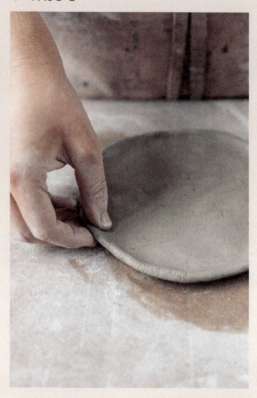

▲ PASO 2.1

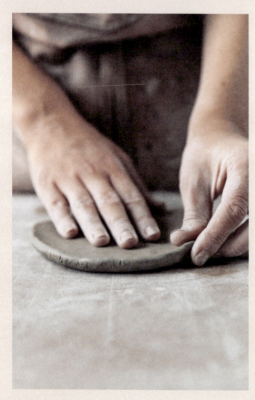

▲ PASO 5

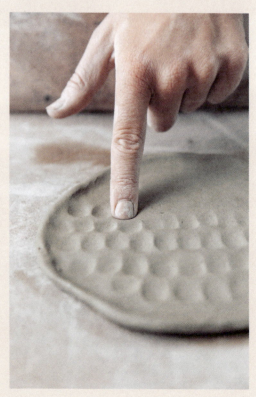

PLATO CON TÉCNICA DE PELLIZCO

Al igual que cualquier cuenco elaborado mediante esta técnica, los platos con técnica de pellizco adquieren una bonita textura moteada por la impresión de las huellas dactilares. Puedes resaltar este aspecto creando diseños con marcas de dedos exageradas o puedes hacerlas algo más minimalistas, simplemente pellizcando los bordes.

Materiales y herramientas

Arcilla, aprox. 300 g-1 kg, dependiendo del tamaño que quieras
Punzón o cuchillo de alfarería
Soporte (lo más plano posible)

1. Toma un puñado de arcilla y dale forma de disco con las manos.

2. Ponla sobre la superficie de trabajo y presiona con el talón de la palma para aplanarla y darle forma de plato. Después, puedes pellizcar las zonas que hayan quedado más altas para nivelarlo aún más. Continúa pellizcando hasta conseguir un plato uniforme.

3. Si te satisface la forma que le has dado, ve al paso 4. Si prefieres una forma diferente para el plato, córtalo ahora con el punzón o el cuchillo de alfarería.

4. Coloca el disco de arcilla en una placa de soporte y comienza a pellizcar suavemente el borde hacia arriba. Gira la placa de soporte mientras trabajas, en lugar del plato, y ve pellizcando poco a poco.

5. Si quieres que el plato sea un reflejo de la técnica con la que lo has hecho, haz un diseño en el que resaltes las yemas de los dedos. Deja volar la imaginación en este paso.

6. Deja que el plato se seque por completo en la placa de soporte. Para dejar que se encoja, no apiles nada sobre él en este momento.

PLATOS CON TÉCNICA DE PLANCHA

A estos platos los llamo platos tortitas, ya que cuando están apilados en el estudio parecen una torre de tortitas. Se fabrican con un molde de escayola, mediante una técnica que puede reproducirse luego en cualquier plato, bandeja o cuenco utilizando moldes semicirculares. Aprende a hacer un molde de este tipo en la página 63.

Los platos son muy propensos a deformarse y agrietarse, así que, si eres principiante, comienza con piezas más pequeñas antes de acometer otras más grandes. Coloca el plato terminado sobre una superficie plana y déjalo secar muy lentamente.

Materiales y herramientas

Arcilla (yo uso alrededor de 1 kg de arcilla para cada plato)
Rodillo y guías o laminadora
Punzón
Lengüeta de riñón de goma o metal
Molde de escayola semicircular
Rueda de alfarería
Bisturí o cuchillo de alfarería
Tabla de madera o placa de soporte (lo más plana posible)
Raspador o lengüeta de riñón de metal dentado
Esponja

1. Extiende una lámina de arcilla de un grosor aproximado de 8 mm, lo suficientemente grande como para cubrir el molde. Con una lengüeta de riñón de metal o de goma, alisa la arcilla (ve a la página 51 para saber más sobre cómo estirar las láminas).

2. Coloca el molde semicircular en la rueda de alfarería. A mí me gusta elevar el molde ligeramente colocando un rollo de los de cinta de embalaje, un trozo de madera o una pieza que sea más estrecha que el molde.

3. Acomoda suavemente la arcilla, con el lado liso hacia abajo, sobre el molde. Para ayudar a la arcilla a amoldarse, utiliza las palmas de las manos, desplazándolas poco a poco desde la base hacia el borde. Hazlo por pequeñas secciones, girando ligeramente la rueda a medida que avanzas. Si mueves la arcilla demasiado rápido, puedes hacer que se agriete o se creen pliegues o arrugas.

4. Una vez que la arcilla está en su lugar, corta cualquier exceso que quede alrededor del borde con un cuchillo para ceramistas o con el punzón. Para ello, mantén la herramienta quieta y ve girando la rueda. Hacerlo de esta manera ayuda a que el borde sea lo más uniforme posible. No pasa nada si el borde queda algo desigual, ya que se puede arreglar más tarde. Además, estos platos ganan con un borde un poco ondulado. Ten cuidado de no cortar el molde en este paso.

5. Deja reposar el plato un par de horas si hace calor, o toda la noche si hace frío. Una vez que haya adquirido la dureza del cuero, pasa ligeramente una esponja por toda la base y los lados, ignorando el borde por ahora.

6. Pasa el dedo por el borde y ayuda a liberar la arcilla del molde de escayola. Cuando esté lista, escucharás un pequeño pop que indicará

▼ PASO 3

▼ PASO 4

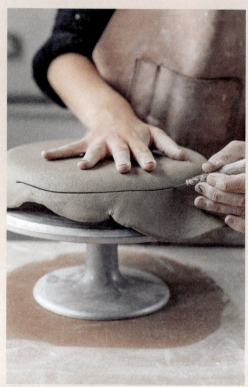

▲ PASO 4.1

▲ PASO 7

que se ha separado del yeso. Recorre todo el borde para asegurarte de que no haya puntos donde aún esté adherida. Si aún no se ha desprendido de la escayola, déjala una hora o dos más antes de intentarlo de nuevo.

7. Coloca la tabla de madera sobre la base del plato y voltea todo el conjunto. Una vez que el plato esté apoyado en la tabla, retira con cuidado el molde. Ten en cuenta que, aunque se haya desprendido del borde, la base aún puede estar adherida, así que ve despacio para que la gravedad contribuya a liberarla.

8. Limpia cualquier irregularidad del interior del plato con una lengüeta de riñón de goma o metal y nivela cualquier desperfecto del borde con un raspador o una lengüeta de metal dentado.

9. Alisa el borde pasando el cuchillo de madera sobre las zonas raspadas. Luego, sopla o cepilla cualquier trocito de arcilla que quede en la superficie del plato y en el borde.

10. Limpia el borde con una esponja ligeramente humedecida y también el interior del plato. Déjalo secar sobre una superficie muy plana.

Consejo

Este método puede usarse con cualquier molde de escayola. Yo misma he usado esta técnica, con moldes grandes y pequeños, para hacer muchas de las piezas que aparecen en este libro. Si quieres hacer piezas con una inclinación o un tamaño concretos, puedes comprar moldes de madera en tiendas de suministros para cerámica.

Para transformar las piezas hechas con la técnica de planchas, puedes hacer muchas modificaciones sencillas, como:

- Añadir un pie circular de la misma manera que para las tazas con técnica de pellizco de las páginas 94-95.

- Hacer una fuente con pedestal, como se muestra en las páginas 116-119.

- Crear piezas de formas diferentes, como los platos anidados de las páginas 108-111.

BANDEJA ANIDADA OVALADA

Tengo un juego de moldes semicirculares de madera que son excelentes para hacer bandejas anidadas. Si no tienes moldes como estos, puedes hacer algo similar con escayola (ver página 63). El objetivo de esta propuesta es aprender a usar un molde como este para conseguir luego un borde uniforme en la pieza.

Materiales y herramientas

Arcilla, aprox. 1 kg
Rodillo y guías o laminadora
Lengüeta de riñón de goma o metal
Moldes semicirculares de madera o yeso
Rueda de alfarería
Bisturí o cuchillo de alfarería
Esponja
Tabla de madera o placa de soporte plana
Raspador o lengüeta de riñón de metal dentado
Cuchillo de madera

1. Extiende una lámina de arcilla de aproximadamente 8 mm de grosor.

2. Alisa la superficie con una lengüeta de riñón y coloca el molde sobre la rueda con algo debajo, como un rollo de cinta de embalar, para elevarlo un poco.

3. Si la lámina es mucho más grande que el molde, recórtala ligeramente con el cuchillo de alfarería dejando que sobresalga aproximadamente 2,5 cm.

4. Despega cuidadosamente la plancha de la superficie de trabajo y colócala boca abajo sobre el molde. Con las manos anchas y planas, ayuda a la arcilla a tomar la forma del molde. Con la lengüeta de goma, alisa la arcilla de las paredes y la base.

5. Corta en este momento el exceso de arcilla para formar el borde. Puede ser difícil asegurarse de que está uniforme, así que ve con cuidado. Mira la pieza y decide cuál será el punto inferior del borde. Inserta el cuchillo horizontalmente en el punto más bajo. Acerca el codo al cuerpo para ganar estabilidad y usa el dedo meñique para apoyar la mano en la rueda.

6. Mantén el cuchillo muy plano y estático. Con la otra mano, mueve despacio la rueda para que sea la arcilla la que vaya al cuchillo y no al revés. Corta el contorno de toda la pieza, asegurándote de no desplazar la mano hacia arriba o hacia abajo en ningún momento.

7. Deja que la arcilla endurezca un poco, tal vez durante una hora o toda la noche si hace frío.

8. Una vez que la arcilla esté un poco más dura, limpia la base y las paredes de la bandeja con una esponja ligeramente humedecida, ignorando el borde por ahora.

9. Recorre el borde con el dedo y guía a la arcilla suavemente para que pueda liberarse del molde. Cuando eso se produzca, escucharás un pequeño pop que indica que la arcilla se ha separado. Asegúrate de que no haya puntos

▼ PASO 10

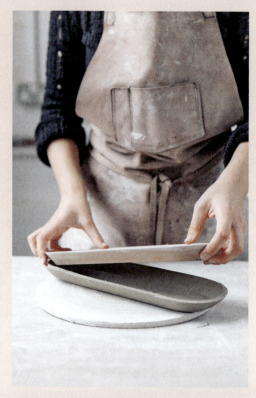

▼ PASO 11

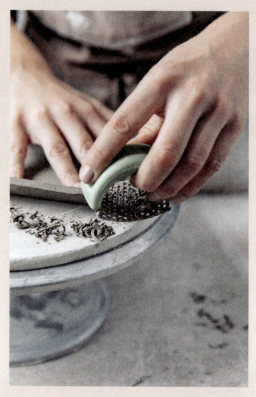

▲ PASO 12

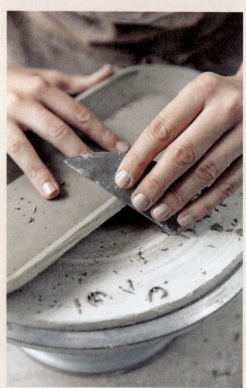

▲ PASO 13

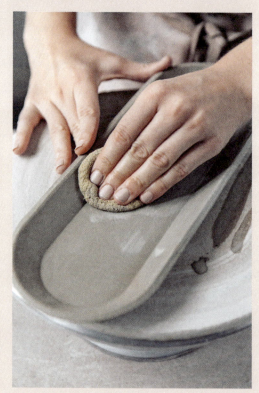

donde la arcilla aún esté adherida. Si no se ha desprendido, dale una o dos horas más antes de revisarla de nuevo.

10. Coloca la tabla de madera sobre la base de la bandeja y dale la vuelta a todo el conjunto. Con la bandeja sobre la tabla, retira con cuidado el molde de madera o escayola.

11. Limpia cualquier resto del interior de la bandeja con una lengüeta de riñón de goma o metal. Nivela el borde pasando un raspador o lengüeta de metal dentado sobre cualquier zona que esté un poco más alta de lo debido.

12. Pasa el cuchillo de madera o un metal sobre estas áreas raspadas para alisar la arcilla y sopla o cepilla cualquier resto que quede en la superficie de la pieza o en la tabla de madera.

13. Limpia el borde con una esponja ligeramente humedecida. Seguidamente, haz lo mismo con el interior de la bandeja. Déjala secar sobre una superficie muy plana.

14. Repite todo el proceso para crear bandejas anidadas si tienes un juego de moldes como el mío.

Opcional

Añade un par de asas a la bandeja o corta algunas facetas en el lateral para decorarla (ver páginas 59 y 98-99).

PLATOS ANIDADOS

Estos platos anidados están hechos con una plancha y una técnica similar a la de pellizco. Para colorear de azul, utilicé óxido de cobalto, dando pinceladas sueltas y consistentes con el pincel. Me gusta la textura que crean los óxidos cuando el pigmento se adhiere a una superficie ligeramente rugosa.

Materiales y herramientas

Arcilla, aprox. 2 kg
Rodillo y guías o laminadora
Lengüeta de riñón de metal
Tabla de madera o placa de soporte
Lengüeta de riñón de metal dentado o raspador
Cuchillo de alfarería o bisturí
Cuchillo de madera
Regla
Esponja

Color

Mascarilla
50 ml de agua
2 g de óxido de cobalto
Pincel
Esmalte translúcido

1. Extiende tres láminas de aproximadamente 8 mm de grosor.
2. Alisa la superficie de las láminas con una lengüeta de riñón.
3. Corta el primer plato con el cuchillo para ceramistas. A mí me gusta cortar primero el más grande, para asegurarme de que los otros encajen luego dentro. Dale la forma que quieras y pásalo luego a una tabla de madera.
4. Comienza a «pellizcar» los lados de la bandeja hacia arriba para crear un borde. Lo he puesto entre comillas porque no se trata de un pellizco al uso, puesto que nuestro objetivo aquí no es adelgazar la arcilla, sino darle forma para crear un borde.
5. Una vez creado el borde, usa el pulgar para suavizar cualquier marca evidente de pellizco en el cuerpo de la bandeja.
6. Repite el proceso para hacer los otros platos, asegurándote de que vayan siendo más pequeños para que luego puedan quedar anidados al apilarse. Puedes verificar las medidas con una regla. Deja que se sequen hasta que tengan la textura del cuero.
7. Una vez que se hayan secado un poco, limpia cualquier marca de pellizco que se te haya pasado por alto alisando la arcilla con una lengüeta de metal.
8. Con un raspador o lengüeta dentada, recorta los bordes.
9. Usa el cuchillo de madera para eliminar cualquier marca del raspador o la lengüeta de la parte superior del borde.
10. Limpia cualquier resto de arcilla y alisa toda la pieza con una esponja ligeramente humedecida.

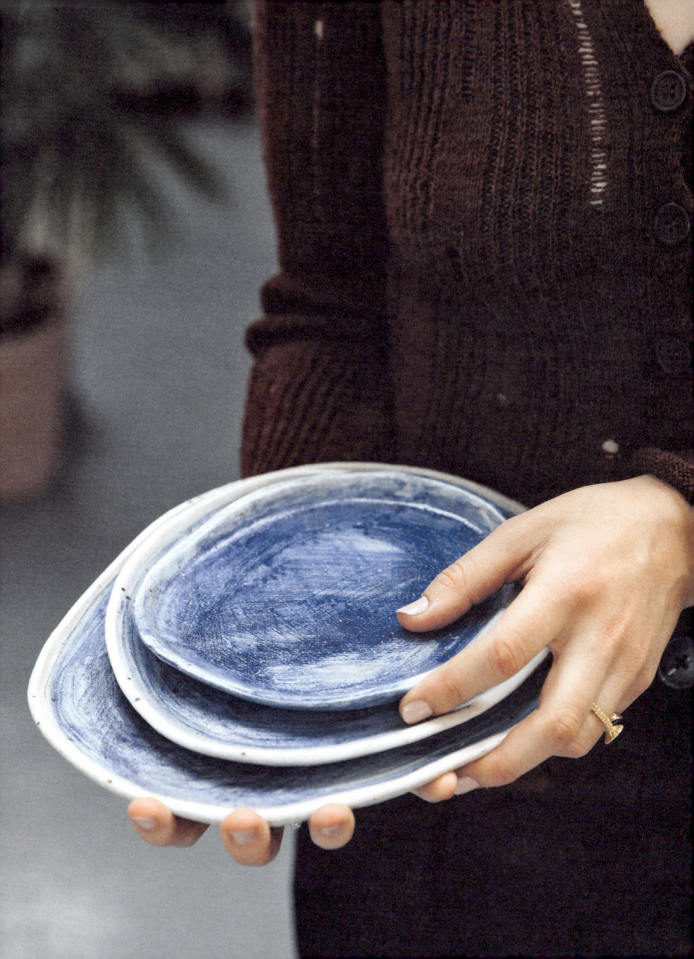

▼ PASO 1

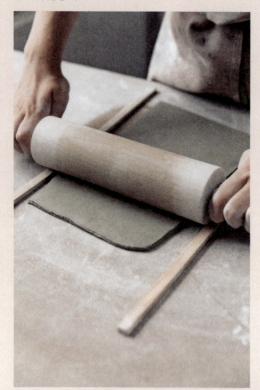

▼ PASO 3

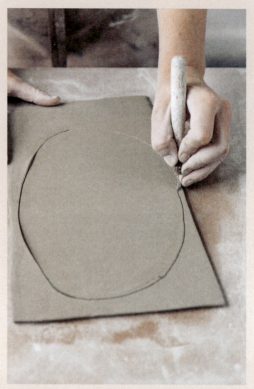

▲ PASO 4

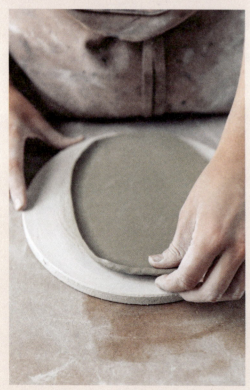

▲ PASO 5

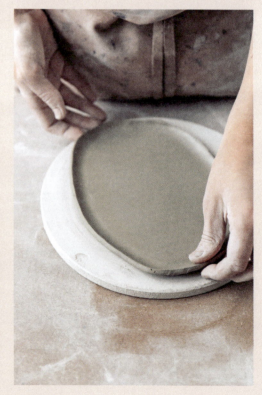

DESPUÉS DE COCER EL BIZCOCHO

11. Echa 50 ml de agua en una jarra.

12. Ponte la mascarilla y pesa el óxido de cobalto en un plato pequeño.

13. Añade el óxido de cobalto al agua y mézclalo con un pincel limpio. Tendrá un aspecto muy acuoso, pero el óxido de cobalto es un colorante muy fuerte.

14. Pinta con óxido la pieza de bizcocho. Deja que se acumule en algunas áreas y ve añadiendo capas hasta que estés satisfecho con el aspecto final.

15. Esmalta la pieza con un esmalte translúcido (ver nota abajo).

16. Repite el proceso con los platos restantes y colócalos de nuevo en el horno para cocerlos. Prepárate para ver el sorprendente cambio del óxido de cobalto después de la cocción.

Nota

El óxido de cobalto puede contaminar el cubo de esmalte. Por lo general, no suele revestir mayor problema, pero en arcillas muy blancas, como la porcelana, podría serlo. Si trabajas en un estudio compartido, puede valer la pena echar un poco de esmalte en un cubo aparte para evitar contaminar todo el cubo de esmalte con óxido de cobalto y teñir de azul el trabajo de otras personas.

FUENTE CON PEDESTAL CON TÉCNICA DE PLANCHA

Para este diseño, utilizaremos un molde semicircular. Puedes aprender a hacer uno en escayola en la página 63 o puedes usar la parte inferior de una pieza cuya curva te guste, cubriéndola con un film transparente. Usar un molde te permite poder crear un juego de piezas del mismo tamaño y forma.

El pedestal de mi fuente mide aproximadamente 20 x 5 cm y puedes descargar e imprimir la plantilla de este proyecto a través del código QR de la página 176. El extremo corto es la altura del pedestal, por lo que, en caso de que quieras hacer una fuente más alta, puedes hacerlo más grande.

Materiales y herramientas

Arcilla, aprox. 1,2 kg (más o menos, dependiendo del tamaño de tu molde)
Rodillo y guías o laminadora
Lengüeta de riñón de metal o goma
Molde semicircular
Rueda de alfarería
Punzón o cuchillo para cerámica
Esponja
Tabla de madera plana
Rapador o lengüeta de metal dentado
Cuchillo de madera
Barbotina y pincel

1. Haz un cuenco usando un molde semicircular, como aparece en el apartado de las páginas 104-107 dedicado a la creación de platos con técnica de plancha.

2. Déjalo secar un par de horas hasta que endurezca un poco. Mientras esperas, puedes trabajar en el pedestal.

3. Para hacerlo, extiende una lámina larga y corta una tira curvada. Puedes descargar la plantilla o hacer la tuya. Has de tener en cuenta que debe ser proporcional al tamaño del tazón.

4. Corta a inglete los extremos cortos (para saber cómo hacerlo, ve a la página 55) y marca ambos lados. Aplica barbotina en un lado y junta suavemente los extremos marcados para unirlos. Arregla la unión con el cuchillo de madera.

5. Coloca el pedestal sobre la base y marca el punto donde te gustaría que fuese.

6. Marca esta zona tanto en el tazón como en la parte interior del pedestal. Aplica generosamente barbotina al pedestal.

7. Pon el pedestal en la base de la fuente y presiona con firmeza hacia abajo, asegurándote de hacerlo de manera uniforme.

8. Arregla el punto de unión con un cuchillo de madera y una esponja.

9. Pasa la esponja con suavidad por la base y los lados de la fuente, ignorando el borde por ahora.

10. Una vez que la arcilla tiene la consistencia del cuero, es más robusta. Es el momento de recortar cualquier parte que esté desigual o eliminar cualquier marca que hayas hecho al unir el pedestal.

▼ PASO 4

▼ PASO 4.1

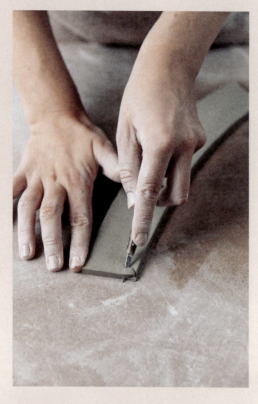

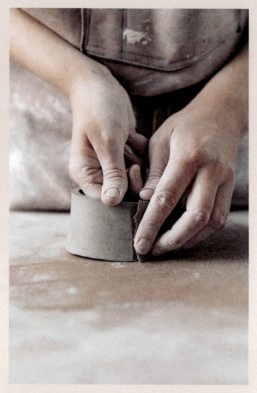

▲ PASO 6

▲ PASO 6.1

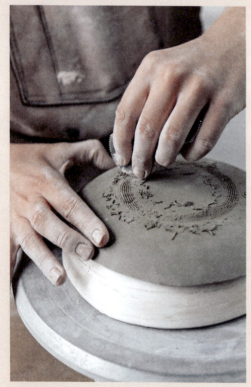

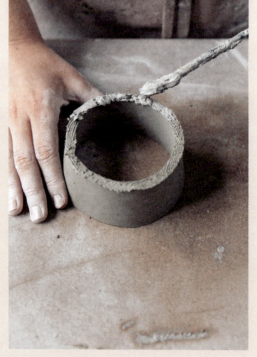

▼ PASO 5

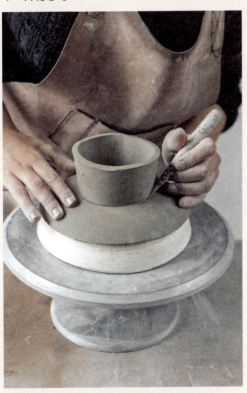

11. Con esta dureza del cuero, puedes retirar la pieza del molde. Coloca una tabla en la base del pedestal y dale la vuelta a toda la pieza. Asegúrate de que el molde se haya desprendido y retíralo.

12. Arregla el borde con un raspador o lengüeta de metal dentado, y pasa un cuchillo de madera por estas zonas que has recortado.

13. Sopla o cepilla cualquier resto de arcilla de la superficie y del borde. Con una esponja ligeramente humedecida, repasa primero el borde y luego el interior de la pieza.

14. Deja secar en una superficie muy plana.

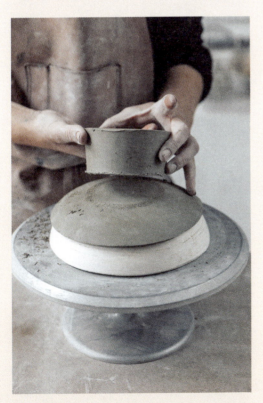

▲ PASO 7

BANDEJA CON RELIEVE

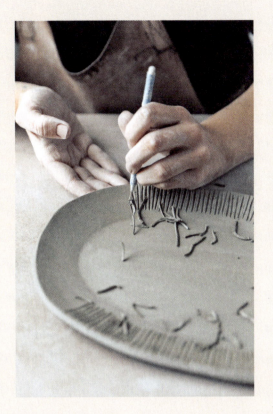

Al igual que las tazas facetadas de la página 98, esta forma de adornar una pieza es muy sencilla pero muy vistosa. Juega con diferentes herramientas para ver cuál te gusta más. En mi caso, uso el extremo de un pequeño vaciador para conseguir estas líneas. Puedes probar a hacer facetas más anchas, también quedan muy bonitas.

Materiales y herramientas
Plato o bandeja hechos con técnica de plancha
 (ver instrucciones en páginas 104-107)
Rueda de alfarería y/o tabla de madera
Vaciador, alambre de arcilla o herramienta
 para facetar
Pincel seco
Esponja

1. Haz una bandeja (con molde) o un plato con técnica de plancha (ver página 104). Vale la pena hacer la pieza un poco más gruesa de lo habitual, de alrededor de 9-10 mm.

2. Una vez que tenga la consistencia del cuero, con un vaciador empieza a hacer incisiones en la zona del borde. Puedes usar una rueda de alfarería si tienes una.

3. Repite el proceso alrededor de todo el borde.

4. Utiliza un pincel seco para eliminar y retirar los trozos que has quitado de la superficie del plato o sopla.

5. Remata la pieza suavizando las zonas talladas con una esponja ligeramente humedecida.

CAFETERA CON TÉCNICA DE PLANCHA

Esta pieza usa la técnica de las planchas y puede hacerse del tamaño que desees. En este diseño he elegido una cafetera alta utilizando la plantilla que se proporciona. Se trata de un proyecto bastante complejo, así que hay que tomárselo con calma y permitirse ensayos y errores. Puedes descargarte e imprimir las plantillas de este proyecto a través del código QR de la página 176.

Materiales y herramientas

- Arcilla, aprox. 2-3 kg, dependiendo del tamaño de la pieza
- Bisturí o cuchillo de cerámica
- Rodillo y guías o laminadora
- Lengüeta de riñón de goma
- Rueda de alfarería
- Cuchillo de madera
- Punzón u otra herramienta para marcar
- Perforador de agujeros de aprox. 5 mm de diámetro (opcional)
- Barbotina y pincel
- Raspador
- Esponja

1. Descarga e imprime las plantillas para el cuerpo y la boca de la jarra cafetera, y luego recórtalas. Modifica la forma a tu antojo si deseas un acabado diferente.

2. Extiende dos o tres grandes planchas de aproximadamente 5 mm de grosor. Asegúrate de que al menos una de ellas sea lo suficientemente grande como para que quepa en ella la plantilla del cuerpo de la pieza. Alisa la arcilla con una lengüeta de riñón de goma y luego apártala.

3. Coloca las plantillas sobre la arcilla y corta las piezas con un bisturí o cuchillo de ceramista. Deja algo de arcilla para la base y la tapa. Estas piezas se harán luego midiendo la forma del cuerpo.

4. Es recomendable hacer un asa en este momento. No he incluido una plantilla, puesto que hay muchas formas diferentes de hacerla. Puedes optar por una tira ancha de una lámina o enrollar un cilindro grueso. Sea cual sea tu elección, hazlo ahora y dale la forma que te gustaría que tuviese. Déjala a un lado para que endurezca mientras haces el resto de la jarra.

CÓMO HACER EL CUERPO DE LA CAFETERA

5. Toma la lámina que has cortado para el cuerpo y enróllala suavemente dándole la forma de un cilindro que se estrecha por arriba. Únelo como más te guste, ya sea una unión al ras invisible o una superpuesta. Marca y aplica barbotina para unir los dos lados.

6. Alisa el lugar de fusión con los dedos, un cuchillo de alfarería o una esponja.

7. Coloca con delicadeza el cilindro, con el lado ancho abajo, sobre la más ancha de las dos piezas circulares que has cortado. Verifica que el tamaño sea correcto, es posible que necesites recortar un poco la base para asegurarte de que quede al ras de la circunferencia del cuerpo.

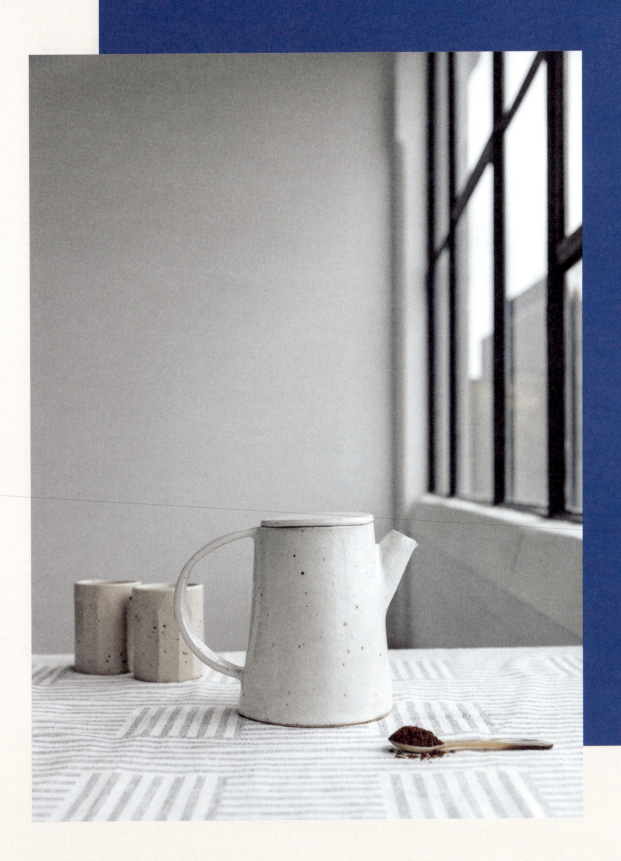

▼ PASO 8

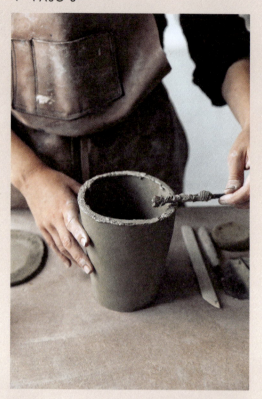

8. Raspa la base y la parte inferior del cilindro. Aplica generosamente barbotina al borde inferior del cilindro y coloca firmemente la base sobre él. Usa un cuchillo de madera para hacer una marca alrededor de la unión y eliminar cualquier exceso de barbotina. Es posible que tengas que esperar a que la arcilla fragüe un poco. Si levantas la pieza y manipulas la base, podría deformarse.

CÓMO HACER LA TAPA

9. Mientras el cuerpo fragua, puedes hacer la tapa. Coloca la jarra de café, con el lado estrecho hacia abajo, sobre una lámina. Dibuja el contorno del círculo y luego córtalo.

10. Enrolla un cilindro grueso de arcilla o corta una tira de la lámina que te sobre para formar un anillo. Esta pieza hará que la tapa encaje luego en el cuerpo. Para ello, debe ser ligeramente más pequeña que la circunferencia interna de la parte superior de la jarra de café. Verifica que encaje poniéndola con cuidado en la parte superior de la jarra.

11. Adhiérela con barbotina a la base de la tapa usando el método de marcar y pegar (ver página 43).

12. Comprueba que la tapa encaje correctamente, luego limpia la unión con un cuchillo de madera y una esponja húmeda. Deja la tapa a un lado para que endurezca un poco. Cerciórate de nuevo del ajuste y recorta algo de arcilla si es necesario.

CREA Y PEGA EL PICO

13. Agarra la forma que habías cortado para el pico para ver si todavía se puede moldear; es posible que tengas que rociarla con un poco de agua para ablandarla.

14. Dale forma al pico y une los dos lados con barbotina mediante el método de marcar y pegar de la página 43.

15. Decide dónde lo vas a colocar. Asegúrate de que no esté demasiado bajo en el cuerpo, ya que el café podría derramarse. La parte superior del pico debe estar al nivel o por encima de la parte superior del cuerpo de la jarra.

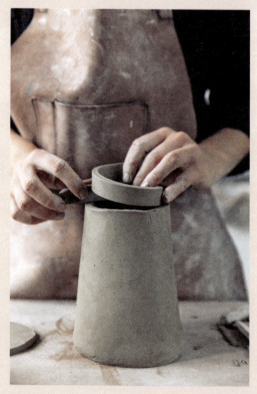

▲ PASO 10

▼ PASO 8.1　　　　　　　　▼ PASO 9

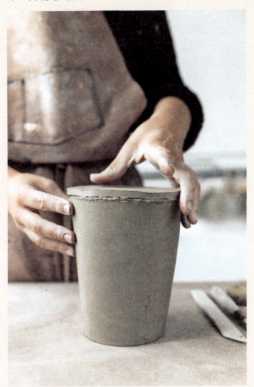
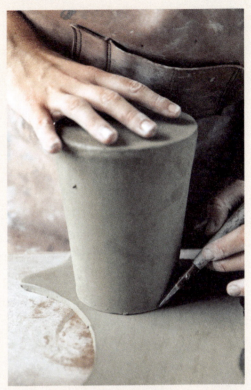

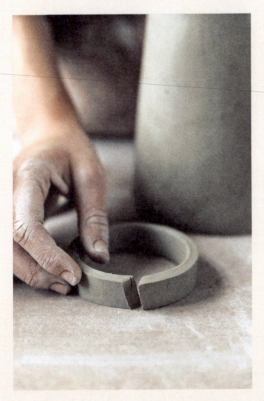
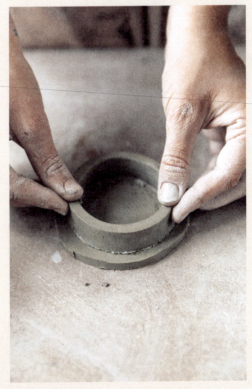

▲ PASO 10.1　　　　　　　　▲ PASO 11

▼ PASO 12

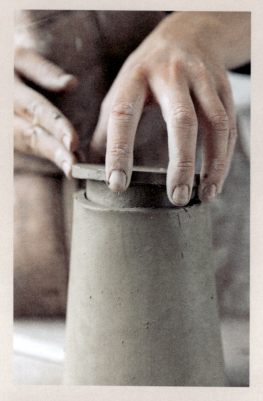

▼ PASO 16

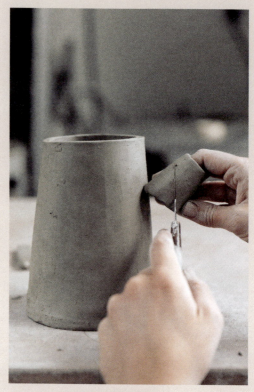

▲ PASO 16.1

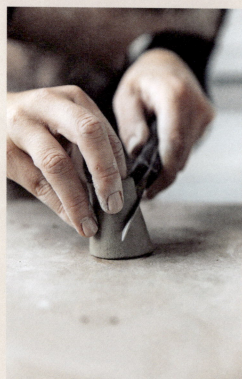

▲ PASO 17

16. Recórtalo para que sea proporcional al contorno de la jarra. Usa un cuchillo de madera para marcar el lugar donde encajará en el cuerpo de la jarra.

17. Con un perforador de agujeros, si tienes, o un bisturí, haz un agujero en el centro del lugar donde vas a pegar el pico. Puedes hacer varios pequeños o uno más grande. Asegúrate de que el corte no es más ancho que la circunferencia del pico, para que haya suficiente arcilla para unirlo. Limpia el agujero o los agujeros con una esponja ligeramente húmeda. Marca el punto del cuerpo de la jarra donde se asentará el pico, y raspa también la base del pico. Aplica barbotina en el cuerpo y presiona con firmeza el pico en el lugar elegido.

18. Allana la unión con un cuchillo para ceramista o con el dedo. Puedes añadir una pequeña cuerda de arcilla alrededor de la unión si crees que la arcilla es demasiado fina.

19. Limpia la unión con una esponja ligeramente húmeda.

20. Para afinar el pico y evitar un derrame, sumerge el dedo índice y el pulgar en agua y frota el extremo por el que saldrá el café. Una vez que esté lo suficientemente fino, inclina muy suavemente la punta del pico hacia abajo. Practica antes este movimiento en un pedazo de arcilla sobrante si lo deseas.

21. Maneja esta parte de la jarra con extremo cuidado antes de la cocción, ya que es muy frágil durante el secado.

CÓMO UNIR EL ASA

22. Una vez que el asa se haya endurecido lo suficiente como para que puedas levantarla sin que se deforme, puedes unirla al cuerpo. Decide dónde te gustaría que estuviera y señala y raspa en el cuerpo los puntos donde se unirán la parte superior e inferior del asa.

23. Marca y aplica barbotina en ambos extremos y en las partes que has marcado en el cuerpo y presiona firmemente el asa contra él.

24. Asegura las uniones con una pequeña cuerda de arcilla alrededor de cada una. Una cafetera llena puede pesar mucho, por lo que hay que asegurarse de que el asa esté bien unida y pueda soportar el peso.

25. Suaviza las uniones con un cuchillo de madera y una esponja ligeramente húmeda.

26. Coloca la tapa en la cafetera y revisa la pieza con cuidado. Decide si tienes que hacer algún retoque, ya sea con un raspador o lengüeta de riñón para dar textura o para limpiar las uniones.

27. Una vez que la des por terminada, déjala que se seque. Asegúrate de que la tapa esté puesta y cubre la cafetera con plástico para que toda la pieza se seque y se encoja a la misma velocidad.

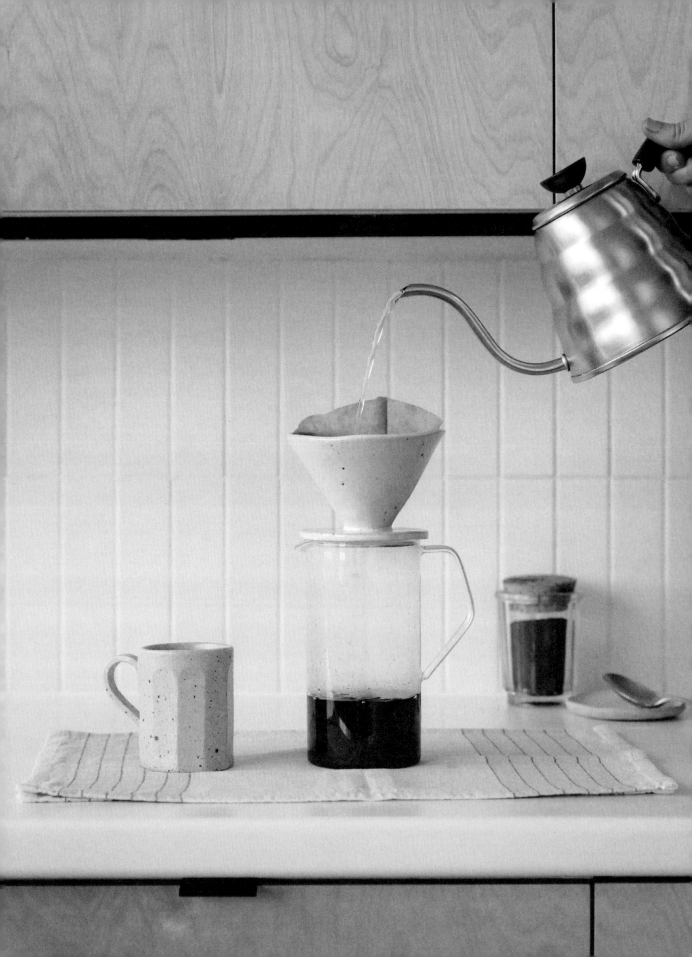

FILTRO PARA CAFETERA

Un filtro de este tipo permite preparar café colocando el café molido en el filtro de cerámica sobre una olla o taza, y vertiendo luego lentamente agua sobre él para crear una infusión que se irá filtrando lentamente al recipiente que tiene debajo. Para garantizar que el café resultante no tenga rastros de grano, se coloca un filtro de tela o papel sobre el nuestro de cerámica. Puedes usarlo en la cafetera de la página 122 o preparar directamente un café en una de las tazas de las páginas 94 o 97. Puedes descargarte e imprimir las plantillas de este proyecto a través del código QR de la página 176.

Materiales y herramientas

Arcilla, aprox. 1 kg
Tabla de madera o soporte
Rodillo y guías o laminadora
Lengüeta de riñón de goma
Cuchillo de alfarería
Cuchillo de madera
Bisturí
Punzón o herramienta para marcar
Perforador de agujeros de aprox. 5 mm de diámetro (opcional), o cuchillo de alfarería
Barbotina y pincel
Esponja

1. Extiende una o dos planchas de arcilla, lo suficientemente grandes para que entre la plantilla y dos círculos más grandes que el borde de la taza o cafetera favorita. Alisa la arcilla con una lengüeta de riñón de goma. Pon la plantilla sobre la arcilla y recorta con el cuchillo de alfarería.

2. Recorta un círculo lo suficientemente grande para que encaje cómodamente sobre el borde de tu taza o cafetera favorita. Si es más estrecho que la taza o la cafetera, no servirá. Ten en cuenta que la arcilla se encogerá a medida que se seque y se cueza, así que aumenta el diámetro un 10-15 %.

3. Revisa el cono del filtro enrollando la pieza de arcilla más grande y deja un pequeño agujero en la parte inferior de aproximadamente 2-3 cm. Decide si prefieres una unión a inglete o una superpuesta (ver páginas 50-51). Marca el lugar dónde se unirá la pieza, recorta por los bordes cortos si es necesario y raspa.

4. Marca ambos bordes de la unión, aplica barbotina en un lado y enrolla la forma del cono. Presiona la unión firmemente para asegurarla.

5. Limpia esa unión con los dedos, un cuchillo de madera o una esponja ligeramente húmeda. Si estás haciendo una invisible, mezcla bien el material en este punto.

6. Enrolla un cordón de arcilla o recorta un anillo de una lámina para formar una pieza con la que crear la base del filtro. Debe encajar dentro de la taza o jarra.

7. Une el anillo de base al fondo del círculo usando barbotina y el método de marcar y pegar de la página 43. Limpia la unión con una herramienta de madera para alfarero.

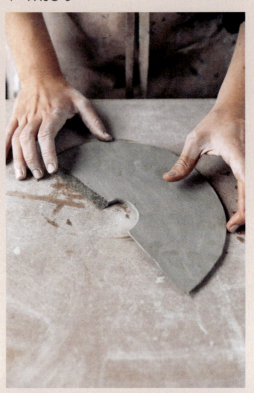

▼ PASO 3

8. Marca el centro del círculo de la placa. Coloca el extremo estrecho del cono sobre este punto y, para asegurarte de que esté bien en el centro, verifica que puedas ver la marca central en el interior. Marca en el exterior el lugar donde el cono se apoya sobre el círculo.

9. Une el cono al círculo marcando y utilizando barbotina (ver página 43). Asegúrate de que estén firmemente unidos y fusiona bien la unión para asegurarla.

10. Usa el perforador de agujeros o un cuchillo de ceramista para hacer uno o varios agujeros en la base, justo en el centro del cono.

11. Puedes añadir un mango si lo deseas, pero no es esencial (ver página 59).

12. Deja que el filtro se seque lentamente con un plástico encima de la parte superior para que todas las uniones se homogenicen.

Consejos

La arcilla ha de endurecerse un poco, pero debe estar un poco más blanda que para otros diseños, ya que tienes que enrollar el cono y no podrías si la arcilla está demasiado rígida; después de este paso, puedes dejar que se endurezca un poco más para no deformar las distintas partes cuando estés uniendo las piezas.

Asegúrate de que ninguno de los agujeros que has cortado se llene de esmalte. Usa un punzón para eliminar cualquier resto de esmalte seco de estas zonas antes de meter la pieza en el horno.

▲ PASO 7

PROYECTOS

▼ PASO 4

▼ PASO 5

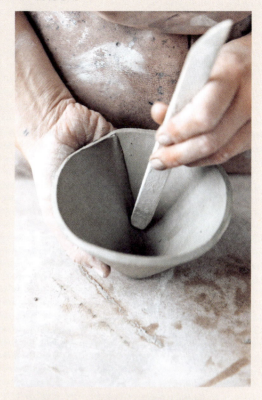

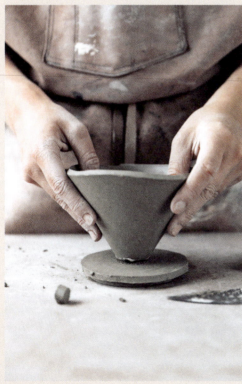

▲ PASO 9

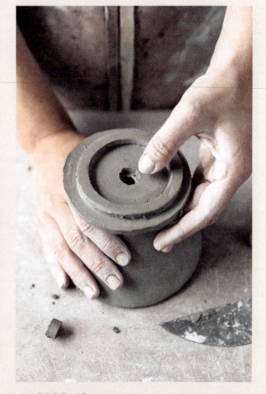

▲ PASO 10

COLADOR DE TÉ

Un colador de té es un pequeño tamiz que se coloca sobre la taza en el momento de servir el té para evitar que caigan hojas sueltas de la tetera en la taza. También se puede usar para preparar el té a granel directamente en la taza. Anota el diámetro aproximado de la taza de té que quieres usar con el colador, ya que tendrás que asegurarte de que no sea más ancho que la taza ni demasiado estrecho para el borde. Puedes descargarte e imprimir la plantilla de este proyecto a través del código QR de la página 176.

Materiales y herramientas

Arcilla, aprox. 300 g, dependiendo del tamaño de la pieza final
Rodillo y guías o laminadora
Lengüeta de riñón de metal
Esponja
Bisturí o cuchillo de ceramista
Barbotina y pincel
Cuchillo de madera
Punzón o herramienta para marcar
Perforador de agujeros pequeño de aprox. 2-3 mm de diámetro

1. Pellizca una pequeña bolsa de arcilla para darle forma de tazón (ver páginas 40-42).

2. Asegúrate de que el cuenco que has pellizcado no sea demasiado grueso ni demasiado fino, y de que el acabado sea uniforme. Tiene que tener aproximadamente 3-5 mm de grosor y debe ser un tazón estrecho. Puedes ajustar el borde un poco cortando una forma en V en la arcilla, desde el borde hasta la base, y fusionando el material en el punto de unión.

3. Déjalo reposar para que se endurezca un poco durante 15-60 minutos, dependiendo del calor.

4. Alisa una pequeña lámina de arcilla con un rodillo o pellizcándola hasta que esté plana, asegurándote de que sea más ancha que el tazón que has hecho y que el borde de la taza en la que quieres que se coloque. Este será el borde del colador. Déjala reposar para que se endurezca ligeramente y luego puedas unirla al cuenco sin que se deforme o se tuerza.

5. Utiliza una lengüeta de riñón de metal para depurar el tazón. Asegúrate de que el borde no tenga grietas y límpialo con una esponja ligeramente humedecida.

6. Con un bisturí o un cuchillo de ceramista, corta una flor de la lámina (o cualquier forma que te guste: los semicírculos sencillos o las tiras quedan muy bien). Haz un agujero en el centro de esta forma, con el mismo diámetro que el tazón. Asegúrate de que el tamaño del cuenco y el borde del colador (cuando se haya unido en el paso 7) encajan en el borde de la taza. **Nota:** debes tener en cuenta que la arcilla se contrae, para asegurarte de que encajará después de la cocción.

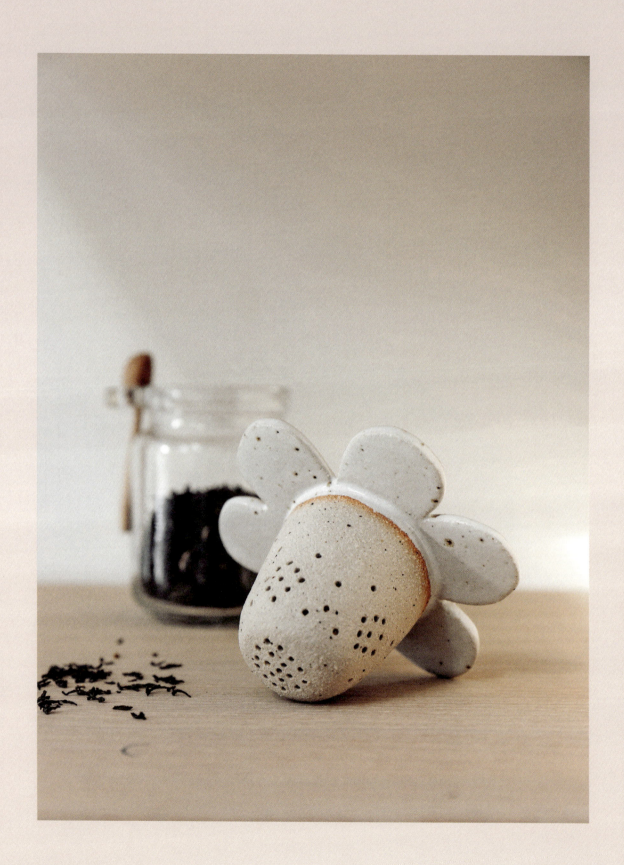

▼ PASO 2

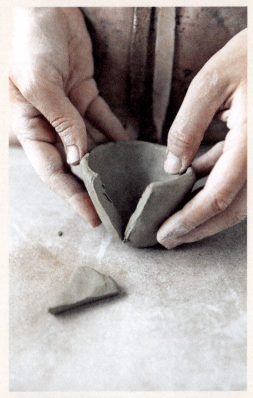

7. Une el borde al anillo exterior del tazón y recorta los lados para que se ajusten al contorno del tazón, marcando ambas superficies y aplicando barbotina a una de las superficies.

8. Limpia la unión con un cuchillo de madera y una esponja ligeramente humedecida.

9. Con un perforador de agujeros o una herramienta que sirva para esta función, ve haciendo pequeños agujeros desde el exterior hacia el interior. Puedes hacerlo con un patrón si lo deseas, o al azar. Los agujeros más importantes son los de la base de la pieza y los de los lados inferiores. **Nota:** no uses un perforador demasiado grande, ya que el objetivo del colador es mantener las hojas de té dentro; si los agujeros son demasiado grandes, penetrarán en la taza.

10. Espera hasta que la pieza esté completamente seca antes de limpiar los pequeños restos de arcilla que aparezcan en la superficie al hacer los agujeros. Puedes eliminar estos restos con los dedos o con una lengüeta de riñón de metal o un vaciador para rasparlos, y luego limpiar con una esponja ligeramente humedecida. Si intentas limpiarlos con una esponja mientras la arcilla aún está húmeda, los agujeros se volverán a llenar y se quedarán pegados en la superficie, lo cual es muy molesto.

11. El esmaltado de esta pieza es opcional. Si decides hacerlo, debes dejar una superficie sin esmaltar para poder cocerla. Generalmente, yo opto por que sea la parte del tazón, para que los agujeros no se llenen de esmalte. Puedes dejar toda la pieza sin esmaltar si al cocerla vas a hacerlo sobre un tazón redondo. Cuece completamente la arcilla para que luego el té no manche la cerámica.

Ahora que tienes un colador de té, ¿por qué no hacer una tetera? (Ve a la página 137).

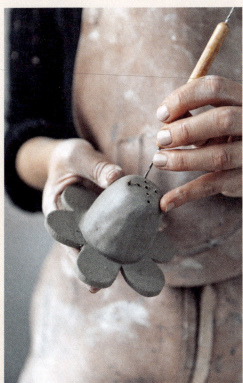

▲ PASO 9

PROYECTOS

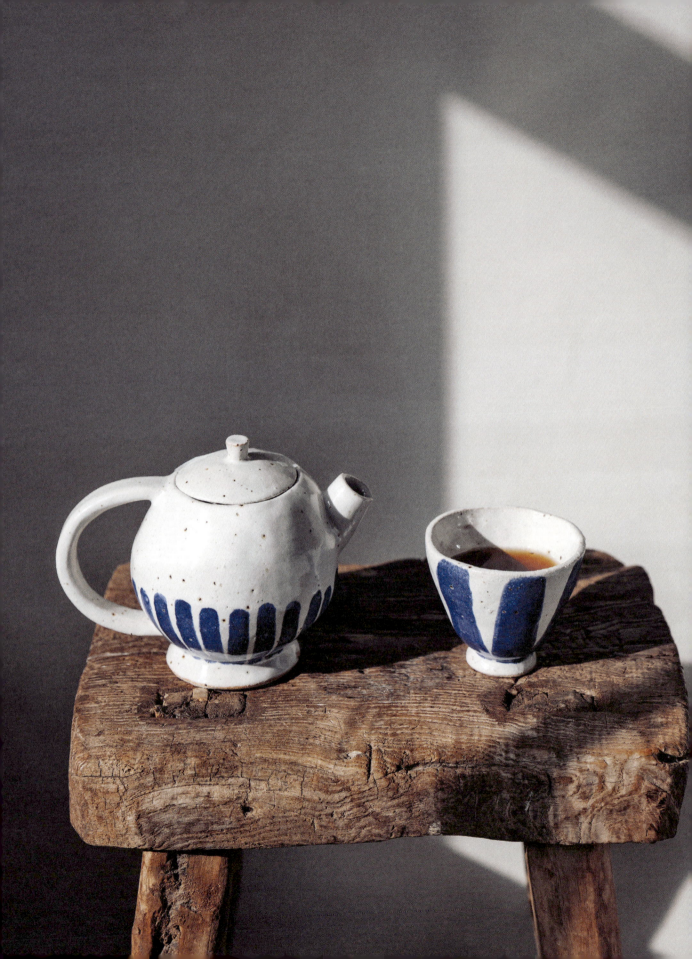

TETERA CON TÉCNICA DE PELLIZCO

Esta pieza se puede hacer a partir de dos cuencos con técnica de pellizco que se unan para formar una esfera. Si la unión es sólida, entre ellos habrá una pequeña bolsa de aire que hará que la tetera sea fácil de modelar. Se pueden añadir un pie, un pico y un asa, así como una tapa. Antes de comenzar, vale la pena dibujar varias teteras redondas, porque eso te ayudará a tomar decisiones en tu diseño, por ejemplo, si te gustaría que tuviera una base, dónde colocar el asa y qué forma tendrán el pico y la tapa.

Materiales y herramientas

Arcilla adicional para el asa, el pie y el pico, aprox. 1 kg
Punzón
Lengüeta de riñón de metal y dentada
Barbotina y pincel
Cuchillo de madera
Esponja
Rueda de alfarería
Rodillo
Bisturí o cuchillo de ceramista
Raspador

CÓMO HACER EL CUERPO

1. Haz dos cuencos con técnica de pellizco siguiendo los pasos de las páginas 40-42. Dales la misma forma e intenta que el borde tenga el mismo diámetro.

2. Con un punzón, marca el borde de ambos cuencos para que estén bien planos.

3. Aplica barbotina generosamente a uno de los cuencos ya marcados. Une firmemente las dos piezas para formar una esfera hueca.

4. Une bien las dos partes con los dedos o el reverso de un cuchillo de madera. En este momento puedes añadir un pequeño cordón de arcilla para llenar algún hueco en caso de que los bordes no estén al ras.

5. Una vez que se hayan fundido, puedes ir dando forma suavemente a la esfera dando golpecitos con las yemas de los dedos.

La bolsa de aire que ha quedado atrapada dentro de la esfera sostendrá la forma. Muévela mientras das los golpecitos y acuérdate mientras de dónde estaba la unión. Puede serte útil hacer una marca con la uña o con un cuchillo de madera en la parte superior de la esfera, para saber cuál era antes de que la unión desaparezca. Luego será posible integrar esa muesca. Alisa la esfera usando la técnica de la página 46.

CÓMO AÑADIR LA BASE

6. Asegúrate de que los dos hemisferios están alineados y de que la unión está horizontal y en el medio.

7. Si no quieres ponerle un pie, da golpecitos suavemente a la esfera sobre una superficie de madera para aplanar la base.

8. Si prefieres añadirle uno, estira un cilindro de arcilla y dale forma de anillo para que se ajuste a la base de la tetera.

9. Raspa la base de la tetera y el anillo. Aplica barbotina al anillo y presiónalo firmemente contra la base.

10. Limpia la unión con un cuchillo de madera y una esponja ligeramente húmeda.

CÓMO HACER LA TAPA

11. Coloca la pieza en el centro de la rueda de alfarería. Si es necesario, colócala sobre un rollo de cinta de embalaje con algo de papel de cocina en medio.

12. Con el punzón, traza el lugar en el que cortarás la tapa.

13. Sosteniendo la tetera con firmeza, utiliza el escalpelo o el cuchillo de ceramista para cortar con delicadeza la parte superior de la esfera. Este trozo de arcilla será la tapa, así que resérvalo.

14. En el caso de que llegues, aprovecha este momento para limpiar el interior del lugar donde se han unido los dos cuencos.

15. Limpia la zona en la que has cortado la tapa, alisándola con el cuchillo de madera y pasando por ella una esponja.

16. Decide cómo te gustaría que encajara la tapa recién cortada. ¿Te gustaría que sobresaliera de la tetera, que estuviera nivelada o que estuviera en el interior?

- Si quieres una tapa que sobresalga, apriétala suavemente para extender la forma algo hacia fuera. Colócala sobre el cuerpo de la tetera para ver cómo queda y ajústala hasta que estés satisfecho.

- Si optas por una tapa que esté en línea con el cuerpo, no cambies el tamaño de la tetera, solo limpia los bordes cortados con una esponja para alisarlos.

- Si prefieres una tapa que quede hacia el interior, tendrás que hacer una pequeña galería para que la pieza de la tapa se asiente. Estira un pequeño cilindro y pégalo en el interior de la tetera usando el método de marcar y pegar de la página 43. Recorta cuidadosamente los bordes para que se asiente sobre este punto o, si prefieres una tapa plana, extiende una pequeña plancha y córtala al tamaño deseado.

17. Haz un reborde para que la tapa no se caiga al servir el té. Extiende un cilindro grueso y aplánalo con un rodillo o con los dedos, para añadirlo a la parte inferior de la tapa. Asegúrate primero de que este reborde cabe dentro de la galería de la tetera antes de fijarla con el método de la página 43.

18. Limpia todas las zonas con una esponja ligeramente húmeda.

19. Decide si quieres ponerle un pomo a la tapa. Si es así, dale la forma que prefieras a una pequeña bola de arcilla y añádela a la tapa usando el método de marcar y pegar con barbotina.

20. Efectúa un agujero en la tapa con el punzón. Esto permitirá salir el vapor de la bebida y que el té salga mejor al servirlo.

21. Antes de empezar con el pico, haz el asa. Puede hacerse con un rollo o una plancha, dependiendo del aspecto que desees (ver páginas 56-59). Resérvala para que endurezca un poco mientras añades el pico.

CÓMO HACER Y UNIR EL PICO

22. Puedes descargarte e imprimir la plantilla de este proyecto a través del código QR de la página 176. Con él extiende una pequeña plancha fina (aproximadamente 5 mm) para hacer el pico. Hay muchos tipos, así que prueba a experimentar. Lo más importante es que sea afilado para que se pueda cortar el flujo del líquido al verterlo y que no gotee por el lateral del recipiente.

23. Da forma al pico y une los dos lados usando el método de marcar y pegar.

24. Agarra el pico y decide dónde lo vas a poner. La parte superior del pico debe estar al nivel o por encima de la parte superior del cuerpo (si está demasiado bajo, el té se derramará).

25. Ajusta uno de los lados del pico para que quede al ras del cuerpo de la tetera. Con un cuchillo de madera, marca dónde se lo vas a colocar.

26. Haz un agujero con el bisturí en el centro del punto que has elegido. Puedes cortar varios agujeros pequeños o uno más grande. Asegúrate de hacerlo más grande que la circunferencia del pico para que tenga suficiente arcilla donde unirse. Limpia el o los agujeros con una esponja ligeramente húmeda.

27. Raspa el pico y la zona donde se asentará en el cuerpo de la pieza. Aplica barbotina al cuerpo y presiona firmemente el pico en su sitio.

28. Une bien el lugar donde lo has pegado, usando para ello un cuchillo de madera o el dedo. Añade un pequeño rollo de arcilla alrededor del punto donde se han unido si crees que la arcilla es demasiado fina.

29. Limpia la unión con una esponja ligeramente húmeda.

30. Para afinar el pico y ayudar a evitar que la tetera gotee, sumerge el índice y el pulgar en agua y frótalos contra el extremo del pico por donde saldrá el té. Una vez que esté lo bastante fino, inclina muy suavemente la punta hacia abajo. Si lo deseas, practica este movimiento con un trozo de arcilla.

31. Maneja el pico con mucho cuidado antes de hornearlo, ya que se volverá muy frágil al secarse.

CÓMO UNIR EL ASA

32. Una vez que el asa se haya endurecido lo suficiente como para que puedas levantarla sin que se deforme, puedes pegarla en su sitio. Decide dónde irá; si va a estar por encima de la tapa, asegúrate antes de fijarla de que podrás colocar y retirar la tapa con el asa en su lugar.

33. Pega el asa usando el método de la página 43, presionando firmemente el asa en el cuerpo de la tetera.

34. Asegura las uniones con una pequeña cuerda de arcilla alrededor de cada una. Una tetera llena puede pesar mucho, por lo que hay que asegurarse de que el asa pueda soportar el peso.

35. Suaviza las uniones con un cuchillo de madera y una esponja ligeramente húmeda.

36. Revisa la tetera y decide si tienes que hacer algún retoque. Puedes hacerlo con un raspador o lengüeta de riñón para dar textura o para limpiar las uniones.

37. Una vez que estés satisfecho, deja que la tetera se seque. Asegúrate de que la tapa esté en la tetera y cúbrela con plástico para que la pieza al completo se seque y encoja al mismo ritmo.

¡Enhorabuena por tu obra! Una tetera es una pieza compleja.

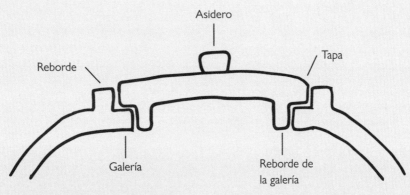

Utiliza un reborde o galería, o ambos, para que la tapa de la tetera se mantenga en su sitio.

PROYECTOS

▼ PASO 2 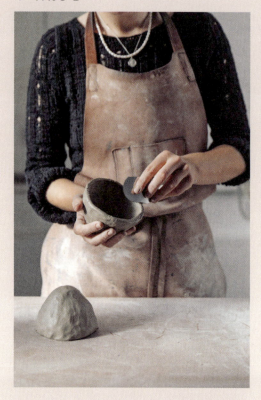 ▼ PASO 3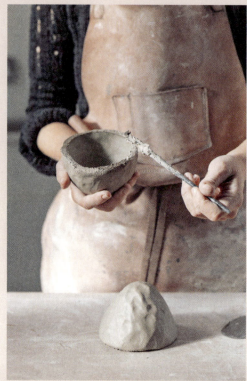

▲ PASO 5 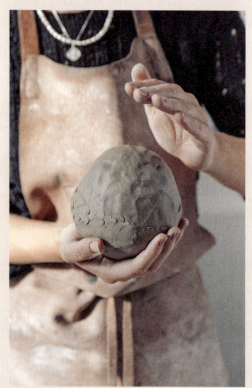 ▲ PASO 13

▼ PASO 3.1

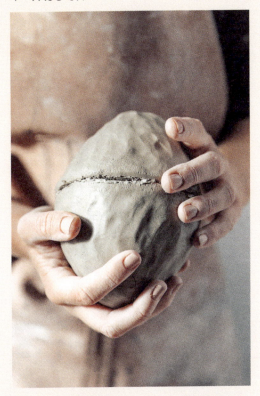

▼ PASO 4

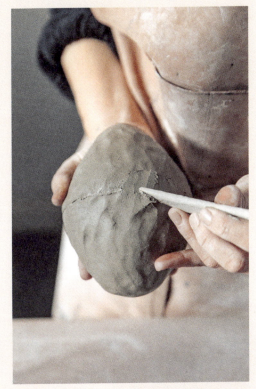

▲ PASO 17

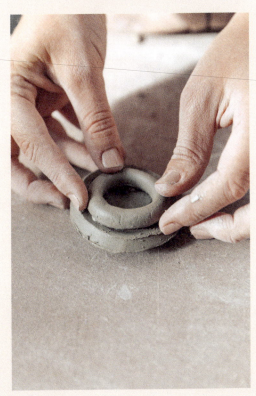

▲ PASO 19

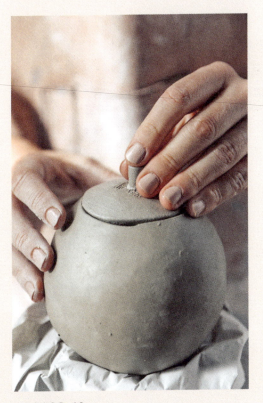

▼ PASO 2

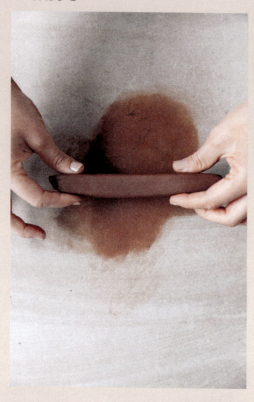

▼ PASO 3

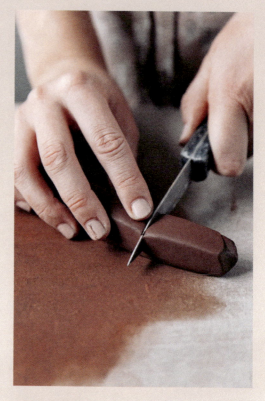

▲ PASO 4

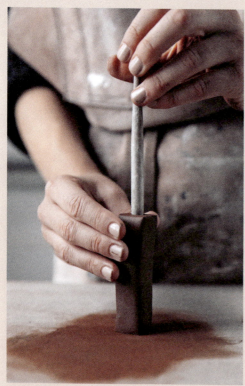

▲ PASO 7

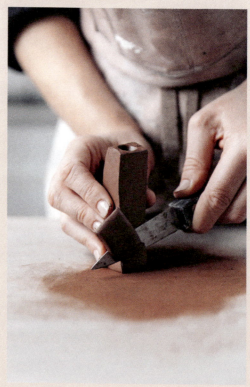

CANDELERO CON TÉCNICA DE PLANCHA

Esta pieza posee un diseño simple y minimalista que puede dar un toque de sofisticación a una cena. Para destacarla aún más, usé terracota. También puede servir como pequeño jarrón, lo que es un plus. Se hace con la técnica de rollo y plancha pero con un giro divertido, y el diseño es para velas pequeñas, ya que se vuelcan menos que las grandes.

Materiales y herramientas

Arcilla terracota, aprox. 200 g
Superficie antiadherente, como un tablero MDF
Vaciador fino
Esponja
Bisturí o cuchillo de ceramista

1. Amasa una pella de terracota (ver páginas 25-26) y dale forma de salchicha. Intenta que tenga aproximadamente 10-15 cm de largo y un grosor de alrededor de 3 cm.

2. En este paso, el rollo pasa de tener forma redondeada a cuadrada. Levántalo y déjalo caer sobre la superficie. Vuelve a levantarlo, gíralo 90° y déjalo caer de nuevo. Repite hasta que tengas una salchicha cuadrada y sólida. Técnicamente es un cuboide, pero «salchicha cuadrada» es un nombre mucho más divertido.

3. Corta los extremos para que también sean cuadrados y dejen de tener la forma extraña actual. Deja que la salchicha se seque un poco, de manera que no esté demasiado blanda al levantarla.

4. Colócala sobre uno de sus extremos y, con el vaciador, empieza a vaciar el interior girándola y presionando hacia abajo. Sacude el exceso de arcilla y continúa. Ten cuidado de no desviarte demasiado del centro, ya que podrías acabar haciendo un agujero en el lateral.

5. Una vez que el vaciador pueda entrar aproximadamente tres cuartos de la forma del cubo, es el momento de refinar la parte superior, en la que se sostendrá la vela. Asegúrate de que la parte superior de 2 cm sea lo suficientemente ancha para que la vela encaje, teniendo en cuenta que la pieza va a contraerse (en la página 149 tienes consejos sobre la contracción). Suelo presionar la punta del meñique en la parte superior para ensanchar y redondear la pieza lo suficiente.

6. Limpia el interior del pequeño recipiente con una esponja. Si tienes una esponja cónica, es la herramienta perfecta para este trabajo.

7. Deja que el candelero endurezca hasta alcanzar la dureza de cuero, luego usa un bisturí o cuchillo de ceramista para refinar la pieza y recalcar la forma cuadrada.

8. Limpia suavemente toda la pieza con una esponja y deja que se seque.

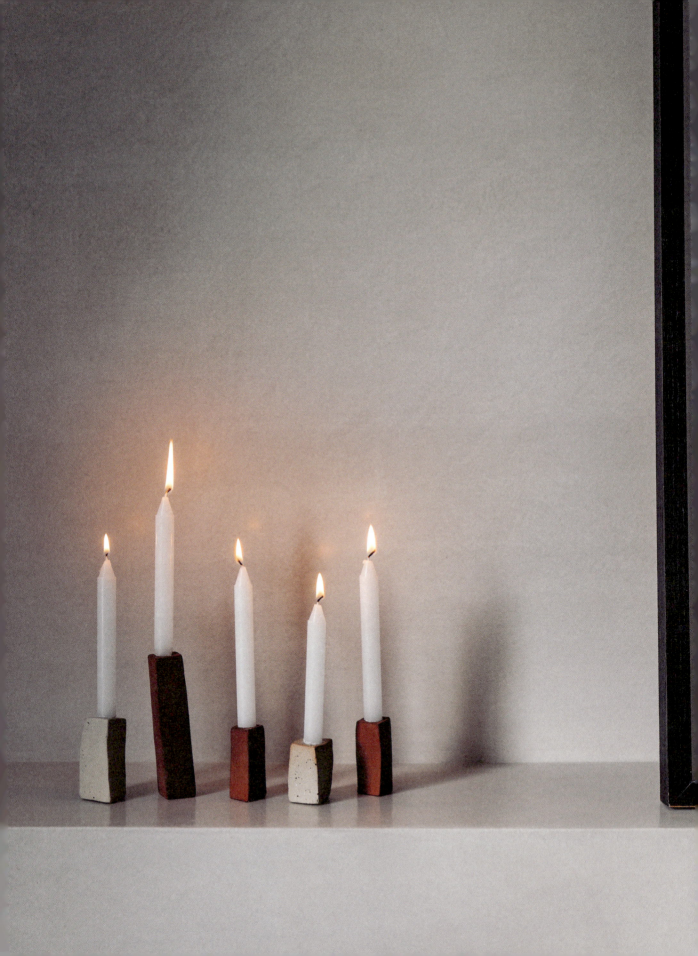

CANDELERO CON TÉCNICA DE ROLLO

Este candelero puede ser tan sencillo o recargado como desees. Suelo hacer varios a la vez para que varios de ellos formen un centro de mesa bonito para las cenas. Si decides hacer un juego, piensa en algo que los unifique, como darles el mismo ancho de base o la misma forma de cuello, por ejemplo. Puedes hacer solo uno o trabajar en tres o cuatro a la vez. Si estás con varios, ten a mano plásticos para cubrir las piezas en las que no estés trabajando, para evitar que se sequen demasiado.

Materiales y herramientas

Trozos de arcilla, aprox. 500 g, envueltos en una bolsa hasta su uso
Rodillo
Bases de madera o cartón
Cortador de galletas (opcional)
Barbotina y pincel
Rueda de alfarería
Lengüeta de riñón de goma
Lengüeta de riñón de metal
Cuchillo de madera
Bisturí o cuchillo de ceramista
Punzón o herramienta para marcar
Vela larga o varilla de madera
Lengüeta de riñón de metal dentado
Esponja
Regla

1. Utiliza un rodillo para extender un poco de arcilla hasta un grosor de aproximadamente 5 mm. Corta formas circulares para las bases de tus candeleros. Yo corto diferentes tamaños para hacer capas. Cada uno necesitará una base y al menos otra pieza superior. Corta algunos de más por si deseas agregar capas o hacer varias piezas a la vez. Si deseas bases redondas y uniformes, utiliza un cortador de galletas. Coloca cada base sobre un soporte de madera o cartón para que puedas levantarlas y moverlas sin que se deformen a medida que crecen.

2. Con cuidado, pellizca los bordes de las bases para convertirlos en cuencos muy poco profundos. Asegúrate de que los cuencos más anchos tengan una base plana; golpéalos sobre la superficie de trabajo para aplanarlos.

CÓMO HACER EL TUBO DE ROLLO

3. Forma unos cuantos rollos largos, de unos 20-30 cm. Resérvalos y cúbrelos con plástico para que no se sequen.

4. Usa el rodillo para aplanar ligeramente uno de los rollos. Con la lengüeta de riñón de metal serrado, marca ambos bordes del rollo plano. Aplica una pequeña cantidad de barbotina en uno de los bordes y enróllalo alrededor de la vela. Si desconoces la contracción de la arcilla, puedes usar la misma vela para la que estás haciendo el candelero. Una vez que la retiras, tendrás que pellizcar la arcilla para ensancharla.

5. Con un bisturí o el cuchillo de ceramista, corta todos los rollos en un ángulo de 45°.

▼ PASO 4

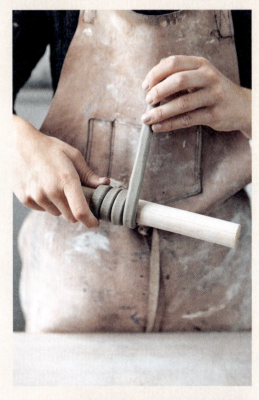

▼ PASO 6

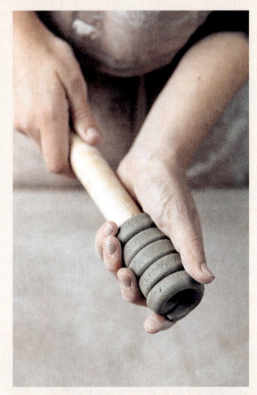

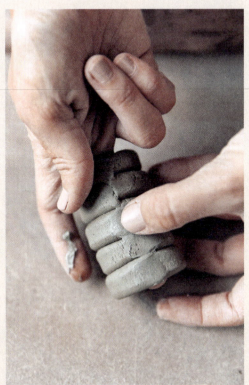

▲ PASO 6.1

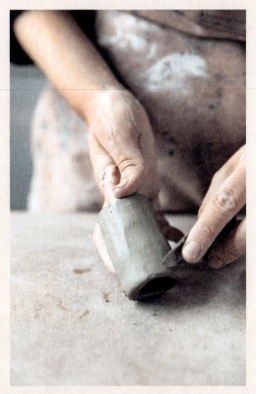

▲ PASO 7

▼ PASO 10

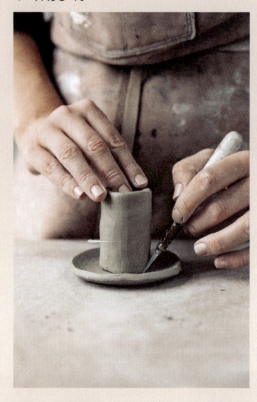

▼ PASO 14

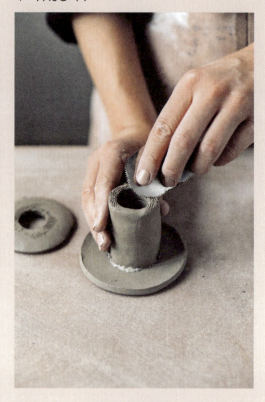

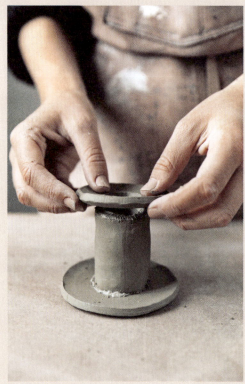

▲ PASO 14.1

▲ PASO 15

6. Retíralos con cuidado y recorta los extremos cortos. Esto te permitirá formar anillos con ellos. Marca los extremos del más largo y únelos presionándolos.

7. Une los anillos con el cuchillo de madera o la parte posterior del pulgar. Asegúrate de pellizcarlos en esta fase para que sean más anchos y pueda entrar la vela. Si prefieres que la pieza tenga varias capas, es el momento de hacer más rollos.

8. Una vez que tengas la forma deseada, haz el agujero donde irá la vela. Si has hecho una regla de arcilla (ver página 23) y sabes cuánto se va a contraer la cerámica, te sugiero medir la vela y añadir este porcentaje al agujero. Por ejemplo, si se va a encoger un 10 % y la vela tiene un diámetro de 2 cm, haz el agujero de 2,2 cm de diámetro. Si no conoces la tasa de contracción, conviene hacer un agujero ligeramente cónico. Si el orificio es demasiado grande o pequeño, la vela puede derretirse para adaptarse a la forma, pero eso aumenta la probabilidad de que se derrame, lo que supone un riesgo de incendio. Asegúrate de que el agujero sea lo suficientemente profundo para que la vela quede bastante ajustada, aproximadamente de 2-3 cm.

9. Dale los toques finales y, cuando te satisfaga el resultado, deja secar la pieza muy lentamente, cubriéndola con plástico.

CÓMO ENSAMBLAR LA VELA

10. Una vez que tengas hechos el o los tubos de arcilla, puedes comenzar a ensamblar tu trabajo. Coloca el tubo en el centro del disco más ancho, que será la base. Usa un punzón o un cuchillo de madera para marcar dónde se situará.

11. Marca en la base el lugar donde se asienta el tubo y haz lo propio con el extremo del tubo. Aplica barbotina en uno de los bordes.

12. Une firmemente el tubo a la base y fusiona ambas partes con el cuchillo de madera.

13. Toma un disco algo más pequeño y coloca la vela, la varilla de madera u otro tubo, si es que lo has hecho, sobre el centro. Marca su circunferencia. Con un cuchillo de ceramista, corta un agujero del contorno que has trazado.

14. Raya la base del disco y la parte superior del tubo. Aplica barbotina en la parte superior del tubo y presiona con él el disco, para unirlo. Luego, limpia la unión con el cuchillo de madera y repite los pasos 12-14 para añadir otra capa.

15. Usa una esponja ligeramente humedecida para limpiar el candelero y déjalo secar muy lentamente.

Consejo

Si conoces cuánto se contrae la arcilla que vas a usar, mide el diámetro de la vela y añade la cantidad extra que te indique la tasa de contracción. Puedes averiguarla haciendo una regla de arcilla (ver página 23). Tengo una varilla en mi estudio que tiene exactamente un 11 % más de diámetro que la vela media, lo que la hace ideal para liar en ella los rollos y hacer un candelero del tamaño ideal. También puedes usar una vela, pero tienes que asegurarte de que pellizcas los rollos para ensancharlos.

BANDEJA CON RELIEVE DE FRESAS

Puedes adaptar la técnica que has aprendido en las páginas 104-107 *(Platos con técnica de plancha)* para crear cualquier molde con forma. Para este diseño he utilizado una forma de bandeja ovalada y he hecho las fresas con un molde de ramita.

Piezas decorativas como esta alegran cualquier mesa. La decoración en relieve tiene la función de que la fresa parezca auténtica.

Materiales y herramientas

Bandeja con técnica de plancha (con el mismo método que para los platos de las páginas 104-107)
Molde para relieve (ver página 153)
Arcilla, aprox. 300 g, dependiendo del tamaño de la pieza
Lengüeta de riñón dentado
Cuchillo de ceramista
Cuchillo de madera o punzón
Barbotina y pincel
Esponja

1. Toma una pequeña pella, suficiente para llenar el molde de relieve. Presiona la arcilla en el molde, asegurándote de hacerlo con fuerza para que se queden impresos en ella detalles como las semillas de las fresas.

2. Retira el exceso de arcilla de los bordes del molde.

3. Cuando esté lista, la arcilla empezará a despegarse de la escayola con facilidad.

4. Con el cuchillo de ceramista, recorta el exceso de arcilla del relieve.

5. Utiliza la lengüeta de riñón dentado o la herramienta para marcar, estría la parte inferior del relieve y la zona de la bandeja donde vayas a pegarlo. Echa barbotina en la parte posterior del relieve.

6. Presiona la pequeña pieza contra la bandeja, pero con cuidado. Vigila que no quites demasiado detalle al presionarla y evita frotarla.

7. Limpia el perímetro del relieve, en la zona donde se ha unido a la bandeja, para integrar las dos piezas. Hazlo con el cuchillo de madera o el punzón.

8. Usa una esponja ligeramente humedecida para pulir la unión.

Estas zonas son propensas a agrietarse, así que cubre la bandeja con plástico mientras se seca e insiste en practicar si no lo consigues al principio. ¡Buena suerte!

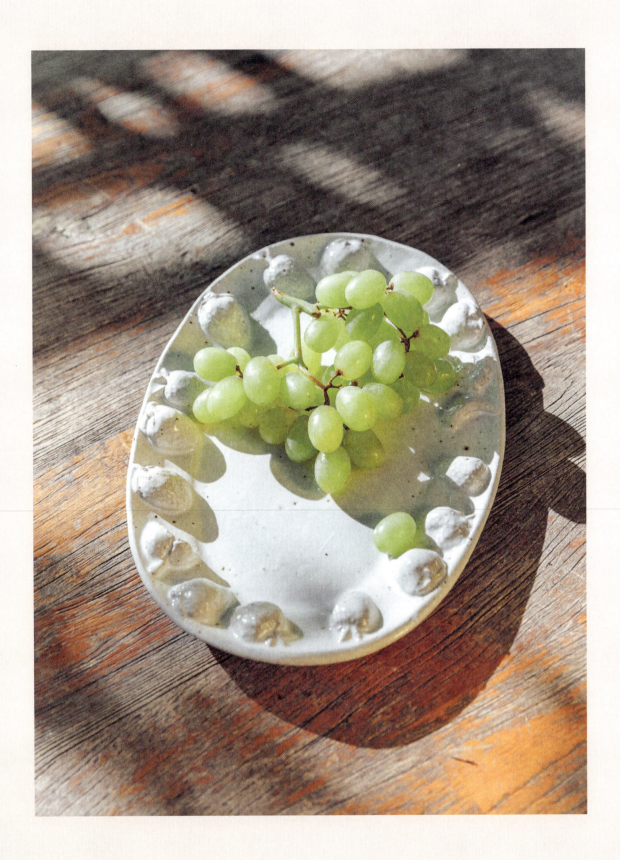

▼ PASO 1

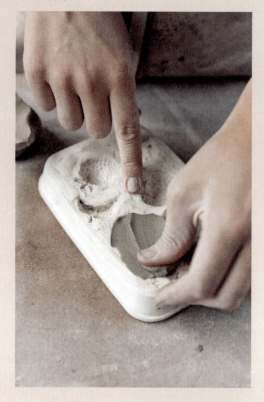

▼ PASO 3

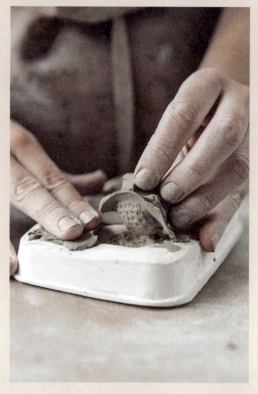

▲ PASO 5

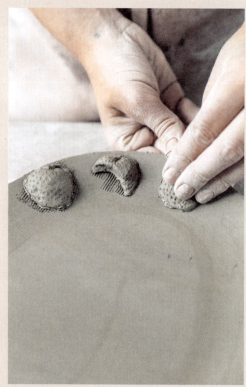

▲ PASO 6

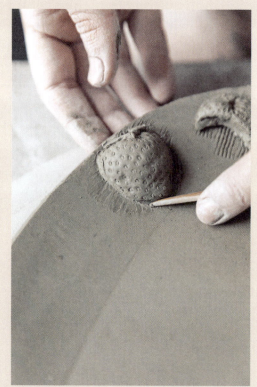

▼ PASO 4

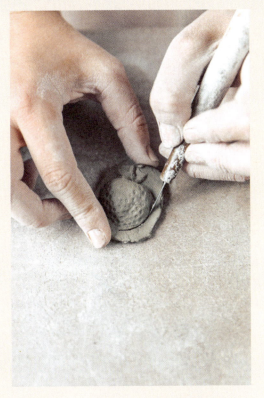

MOLDES EN RELIEVE

Un molde para figuras en relieve permite crear de una vez varias formas divertidas en detalle. Se puede hacer de escayola o también adquirirse en todo tipo de formas. La arcilla se introduce en el molde y adopta su forma. Pueden hacerse de escayola o arcilla y se utilizan para hacer piezas que luego puedan decorar otro diseño. Algunos ceramistas los usan para hacer asas, pero la mayoría los utilizan para aplicaciones decorativas.

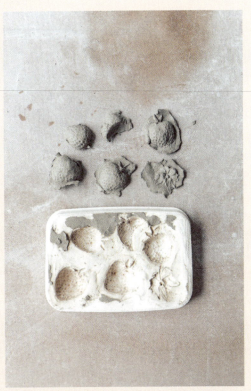

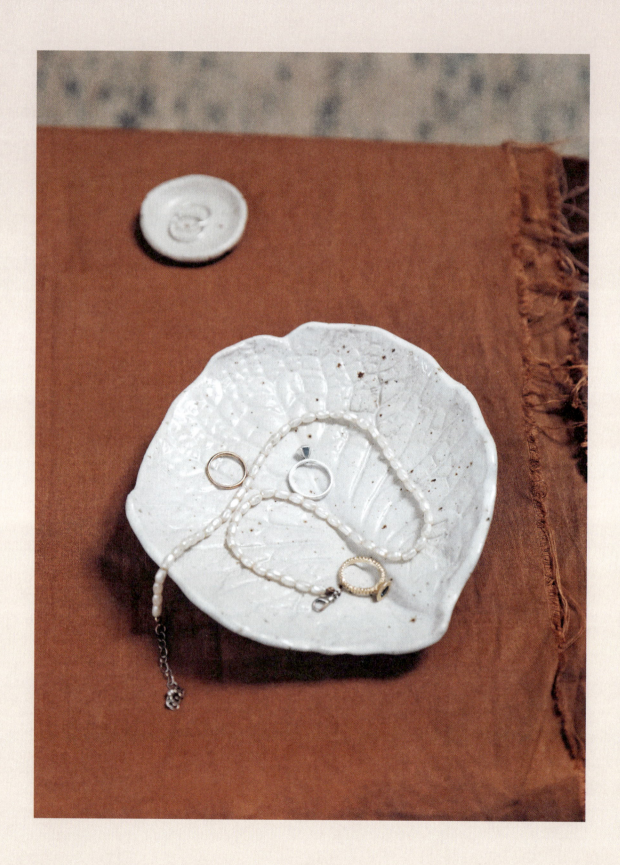

PLATO EN FORMA DE HOJA

Este es un plato que recuerda las intrincadas formas de la naturaleza. Se hace de una manera muy tradicional con una plancha de arcilla y una hoja. Puedes utilizar muchos tipos diferentes de hojas, pero mi favorita es la de la col rizada. Las hojas tienen un detalle increíble y la textura se transfiere muy bien a la arcilla. En cualquier caso, para este proyecto se puede emplear cualquier hoja o textura interesante.

Materiales y herramientas

Arcilla, aprox. 400-700 g, dependiendo del tamaño de la pieza
Una hoja con relieve
Rodillo y guías o rodillo suave para cerámica
Bisturí o cuchillo de alfarería
Punzón
Cuenco ancho y poco profundo cocido (bizcocho), forrado con papel o film transparente si es necesario
Molde semicircular o toalla
Cuchillo de madera
Barbotina y pincel
Tabla de madera
Esponja

1. Selecciona la mejor hoja que tengas.

2. Extiende una plancha de arcilla de aproximadamente 8 mm de grosor. Asegúrate de que sea más grande que la hoja.

3. Coloca con cuidado la hoja sobre la plancha de arcilla y presiónala contra ella. Pasa un rodillo muy suavemente para imprimir la textura en la arcilla.

4. Toma un bisturí o cuchillo de alfarería y traza con cuidado el contorno de la hoja, recortando el exceso de arcilla y retirándolo de la superficie de trabajo.

5. Con el punzón o perforador para cerámica, despega con cuidado una parte de la hoja. Una vez que la puedas agarrar, retírala muy lentamente para ver el dibujo que ha dejado. Ten en cuenta que el material puede adherirse a la hoja y despegarse con ella, o bien la hoja puede quedarse pegada a la arcilla.

6. Prepara el molde (yo usé uno semicircular). Si no tienes, puedes colocar tu trabajo dentro de un cuenco poco profundo forrado. Cúbrelo con film transparente, papel o periódico para evitar que la arcilla se pegue.

7. Coloca cuidadosamente la hoja de arcilla sobre el molde y deja que se endurezca hasta que tenga la consistencia del cuero.

8. Si la tienes en un molde de tazón, retírala y colócala boca abajo sobre una toalla enrollada que le dé soporte.

9. Haz tres pequeñas bolas de arcilla, del tamaño de una canica grande. Luego, usa la superficie de trabajo plana para convertirlas en cubos de arcilla.

10. Marca y aplica barbotina en la parte inferior del plato (ver página 43) y estría también un lado de cada uno de los cubos. Pégalos en la base del plato, dejando una separación uniforme entre ellos.

11. Coloca sobre ellos un soporte de madera y comprueba que cada pie toca el plato de manera uniforme. Si no es así, presiona el soporte hacia abajo para ayudar a dar forma a la arcilla, o retira la base de madera y ajusta la altura de los pies por separado.

12. Limpia los pies con el cuchillo de madera y una esponja ligeramente humedecida.

13. Da la vuelta a la pieza y limpia los bordes del plato con una esponja humedecida. Déjala reposar hasta que se seque.

▼ PASO 3

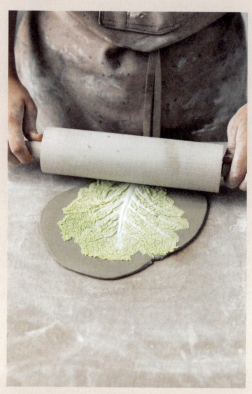

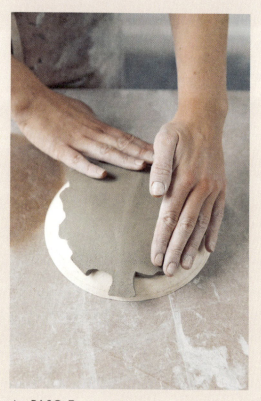

▲ PASO 7

▼ PASO 4

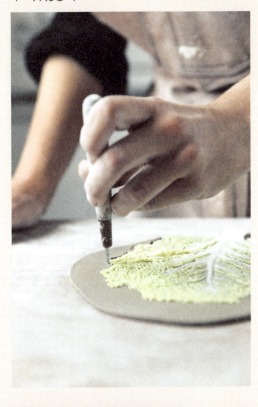

▼ PASO 5

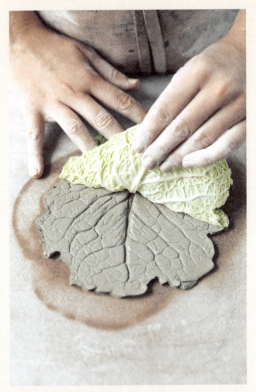

▲ PASO 10

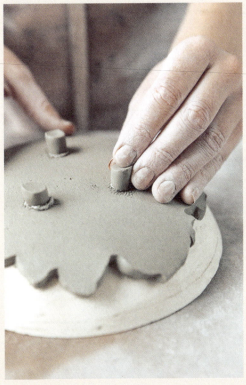

▲ PASO 11

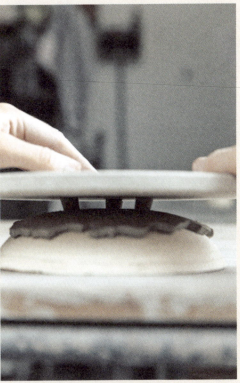

FRUTERO CON TÉCNICA DE ROLLO

Esta técnica es divertida y parece simple, pero exige un poco de planificación y concentración. Para este diseño necesitas un molde y, en caso de no tenerlo, puedes utilizar un bol cubierto con film transparente o periódico, al igual que con el proyecto de la página 155. Es muy importante que esta pieza no se seque demasiado en el molde, ya que se agrieta con facilidad.

Materiales y herramientas

- Arcilla, aprox. 700 g, aunque puedes ir sacando de la bolsa a medida que la necesites
- Rodillo y guías o laminadora
- Cuchillo de alfarería o bisturí
- Molde semicircular (o una fuente o bol ancho y poco profundo, forrado)
- Lápiz
- Barbotina y pincel
- Cuchillo de madera
- Soporte o tablero de madera
- Rueda de alfarería (opcional)
- Esponja
- Lengüeta de riñón dentada

1. Extiende una plancha de arcilla de unos 8 mm de grosor. Corta un círculo que será la base y colócalo sobre el molde semicircular, en el centro.

2. Marca 6-8 puntos de manera uniforme en el círculo. Estos son los puntos donde se fijarán luego los brazos del frutero. Comprueba que estén correctamente espaciados y ajusta si es necesario. Si te gustan las frutas pequeñas, como las ciruelas, asegúrate de que el hueco que dejan estos brazos no es lo suficientemente grande para que se cuelen.

3. Haz o corta (ver página 45) unos 10 rollos. Al menos uno de ellos (o dos, con una unión) tiene que ser muy largo, para que pueda recorrer por completo la circunferencia del molde. Los más pequeños los utilizarás para hacer los brazos. Es preferible que hagas rollos más gruesos para este diseño, de aproximadamente el diámetro del dedo índice. Resérvalos y cúbrelos con plástico hasta que vayas a usarlos. Si te quedas sin ellos, puedes hacer más cuando los necesites.

4. Para hacer los brazos, corta uno de los rollos en trozos más pequeños. Los brazos de mi frutero miden aproximadamente 8 cm de largo.

5. Pega el primero de los brazos a la base utilizando el método de marcar y pegar con barbotina (ver página 43). Deja que el rollo cuelgue, pero no lo recortes aún.

6. Repite el proceso con el resto de los brazos.

7. Una vez que los hayas pegado todos, recórtalos a la misma longitud. Puedes medir desde la superficie de trabajo hacia arriba o hacerlo a ojo. Es importante que no sean más largos que la altura del molde, ya que el borde del cuenco ha de fijarse apoyándose en el molde.

8. Marca el extremo de cada brazo.

▼ PASO 1

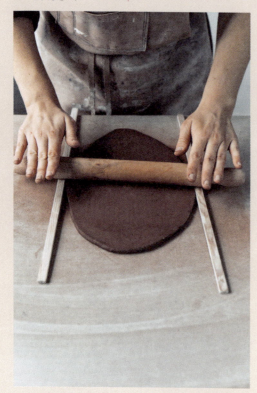

▼ PASO 1.1

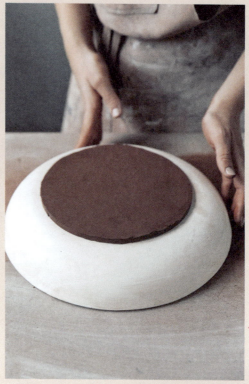

▲ PASO 5

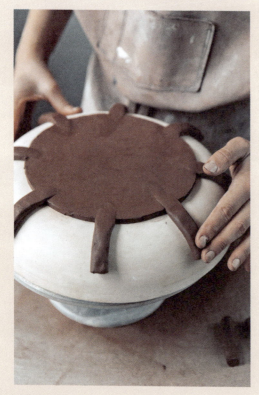

▲ PASO 9

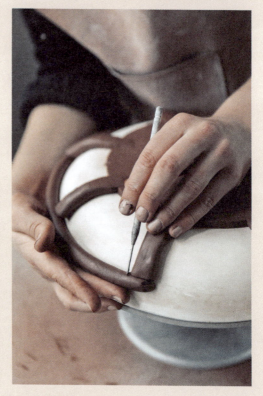

▼ PASO 4

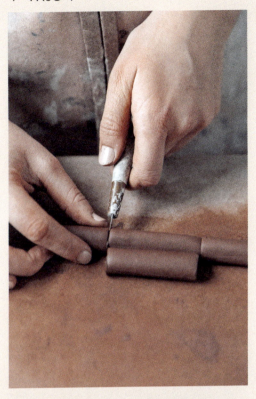

9. Envuelve el rollo largo alrededor de la circunferencia exterior del molde para crear así el borde del frutero, y mantenlo en su lugar. Haz una pequeña marca en este borde en el lugar en el que se asienta cada brazo. Retíralo y marca los puntos que has señalado.

10. Aplica barbotina en el extremo de cada brazo y únelos con cuidado al borde. Presiona con firmeza el rollo de este borde sobre cada brazo.

11. Limpia todas las uniones con el cuchillo de madera.

12. Cuando la arcilla se haya endurecido un poco, coloca una plancha de madera o un tablero en la base del cuenco. Dale la vuelta a toda la pieza sobre el tablero de madera y retira el molde con cuidado.

13. Limpia todas las uniones del interior, teniendo cuidado de no golpear ni sacudir la pieza.

14. Como siempre con una obra hecha con la técnica del rollo, cúbrela con plástico y déjala secar muy lentamente.

15. Una vez que esté completamente seca, ten mucho cuidado de no levantarla por los brazos ni por el borde. Agárrala con las manos bien abiertas y apoyando la mayor parte de la pieza posible, idealmente la base, ya que es muy frágil hasta que se cuece.

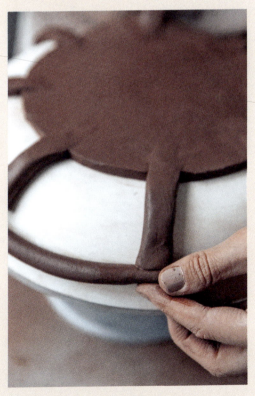

▲ PASO 10

PROYECTOS

JARRÓN PLANO CON TÉCNICA DE PLANCHA

Hacer un jarrón con técnica de plancha permite crear cualquier forma que desees en 3D. Me gusta mucho hacerlos. Cuando me siento en equilibrio, tiendo a hacerlos como piezas bastante simétricas, pero si tengo ganas de crear algo más divertido, hago una forma completamente diferente.

A estos jarrones los llamo «raros». Primero dibujo jarrones con un pincel en un gran trozo de papel y me inspiro en las pinceladas. Luego doy forma a los trazos y los convierto en plantillas para hacer jarrones.

Esta pieza está compuesta por tres elementos principales —cara 1, cara 2 y lados— y se monta como una tarta. La cara 1 actúa como base y los laterales se colocan encima. La cara 2 se apoya en los lados, como la parte superior de una tarta. Una vez que la pieza está lo suficientemente firme para manejarla, se voltea sobre uno de los lados, que se convierte en la base.

Materiales y herramientas

Arcilla, aprox. 2-3 kg, dependiendo del tamaño de la pieza una vez terminada
Rodillo y guías o laminadora
Lengüeta de riñón de goma
Papel y tijeras (para hacer la plantilla)
Soporto o tablero grande de madera
Rueda de alfarería
Lengüeta de riñón de metal
Cuchillo de madera
Punzón o herramienta para marcar
Barbotina y pincel
Bisturí
Raspador
Esponja
Pulverizador

1. Extiende tres planchas grandes, aproximadamente del tamaño de una hoja de papel A3 (297 x 420 mm) y de 8-10 mm de grosor.

2. Alisa la arcilla con una lengüeta de riñón de goma. Deja reposar las planchas sobre una superficie plana para que se endurezcan un poco.

CÓMO HACER LA PLANTILLA

3. Dibuja algunos jarrones en un trozo de papel, ya sean simétricos o con formas más inusuales; deja volar la imaginación. No es necesario que hagas algo demasiado extravagante, pero es una forma excelente de ensayar diferentes formas para encontrar una que te guste. Puedes descargarte e imprimir la plantilla de este proyecto a través del código QR de la página 176.

4. Una vez que hayas optado por una forma, dibújala en un trozo de papel grande, ya sea tamaño A4 o A3 (297 x 420 mm). Debe ser más pequeña que las planchas. Ten en cuenta que cuanto más grande sea, más complejo será el ensamblaje.

5. Recorta la plantilla.

CÓMO CORTAR LA ARCILLA

6. Coloca la plantilla de papel sobre dos de las placas de arcilla para verificar que son lo suficientemente grandes para que entre la plantilla completa. Si hay espacio, coloca la plantilla en un lado, para que en el resto de la arcilla puedas cortar las tiras laterales. Trata de aprovechar al máximo la arcilla.

7. Con una plantilla y el bisturí o cuchillo de ceramista, corta dos formas iguales de la arcilla. Serán las caras del jarrón.

8. Decide la profundidad de la pieza. Un buen punto de partida es 5 cm.

9. Corta tiras de 5 cm —o del tamaño que hayas decidido— de lo que queda de plancha. Asegúrate de que sean lo más largas posible.

CÓMO ENSAMBLAR EL JARRÓN

10. Una vez que las tiras se hayan endurecido un poco, durante alrededor de 30 minutos a 2 horas dependiendo del clima, es el momento de ensamblar la pieza. Comienza colocando la cara 1 sobre un soporte y marca dónde irá la pieza base.

11. Corta una de las tiras de 5 cm para que se ajuste a la base de la pieza. Asegúrate de que esté muy plana.

12. Marca uno de los bordes de la tira y aplica barbotina sobre esa zona.

13. Fija con firmeza la pieza base a la cara 1.

14. Sigue creando las paredes fijando las piezas laterales para que se ajusten a la forma de la cara 1. Donde haya una curva, ayuda a la arcilla a adquirir esa forma. Si está un poco seca, rocía agua para que puedas doblarla sin que se agriete. Marca el borde de cada tira y aplica barbotina sobre el borde estriado de la cara 1 mientras fijas cada pieza lateral, recordando también marcar y aplicar barbotina en las zonas donde se unirán verticalmente las piezas laterales (ver página 43).

15. Con un cortador de galletas, corta el cuello del jarrón. También puedes optar por dejar un hueco en los laterales, creando una abertura sin tener que cortar nada.

▼ PASO 7

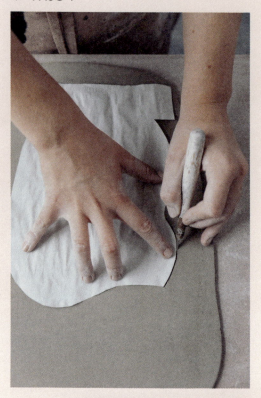

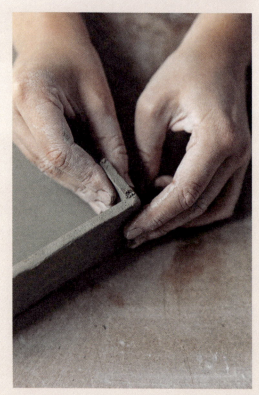

▲ PASO 14.1

▼ PASO 10

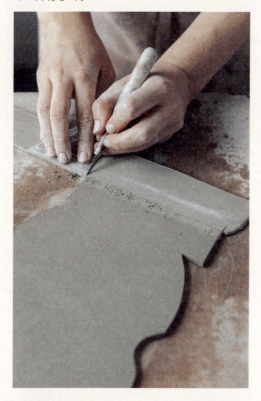

▼ PASO 14

▲ PASO 14.2

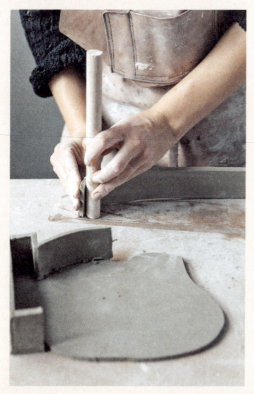

▲ PASO 14.3

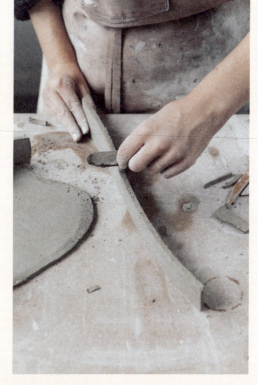

▼ PASO 15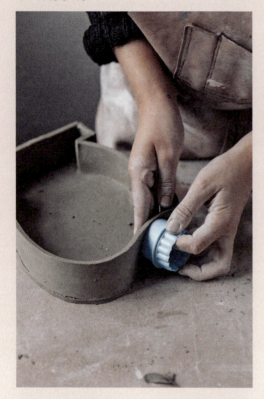

▼ PASO 20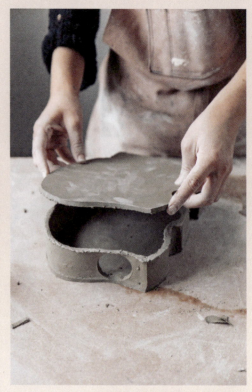

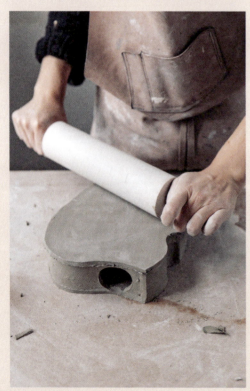
▲ PASO 20.1

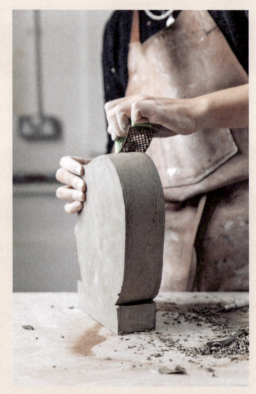
▲ PASO 22

16. Una vez que todas las piezas laterales estén unidas a la cara 1 y entre sí, asegúrate de que las uniones sean firmes y límpialas con el cuchillo de madera.

17. Marca la parte superior de todas las piezas laterales y también la zona de la cara 2 donde se unirán. Ten en cuenta que si la pieza no es simétrica, la cara 2 deberá estar orientada de la manera correcta, así que asegúrate de marcar la parte inferior.

18. Verifica la consistencia de la cara 2: si puedes levantarla y no se deforma bajo su propio peso, puedes unirla. Si se deforma, espera un poco más para que no se hunda por el centro. También repasa las paredes: si están demasiado blandas, se doblarán bajo el peso de la cara 2.

19. Aplica barbotina en los bordes marcados, sobre toda la zona donde se unirán en la cara 2.

20. Coloca cuidadosamente la cara 2 sobre las paredes, como si fuera una tapa. Presiona firmemente el lugar donde las paredes se adhieren, para asegurar la unión. Yo uso un rodillo para encajar las piezas con delicadeza en su lugar; es importante no aplicar tanto peso que las paredes se deformen, pero sí lo suficiente para que las distintas piezas se adhieran entre sí.

CÓMO REMATAR EL JARRÓN

21. Levanta la pieza con cuidado y colócala sobre la base. Así podrás ver el jarrón tal como quedará cuando esté terminado.

22. Limpia las uniones y las superficies con un cuchillo de madera o, si necesitas recortar el exceso de arcilla, con un bisturí o cuchillo de ceramista. Puedes utilizar un raspador cuando la arcilla esté un poco más dura que el cuero.

23. Una vez hechos los recortes, alisa la arcilla con una lengüeta de metal o goma.

24. Da el acabado final pasando una esponja ligeramente humedecida.

Notas

- Cuantas más esquinas tenga tu pieza, más uniones tendrá. Eso supone un riesgo mayor de que se formen grietas durante el secado o la cocción, así que intenta hacer el menor número posible de uniones en tus primeros proyectos.

- Deja que esta pieza se seque muy lentamente, ya que es susceptible de agrietarse. Cubre la parte superior con plástico durante el secado, para que todas las uniones sean homogéneas y ninguna parte se seque más rápido o más lento que otra.

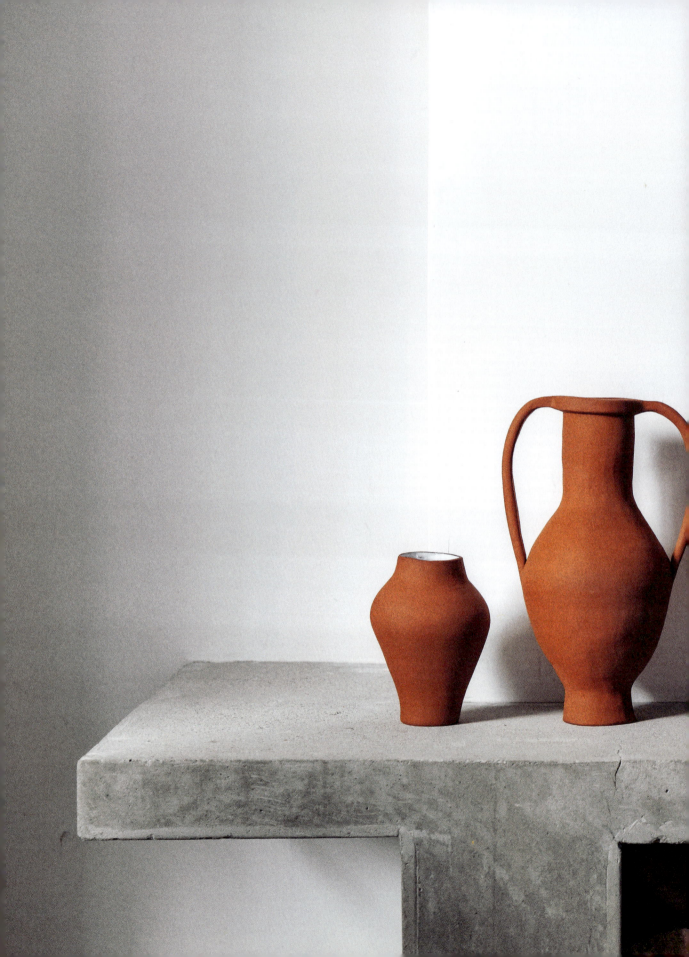

JARRÓN CON TÉCNICA DE ROLLO

La técnica de rollo es excelente para hacer un jarrón o un recipiente más grande, ya que puedes ir modificando la pieza a medida que avanzas. Sin embargo, hay que dedicarle tiempo, así que ponte música, prepárate algo rápido para comer y dedica unas cuantas horas a este proyecto. Hacer piezas grandes con rollo es relajante, pero requiere paciencia, así que te aconsejo que vayas despacio.

Cuando empleo esta técnica en una obra grande, me ayuda mucho tener un dibujo que seguir, ya que me pierdo un poco si lo hago sin tener algo de planificación. Me gusta dibujar primero la forma que tengo en la cabeza y luego hago otras 10-15 variaciones de la misma pieza, cambiando el cuello, el asa o la curva. Por lo general, tras seguir estos pasos, nunca termino haciendo el primer diseño, sino que elijo una de las otras versiones.

También puede serte útil hacer una plantilla de papel o cartón. Este paso es opcional, pero ayuda a mantener las proporciones correctas. Para hacer una plantilla, dibuja la mitad de la forma que desees en un trozo de cartón y córtala. Vas a emplear el contorno recortado de la plantilla en lugar de la forma del jarrón en sí. Corta la parte inferior, de manera que la plantilla comience donde lo hará el jarrón. A medida que vayas creando, la plantilla te ayudará a decidir dónde colocar la siguiente espiral.

Materiales y herramientas

Dibujo y/o plantilla que te sirva de referencia

Arcilla, aprox. 1-1,5 kg, aunque puedes ir cogiendo directamente del paquete a medida que vayas necesitando (en este proyecto usé terracota)

Rodillo

Bisturí, cuchillo de ceramista o cortador de galletas

Tabla de madera

Rueda de alfarería

Barbotina y pincel

Cuchillo de madera

Esponja

Lengüeta de riñón de metal dentado

Lengüeta de riñón de metal

Raspador

Consejo

Puedes empezar los rollos recortando con un vaciador ancho y redondo tiras longitudinales de un bloque de arcilla largo. Luego, despégala del bloque y tendrás una espiral gruesa perfecta. En este momento puedes afinarla y alargarla.

1. Aplana una pella de arcilla con la palma de la mano o con un rodillo. Luego, con el rodillo, extiende una pequeña plancha que será la base del jarrón, de aproximadamente 8-10 mm. Usa un bisturí, un cuchillo de ceramista o un cortador de galletas para cortar un círculo. Cuanto más grande quieras que sea el jarrón, más grande será el círculo.

2. Coloca la base sobre una tabla de madera y ponla en el centro de la rueda de alfarería, si es que la vas a usar.

3. Forma muchas espirales, entre 20 y 50 (ver página 45). Trata de que sean consistentes, de aproximadamente 1-1,5 cm de grosor y al menos 15 cm de largo. Déjalas a un lado y cúbrelas con plástico.

4. Estría la base con la lengüeta de riñón de metal dentado y aplica un poco de barbotina.

5. Enrolla la primera espiral a la base y asegúrate de que ejerces suficiente presión. Integra la arcilla de ambas partes por fuera y por dentro. Comienza a formar la pared lateral, utilizando una espiral completa en cada capa; retira el exceso y guárdalo, ya que podrás aprovecharlo más tarde.

6. Pellizca la arcilla recién añadida a la espiral inferior. Al hacerlo e ir uniendo capa tras capa, no hace falta marcar y aplicar barbotina en cada paso.

7. Mantén el dibujo o plantilla cerca para decidir dónde irá la siguiente espiral. ¿Tiene que inclinarse hacia fuera o meterse hacia dentro, o debe mantenerse el mismo diámetro en la siguiente capa?

8. Controla la humedad de la arcilla, ya que podrías tener que rociarla con agua para mantenerla con la textura adecuada. No agregues demasiada agua, ya que esto puede debilitarla.

9. Una vez que hayas dado la forma, raspa la pieza con la lengüeta de riñón de metal dentado para que las espirales se unan entre sí y para eliminar cualquier bulto de material.

10. Pasa por la superficie rugosa la lengüeta de riñón de metal para alisar la superficie. Si quieres saber más sobre este paso, ve a la página 49.

11. Si deseas que la pieza esté aún más lisa, deja que la arcilla se seque hasta tener la consistencia del cuero, y luego usa un raspador en las áreas más irregulares.

12. Iguala estas zonas con la lengüeta de riñón de metal.

13. Añade cualquier adorno, como unas asas (ver páginas 56-59).

14. Pule el conjunto con una esponja ligeramente humedecida.

15. Cubre la pieza con plástico y déjala secar muy lentamente.

▼ PASO 1

▼ PASO 1.1

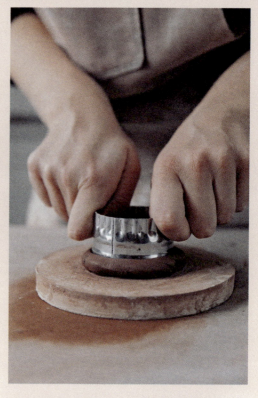

▲ PASO 7

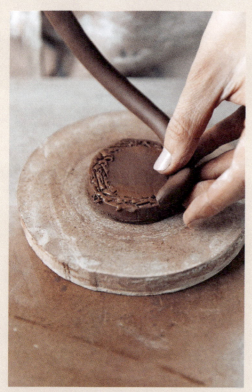

▲ PASO 7.1

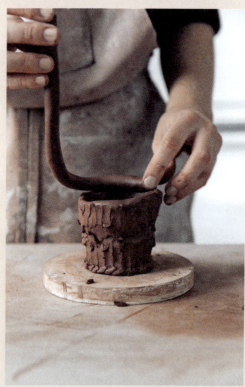

▼ CONSEJO

▼ PASO 3

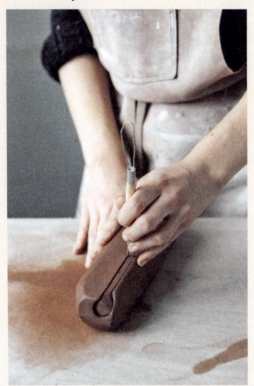
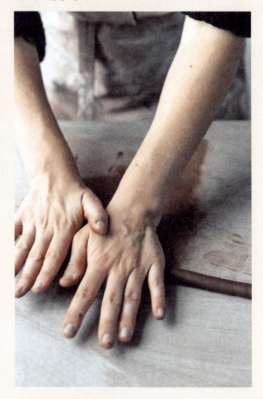

▲ PASO 8

▲ PASO 8.1

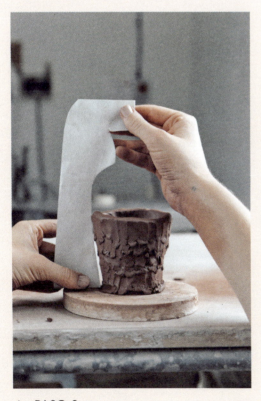
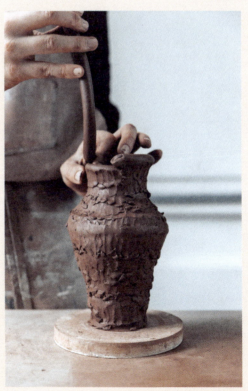

AGRADECIMIENTOS

Escribir este libro ha sido todo un reto para mí. Quiero agradecer a todos aquellos que me han ayudado a llegar hasta aquí durante el último año. Agradezco sinceramente todo el apoyo y el aliento recibidos.

Gracias a mi familia y amigos, en quienes me he apoyado y que me han ayudado y alentado para pasar mis ideas al papel; estoy especialmente agradecida a mi hermana, Karlee.

También estoy muy agradecida al equipo de Quadrille: a Alicia, por la tarea ingente de unificar el libro, y a India, por captar la belleza en lo banal y hacer fotos increíbles. Gracias a Charlie por entender lo que le pedía y por dar sin ni siquiera pedírselo, mejorando el resultado. Quiero expresar mi más profundo agradecimiento a Harriet por responder los correos electrónicos absurdos que le mandaba por la noche, por guiarme cuando el síndrome de la impostora se apoderó de mí y por hacer que escribiera este libro en primer lugar. Estoy segura de que has leído todo el libro unas 50 veces; te estoy inmensamente agradecida por ello.

Por último, quiero dar las gracias a mi amor, Jack, por su paciencia cuando la energía caótica de la escritura ha invadido nuestra casa. Te agradezco muchísimo tu paciencia y el estímulo constante.

SOBRE LA AUTORA

Lilly Maetzig es la creadora de Mae Ceramics. Originaria de Christchurch, Nueva Zelanda, siempre ha sido muy creativa. Tras graduarse, descubrió su pasión por trabajar con las manos y por todo lo relacionado con la cerámica. Desde su estudio de Londres, ciudad en la que vive con su marido y su gato, crea piezas cerámicas personalizadas para cafeterías y restaurantes, tiendas de diseño y para la venta por Internet.

Página web: maeceramics.com
Redes sociales: @mae.ceramics

Este es su nombre en TikTok, Instagram y YouTube, donde ofrece inspiración y tutoriales. Comparte tus creaciones usando la etiqueta #maeceramics.

¡Feliz creación!

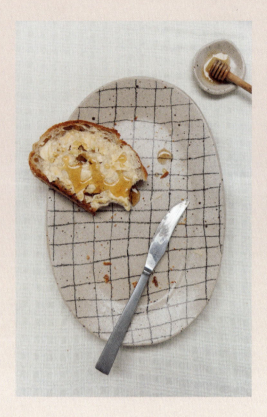

Dirección gerente Sarah Lavelle
Responsable editorial Harriet Butt
Diseño Alicia House
Estilismo Charlie Phillips
Fotografía India Hobson
Dirección de producción Stephen Lang
Producción sénior Sabeena Atchia

Edición en español
Coordinación editorial Cristina Gómez de las Cortinas
Asistencia editorial y producción Eduard Sepúlveda

Publicado por Dorling Kindersley Limited
DK, 20 Vauxhall Bridge Road, SW1V 2SA
London, UK
Parte de Penguin Random House

Publicado originalmente en Reino Unido en 2023
por Quadrille, parte de Hardie Grant Publishing

Título original: *Handbuilt*

Texto © Lilly Maetzig 2023
Fotografía © India Hobson 2023
Diseño © Quadrille 2023

© Traducción en español 2025 Dorling Kindersley Limited

Primera edición, 2025

Servicios editoriales: Moonbook
Traducción: Inma Sanz Hidalgo

Todos los derechos reservados. Queda prohibida, salvo excepción prevista en la ley, cualquier forma de reproducción, distribución, comunicación pública y transformación de esta obra sin contar con la autorización de los titulares de la propiedad intelectual.

Ninguna parte de este libro puede utilizarse ni reproducirse en ninguna forma con el fin de entrenar tecnologías o sistemas de inteligencia artificial. Todos los derechos reservados para minería de textos y datos, en conformidad con el artículo 4(3) de la Directiva (EU) 2019/790.

ISBN 978-0-5939-6510-8

www.dkespañol.com

Impreso en China

Con el siguiente código QR puedes descargar algunas de las plantillas mencionadas en este libro.

Este libro se ha fabricado con papel certificado por el Forest Stewardship Council™ como parte del compromiso de DK hacia un futuro sostenible. Para más información, visite la página www.dk.com/our-green-pledge